设计师的
品牌形象设计
色彩搭配手册

程德亮 —— 编著

清华大学出版社
北京

内 容 简 介

本书是一本全面介绍品牌形象设计的图书,其突出特点是通俗易懂、案例精美、知识全面、体系完整。

本书从学习品牌形象设计的基础理论知识入手,由浅入深地为读者呈现一个个精彩实用的知识、技巧、色彩搭配方案、CMYK数值。本书共分为7章,内容分别为品牌形象设计的基础知识、认识色彩、品牌形象设计基础色、品牌形象设计的类型、品牌形象设计的色彩情感、品牌形象设计的应用行业、品牌形象设计的经典技巧。在多个章节中安排了常用主题色、常用色彩搭配、配色速查、色彩点评、推荐色彩搭配等经典模块,在丰富本书结构的同时,也增强了实用性。

本书内容丰富、案例精彩、品牌形象设计新颖,适合品牌形象设计、VI设计、平面设计等专业的初级读者学习使用,也可作为大中专院校品牌形象设计、VI设计、平面设计专业及培训机构的教材,还非常适合喜爱品牌形象设计的读者朋友作为参考用书。

本书封面贴有清华大学出版社防伪标签,无标签者不得销售。

版权所有,侵权必究。举报:010-62782989,beiqinquan@tup.tsinghua.edu.cn。

图书在版编目(CIP)数据

设计师的品牌形象设计色彩搭配手册 / 程德亮编著. —北京:清华大学出版社,2021.3
ISBN 978-7-302-57480-4

Ⅰ. ①设… Ⅱ. ①程… Ⅲ. ①品牌-产品形象-设计-手册 Ⅳ. ①J524.4-62

中国版本图书馆CIP数据核字(2021)第021519号

责任编辑:韩宜波
封面设计:杨玉兰
责任校对:王明明
责任印制:宋　林

出版发行:清华大学出版社
　　　　网　　　址:http://www.tup.com.cn,http://www.wqbook.com
　　　　地　　　址:北京清华大学学研大厦A座　　邮　　编:100084
　　　　社 总 机:010-62770175　　　　　　　　邮　　购:010-62786544
　　　　投稿与读者服务:010-62776969,c-service@tup.tsinghua.edu.cn
　　　　质 量 反 馈:010-62772015,zhiliang@tup.tsinghua.edu.cn
印 装 者:小森印刷(北京)有限公司
经　　销:全国新华书店
开　　本:185mm×210mm　　　印　　张:9.3　　　字　　数:296千字
版　　次:2021年3月第1版　　　印　　次:2021年3月第1次印刷
定　　价:69.80元

产品编号:088372-01

PREFACE 前 言

　　这是一本普及从基础理论到高级进阶实战品牌形象设计知识的书籍，以配色为出发点，讲述品牌形象设计中配色的应用。书中包含了品牌形象设计必学的基础知识及经典技巧。本书不仅有理论、有精彩案例赏析，还有大量的色彩搭配方案、精确的CMYK色彩数值，让读者既可以作为赏析，又可以作为工作案头的素材书籍。

本书共分7章，具体安排如下。

　　第1章为品牌形象设计的基础知识，介绍品牌形象设计的概念、构成元素，是最简单、最基础的原理部分。

　　第2章为认识色彩，包括色相、明度、纯度、主色、辅助色、点缀色、色相对比、色彩的距离、色彩的面积、色彩的冷暖。

　　第3章为品牌形象设计基础色，包括红色、橙色、黄色、绿色、青色、蓝色、紫色、黑白灰。

　　第4章为品牌形象设计的类型，包括办公用品、服装用品、产品包装、交通工具、广告媒体、公关用品、外部建筑环境。

　　第5章为品牌形象设计的色彩情感，包括安全、浪漫、热情、纯净、环保、活力、坚硬、科技、复古、朴实、高端、稳重、生机、柔和、奢华。

　　第6章为品牌形象设计的应用行业，包括服装类、食品类、化妆品类、电子产品类、家居用品类、房地产类、旅游类、医药品类、餐饮类、汽车类、奢侈品类、教育类、箱包类、烟酒类、珠宝首饰类品牌形象设计。

　　第7章为品牌形象设计的经典技巧，精选15个设计技巧进行介绍。

本书特色如下。

- **轻鉴赏，重实践**

 鉴赏类书籍只能看，看完自己还是设计不好；本书则不同，增加了多个动手的模块，让读者边看、边学、边练。

- **章节合理，易吸收**

 第1~3章主要讲解品牌形象设计的基础知识、基础色；第4~6章介绍品牌形象设计的类型、色彩情感、应用行业；第7章以轻松的方式介绍15个设计技巧。

- **设计师编写，写给设计师看**

 针对性强，而且知道读者的需求。

- **模块超丰富**

 常用主题色、常用色彩搭配、配色速查、色彩点评、推荐色彩搭配在本书中都能找到，一次性满足读者的求知欲。

在本系列图书中，读者不仅能系统学习品牌形象设计，而且还有更多的设计专业供读者选择。

本书希望通过对知识的归纳总结、趣味的模块讲解，打开读者的思路，避免一味地照搬书本内容，推动读者必须自行多做尝试、多理解，增加动脑、动手的能力。希望通过本书，激发读者的学习兴趣，开启设计的大门，帮助您迈出第一步，圆您一个设计师的梦！

本书由淄博职业学院的程德亮老师编著，其他参与编写的人员还有李芳、董辅川、王萍、孙晓军、杨宗香。

由于作者水平有限，书中难免存在不妥之处，敬请广大读者批评和指正。

编 者

CONTENTS 目录

第1章 品牌形象设计的基础知识

1.1　品牌形象设计的概念　002
1.2　品牌形象设计构成元素　004
　　1.2.1　色彩　006
　　1.2.2　构图　011
　　1.2.3　文字　014
　　1.2.4　创意　017

第2章 认识色彩

2.1　色相、明度、纯度　020
2.2　主色、辅助色、点缀色　022
　　2.2.1　主色　022
　　2.2.2　辅助色　023
　　2.2.3　点缀色　024
2.3　色相对比　025
　　2.3.1　同类色对比　025
　　2.3.2　邻近色对比　026
　　2.3.3　类似色对比　027
　　2.3.4　对比色对比　028
　　2.3.5　互补色对比　029
2.4　色彩的距离　030
2.5　色彩的面积　031
2.6　色彩的冷暖　032

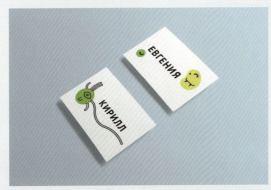

第3章
品牌形象设计基础色

- 3.1 红色 034
 - 3.1.1 认识红色 034
 - 3.1.2 红色搭配 035
- 3.2 橙色 037
 - 3.2.1 认识橙色 037
 - 3.2.2 橙色搭配 038
- 3.3 黄色 040
 - 3.3.1 认识黄色 040
 - 3.3.2 黄色搭配 041
- 3.4 绿色 043
 - 3.4.1 认识绿色 043
 - 3.4.2 绿色搭配 044
- 3.5 青色 046
 - 3.5.1 认识青色 046
 - 3.5.2 青色搭配 047
- 3.6 蓝色 049
 - 3.6.1 认识蓝色 049
 - 3.6.2 蓝色搭配 050
- 3.7 紫色 052
 - 3.7.1 认识紫色 052
 - 3.7.2 紫色搭配 053
- 3.8 黑、白、灰 055
 - 3.8.1 认识黑、白、灰 055
 - 3.8.2 黑、白、灰搭配 056

第4章
品牌形象设计的类型

- 4.1 办公用品 059
 - 4.1.1 名片 059
 - 4.1.2 笔记本 061
 - 4.1.3 杯子 063
 - 4.1.4 工作证 065
- 4.2 服装用品 067
 - 4.2.1 员工制服 067
 - 4.2.2 文化衫 069
 - 4.2.3 围裙 071
 - 4.2.4 工作帽 073
- 4.3 产品包装 075
 - 4.3.1 纸质包装 075
 - 4.3.2 玻璃包装 077
 - 4.3.3 金属包装 079
 - 4.3.4 塑料包装 081
- 4.4 交通工具 083
 - 4.4.1 面包车 083
 - 4.4.2 货车 085
- 4.5 广告媒体 087
 - 4.5.1 网络广告 087
 - 4.5.2 站牌广告 089
- 4.6 公关用品 091
 - 4.6.1 雨伞 091
 - 4.6.2 手提袋 093
- 4.7 外部建筑环境 095
 - 4.7.1 公司旗帜 095
 - 4.7.2 企业门面 097
 - 4.7.3 店铺招牌 099

第5章
品牌形象设计的色彩情感

5.1	安全	102
5.2	浪漫	104
5.3	热情	106
5.4	纯净	108
5.5	环保	110
5.6	活力	112
5.7	坚硬	114
5.8	科技	116
5.9	复古	118
5.10	朴实	120
5.11	高端	122
5.12	稳重	124
5.13	生机	126
5.14	柔和	128
5.15	奢华	130

第6章
品牌形象设计的应用行业

6.1	服装类品牌形象设计	133
6.2	食品类品牌形象设计	135
6.3	化妆品类品牌形象设计	137
6.4	电子产品类品牌形象设计	139
6.5	家居用品类品牌形象设计	141
6.6	房地产类品牌形象设计	143
6.7	旅游类品牌形象设计	145
6.8	医药品类品牌形象设计	147
6.9	餐饮类品牌形象设计	149
6.10	汽车类品牌形象设计	151
6.11	奢侈品类品牌形象设计	153
6.12	教育类品牌形象设计	155
6.13	箱包类品牌形象设计	157
6.14	烟酒类品牌形象设计	159
6.15	珠宝首饰类品牌形象设计	161

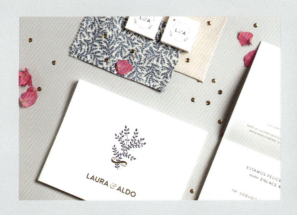

第7章
品牌形象设计的经典技巧

7.1	在排版中运用大字号字体	164
7.2	运用绚丽的渐变色和撞色增强视觉冲击力	165
7.3	将标志三维立体化	166
7.4	运用色彩影响受众的思维活动与心理感受	167
7.5	巧用单色化繁为简	168
7.6	巧用扁平化线条元素	169
7.7	使用简易插画丰富品牌内涵	170
7.8	巧用金属质感增强品牌表现力	171
7.9	通过几何图形增强视觉聚拢感	172
7.10	将文字适当变形增强趣味性	173
7.11	运用同类色增强品牌协调统一性	174
7.12	将字体图形化	175
7.13	巧用无彩色色彩提升品牌形象	176
7.14	运用负空间增强可阅读性	177
7.15	运用暖色调拉近与受众的距离	178

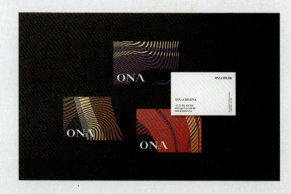

第1章
品牌形象设计的基础知识

如今各种各样的品牌产品充斥在我们的日常生活中，因此品牌形象也变得越发重要。品牌形象除了具有较强的识别性之外，还是企业文化、经营理念等的直接体现。

特点：
- 创意：应用更新的创意，助力品牌形象深入人心。
- 构图：在设计中常用的构图有垂直构图、平衡构图、放射性构图、三角形构图等。
- 文字：文字在品牌形象设计中有着举足轻重的地位。不同的字体、字号、字形表达出不同的象征意义，并通过这种多变的形象来直观地传递品牌主旨。

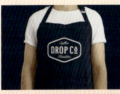
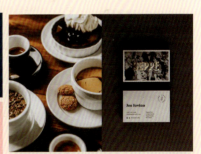

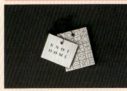
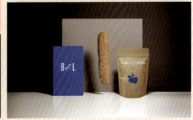

1.1　品牌形象设计的概念

品牌形象简单地来说，就是企业在市场以及广大社会公众心中留下的印象。而品牌形象设计则是通过色彩、构图、文字和创意表达企业文化经营理念的艺术。同时，品牌形象设计也是向受众传达信息最直观、有效的途径。

优秀品牌形象设计的标准

● 功能：品牌形象设计的首要标准是功能性，绝不能因为追求美观而将功能忽视；要让受众可以阅读并理解它，清晰地将信息进行传达。

● 美观性：一个好的品牌形象要给人以美的享受，它与受众生理和心理的反应密切相关，起着画龙点睛的作用。

● 聚焦：所谓"聚焦"，便是要突出产品核心，将画面中最重要的内容进行突出，通过清晰的视觉表达将这一信息传递出去。

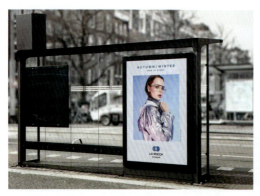

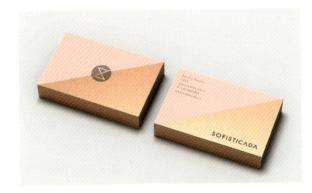
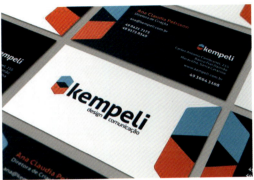
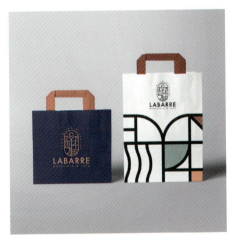

1.2 品牌形象设计构成元素

品牌形象设计的主要构成元素为色彩、构图、文字以及创意，熟练地掌握与运用构成元素能够有效传达设计意图，表达设计的主题和构想理念，将企业文化进一步升华。

品牌形象设计的特点

● 色彩元素：虽然说品牌形象设计的最终目的是获得利益，但色彩在人们的第一印象中占据重要地位，具有迅速产生感觉的作用，色彩的艳丽、典雅、灰暗等感觉影响着消费者对产品的注意力。

● 构图元素：通过合理的构图，表达企业的文化韵律感。

● 文字元素：文字的排列组合，字体、字号的选择和运用，都直接影响着版面的视觉传达效果。

● 创意元素：作品中的创意元素会让品牌形象以更生动、新颖的形式呈现，能为品牌带来意想不到的效果。

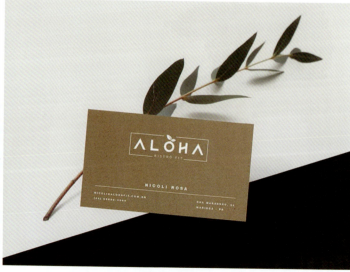

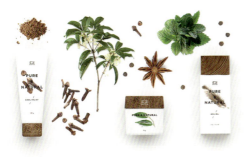
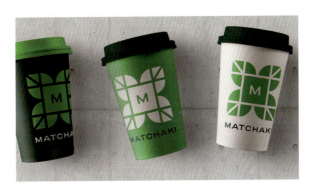
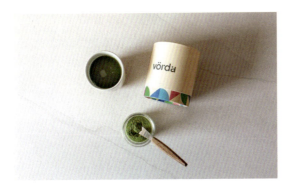

1.2.1 色彩

我们生活在一个五彩斑斓的世界中,对色彩的关注自然不会少。在品牌形象设计中,色彩也同样是关键,它是提高设计水准的必要因素,有时它给人的第一印象会强于产品本身,所以色彩在品牌形象设计中具有重中之重的作用。合理搭配色彩,是提升企业形象以及产品宣传最有力的一种方法。

1. 运用色彩注意事项

- 色彩与品牌形象的关系。色彩与品牌形象的关系相辅相成。恰当地利用色彩在品牌形象设计中的完美呈现，不仅可以给受众以强烈的视觉冲击力，使其对产品印象深刻，在一定程度上还可以加强对品牌的宣传与推广。
- 色彩在品牌形象设计中所占比重。只有把握好不同色彩之间的对比，才可以使原本平淡的产品产生强大的视觉吸引力，进而为企业带来可观的效益。
- 色彩在品牌形象设计中的搭配原则。色彩在品牌形象设计中的合理搭配，不是只有艺术感观就可以的，还需要遵循一定的规律，应充分考虑受众的心理需求、地域差异、个人喜好等基本因素。

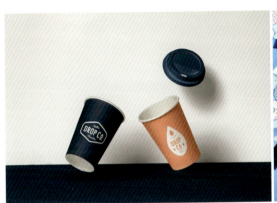

2.常见的品牌形象设计色彩系列

关于食品类的品牌形象，通常选用鲜艳明亮的颜色。这样可以很直观地凸显出食品的美味，从而刺激受众味蕾，激发其进行购买的强烈欲望。在色彩搭配方面多使用红色、橙色、黄色、绿色等色彩，可以从视觉上对受众进行刺激。

无论什么行业，安全性都是非常重要的。因此，在品牌形象设计中一般多用简洁的色彩，可以给人以单纯、明快的视觉印象。比如，可以用蓝色、绿色等冷色调或灰色调来凸显产品具有的安全性，以此稳定并吸引受众。

热情类的品牌形象设计所涉及的行业比较广,因为其具有很强的视觉感染力,可以为受众带去亲切舒适的感觉,同时对缓解其工作一天的疲劳也有非常好的作用。在色彩搭配方面多采用如橙色、红色、黄色等暖色调。

　　随着社会的不断发展,人们的环保意识也在逐步提升。因此,具有较强环保意识的品牌形象设计,不仅可以督促企业本身注重这方面的发展,还可以提升受众的环保意识。在色彩搭配方面多以绿色为主,同时可以运用蓝色等偏冷色调进行辅助。

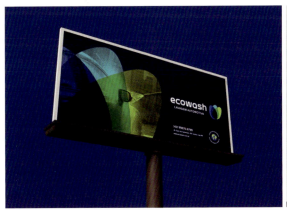

科技是社会发展的重要推动力。在品牌形象设计中运用白色、蓝色等具有科技感的颜色可以凸显出企业严谨、稳重的文化经营理念。在进行相关的设计时，也要注意用色的比例以及侧重点，只有这样才能使品牌效益达到最大化。

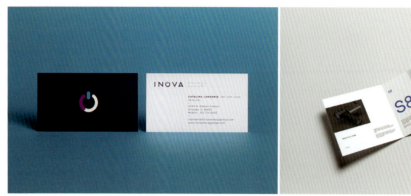

浪漫类的品牌形象往往很受女性欢迎，情侣、恋爱中的人同样是这种风格的受众群体，富有诗意又充满幻想。在色彩搭配方面多以紫色、粉色、玫红色、蓝色等色彩为主。

1.2.2 构图

要想有一个比较好的品牌形象，首先应确定企业本身的文化理念以及产品调性，然后考虑采取哪种构图方式最合理。只有定位准确，才可以让信息传达以及品牌效益达到最大化。

品牌形象设计的构图方式主要有以下几种。

1.三角形构图

三角形本身就具有很强的稳定性，将其作为构图的主选方式，可以为受众带来坚实、稳定的视觉感受，同时可以凸显出企业的蒸蒸日上，很容易获得受众的信赖感。

2.十字形构图

十字形是一条竖线与一条水平横线的垂直交叉。十字形构图的画面给人的第一印象是，无论交叉的倾斜度如何变化，视觉中心都始终在"十"字的交叉点上。

3.曲线构图

构图所包含的曲线可分为规则曲线和不规则曲线。曲线象征着柔和、浪漫，可以给人一种非常优美的感觉。在设计中曲线的应用非常广泛，表现手法也是多样的，可以运用对角式曲线构图、S式曲线构图、横式曲线构图、竖式曲线构图等。

4.九宫格构图

九宫格构图通俗来讲,就是把一幅画面划分为9个相等的矩形,在中心块上四个角的点,用任意一点的位置来安排主体位置,常用2∶3、3∶5、5∶8等近似值的比例关系进行构图,来确定主体的位置,这种比例也称黄金分割法。

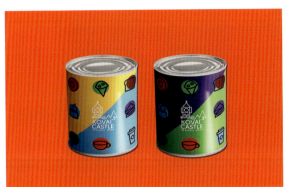

5.对角线构图

设计中各元素连接在一起所形成的对角关系,可以使画面产生极强的动势,表现出纵深的效果。其透视也会使整体变成斜线,进而将人们的视线引导到画面深处,给人以不稳定的视觉感受,很容易获得受众关注,对品牌宣传也有积极的推动作用。

6. V形构图

V形构图是富有变化的一种构图方法，正V形构图一般用在前景中，作为前景的框式结构来突出主体，主要变化是在方向的安排上，或倒放，或横放，但无论怎么放，其交会点必须是向心的，很容易产生稳定感，这一点对于一个企业来说是至关重要的。

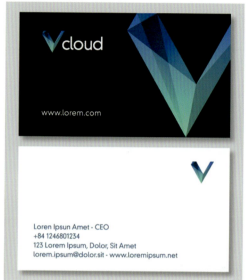

1.2.3 文字

文字可以起到解释、说明的作用。合理的文字设计会起到增强视觉传达效果的作用，提高广告中版面的审美诉求。特别是主次分明的文字，可以将信息清楚直观地传达给受众。

功能：
- 能够起到引导消费的作用；
- 表达品牌形象和文化经营理念；
- 运用文字增强产品宣传力度。

品牌形象设计中文字要素的特点可分为以下几种。

1.可识别性

不论是中文字体还是英文字体，可识别性是字体设计中最基本的要求，字体的主要功能就是在产品流通过程中将信息传达给广大受众。因此清晰、易懂的文字设计手法才是品牌形象设计的诉求，不要为了吸引受众注意力而与产品相脱离。

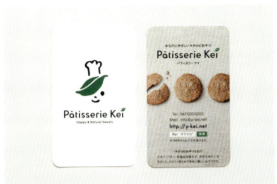 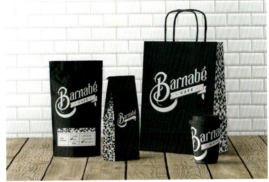

2.独一性

根据品牌形象设计中产品所要表达的主题，利用文字的外部形态和韵律，在不喧宾夺主的前提下突出字体设计的个性，创造出和企业文化经营理念相一致的特色字体，以加深受众对品牌的视觉印象。

3.统一性

　　字体的设计要和企业文化风格相一致,不能脱离产品本身,更不能与产品相冲突;不要纷繁杂乱,不然会干扰受众对产品功能以及特性的了解。只有将产品本身想要表述的意旨用事实勾画出来,才能将产品以最直观的方式呈现给受众,使其一目了然。

1.2.4 创意

　　创意是一个成功品牌形象设计必备的闪光点,通过联想与想象将设计进行调整,在不影响产品宣传的前提下,还可以为受众带来美的享受。同时,可以与市场上的同类产品相区别,使其具有较强的创意感与趣味性。

　　品牌形象设计的主要创意方法如下。

1.情感共鸣法

　　可传达人们的思维、情感和信息,是情感符号的载体,也是品牌与大众进行情感沟通的桥梁,能让人们产生丰富的想象,达到宣传目的。

2.固有刺激法

　　固有刺激法是将产品的特色与消费者的需求完美结合。一般情况下,从产品出发去寻找消费者心中对应的兴趣点,汲取其内心中具有的激情,是最能够打动人心的。同时对品牌宣传也有积极的推动作用。

第2章
认识色彩

色彩由光引起，由三原色构成，在太阳光分解下可呈现红、橙、黄、绿、青、蓝、紫等色彩。它在设计领域的重要程度不言而喻，可以吸引受众注意力，抒发人的情感。因为不同的受众群体具有不同的喜好，因此通过各种颜色的搭配调和，可以为其带去焕然一新的视觉效果。比如，儿童用品广告多以鲜艳明亮的色调为主；女性化妆品广告会以典雅高贵的色调呈现；而老年用品广告则会选择厚重、柔和的颜色。所以，掌握好色彩搭配是设计的关键环节。

红—750~620nm
橙—620~590nm
黄—590~570nm
绿—570~495nm
青—495~476nm
蓝—476~450nm
紫—450~380nm

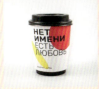

2.1 色相、明度、纯度

色相，是色彩的首要特征，由原色、间色和复色构成，是指色彩的基本相貌。从光学意义来讲，色相的差别是由光波的长短所构成的。

- 任何黑、白、灰以外的颜色都有色相。
- 色彩的成分越多，它的色相越不鲜明。
- 日光通过三棱镜可以分解出红、橙、黄、绿、青、紫6种色相。

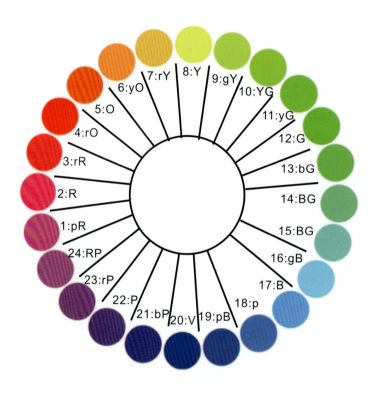

明度，是指色彩的明亮程度，是彩色和非彩色的共有属性，通常用0~100%的百分比来度量。
例如：

- 蓝色里添加的黑色越多，明度就会越低，而低明度的暗色调，会给人一种沉着、厚重、忠实的感觉。
- 蓝色里添加的白色越多，明度就会越高，而高明度的亮色调，会给人一种清新、明快、华美的感觉。

■ 在加色的过程中，中间的颜色明度是比较适中的，而这种中明度色调会给人一种安逸、柔和、高雅的感觉。

纯度是指色彩中所含有色成分的比例，比例越大，纯度就越高。纯度也称为色彩的彩度。
■ 高纯度的颜色会使人产生强烈、鲜明、生动的感觉。
■ 中纯度的颜色会使人产生柔软、温和、平静的感觉。
■ 低纯度的颜色会使人产生细腻、雅致、朦胧的感觉。

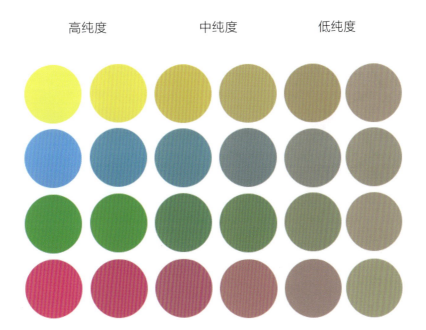

2.2 主色、辅助色、点缀色

主色、辅助色、点缀色是品牌形象设计中不可缺少的色彩构成元素，主色决定着品牌形象设计中画面的基调，而辅助色和点缀色都将围绕主色展开搭配设计。

2.2.1 主色

主色好比人的面貌，是区分人与人的重要因素。同时，主色担任着画面的主角，占据画面的大部分面积，对整个品牌形象起着决定性的作用。

这是一款咖啡品牌形象的外带咖啡包装设计。整体以纯度和明度适中的孔雀绿作为主色调，给人稳重而不失优雅时尚的视觉感受。使用纯度稍高的绿色作为辅助色，增强了整个包装的层次感和立体感。特别是少量黄绿色的点缀，增添了包装的生机与活力，起到画龙点睛的作用。简单的文字，在主次分明之间将信息传达给受众，促进品牌的宣传与推广。

推荐配色方案

CMYK: 82,24,59,0　　CMYK: 4,0,91,0
CMYK: 0,24,16,0　　 CMYK: 62,36,0,0

CMYK: 0,24,16,0　　CMYK: 87,34,67,0
CMYK: 74,0,56,0　　CMYK: 18,2,64,0

CMYK: 65,0,0,0　　CMYK: 0,53,0,0
CMYK: 68,0,79,0　　CMYK: 7,0,93,0

这是一款卖场宣传的海报设计。将造型优雅的人物作为展示图像，并且由各种礼盒来呈现裙子，直接表明了海报的宣传内容。整体以纯度和明度都稍低的红色为主色调，凸显出卖场的活跃氛围。特别是少量白色的点缀，瞬间提升了海报整体的亮度。

推荐配色方案

CMYK: 49,100,100,32　CMYK: 35,62,77,0
CMYK: 37,73,17,0　　 CMYK: 63,100,87,52

CMYK: 34,89,25,0　　CMYK: 49,100,100,32
CMYK: 26,64,50,0　　CMYK: 0,0,0,0

CMYK: 26,64,5,0　　 CMYK: 24,18,17,0
CMYK: 46,100,100,21　CMYK: 7,68,58,0

2.2.2 辅助色

　　辅助色在画面中所占的面积仅次于主色，最主要的作用就是突出主色以及更好地体现主色的优点，具有补充辅助的作用。

　　这是一款管理和咨询公司品牌形象的宣传广告设计。整体以渐变的紫色作为主色调，在不同明纯度的变化中，增强了整体的视觉层次感。同时，以红色和青色作为辅助色，在鲜明的颜色对比中，给人鲜活、积极的感受。

CMYK：93,100,58,18
CMYK：83,86,0,0
CMYK：24,91,0,0
CMYK：71,7,17,0

推荐配色方案

CMYK：83,86,0,0　　CMYK：62,80,0,0
CMYK：0,53,0,0　　 CMYK：62,36,0,0

CMYK：71,7,17,0　　CMYK：24,91,0,0
CMYK：57,30,0,0　　CMYK：40,100,0,0

　　这是百事旗下Propel低热量营养水的海报设计。海报以锦葵紫为背景主色调，可以凸显出企业的稳重与成熟。右侧正在运动的人物图像的添加，让版面瞬间充满动感气息。特别是以黄色作为辅助色，表明产品可以带给人满满的活力。

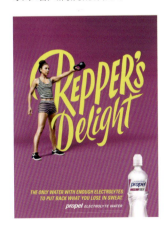

CMYK：64,100,38,2
CMYK：36,88,0,0
CMYK：4,0,91,0

推荐配色方案

CMYK：36,88,0,0　　CMYK：7,0,93,0
CMYK：62,36,0,0　　CMYK：47,38,36,0

CMYK：64,100,38,2　CMYK：75,62,0,0
CMYK：0,53,0,0　　 CMYK：57,7,54,0

2.2.3 点缀色

点缀色主要起到衬托主色调及承接辅助色的作用，在品牌形象设计中通常占据很小的一部分。点缀色在设计中具有至关重要的作用，不仅可以为主色与辅助色搭配做出很好的诠释，还可以使整体设计更加完善具体，以丰富整体的内涵细节。

这是一款能量棒的包装设计。整个包装以冷色调中的蓝色和青色作为主色调，而一抹红色的点缀，让整个包装瞬间鲜活起来，在鲜明的色彩对比中，给人能量满满的视觉冲击力。

CMYK：49,0,18,0
CMYK：89,64,0,0
CMYK：13,60,0,0

推荐配色方案

CMYK：49,0,18,0　　　CMYK：82,44,11,0
CMYK：0,53,0,0　　　 CMYK：4,41,87,0

CMYK：89,64,0,0　　　CMYK：13,60,0,0
CMYK：13,1,86,0　　　CMYK：40,0,100,0

这是一款巴西食品的海报设计。将早餐与简笔插画的闹钟相结合，以极具创意的方式表明了海报的宣传内容。海报以黄色作为背景主色调，以面包、西红柿等食材本色作为辅助色，可以使人产生很强的食欲。特别是绿色蔬菜叶子的点缀，给人清新鲜活的视觉感受。

CMYK：1,7,34,0
CMYK：0,50,89,0
CMYK：0,62,74,0
CMYK：56,7,100,0

推荐配色方案

CMYK：0,50,89,0　　　CMYK：40,0,85,0
CMYK：0,25,100,0　　　CMYK：40,56,1,0

CMYK：3,32,16,0　　　CMYK：41,9,3,0
CMYK：25,68,86,0　　　CMYK：64,0,67,0

2.3 色相对比

色相对比是当两种以上的色彩进行搭配时，由于色相差别而形成的一种色彩对比效果，其色彩对比强度取决于色相之间在色环上相隔的角度，角度越小，对比相对越弱。要注意根据两种颜色在色相环内相隔的角度定义是哪种对比类型。其定义是比较模糊的，比如，在色相环中相隔15°左右的两种颜色为同类色对比，相隔30°左右的两种颜色为邻近色对比。但是，相隔20°就很难定义。所以概念不应死记硬背，要多理解。其实，在色相环中相隔20°的色相对比与相隔30°或相隔15°的区别都不算大，色彩感受也非常接近。

2.3.1 同类色对比

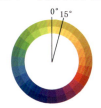

- 同类色对比是指在24色色相环中，在色相环内相隔15°左右的两种颜色。
- 同类色对比效果较弱，给人的感觉是比较单纯、柔和的，无论总的色相倾向是否鲜明，整体的色彩基调很容易统一协调。

这是一款餐厅的品牌名片设计。整体以纯度和明度都较为适中的绿色作为主色调，一方面，凸显出产品的安全与健康；另一方面，可以给人清新亮丽的视觉感受。特别是在同类色绿色的衬托下，打破了单一色彩的乏味与枯燥。

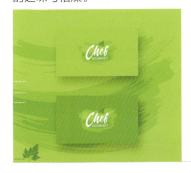

CMYK: 33,0,96,0　　CMYK: 53,2,100,0
CMYK: 3,2,2,0

这是一款面包品牌形象的咖啡包装设计。整体以纯度较低、明度适中的淡黄色为主色调，同时包装中纯度较高的黄色的运用，在同类色的对比中，让包装具有很强的视觉层次感。

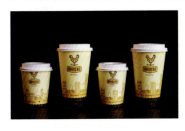

CMYK: 0,19,84,0　　CMYK: 17,38,100,0
CMYK: 73,82,100,64

2.3.2 邻近色对比

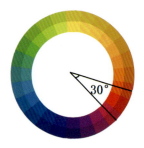

- 邻近色是在色相环内相隔30°左右的两种颜色，且两种颜色组合搭配在一起，可以起到让整体画面协调统一的作用。
- 如红、橙、黄，以及蓝、绿、紫，都分别属于邻近色的范围。

这是一款狗狗服务品牌形象的标志设计。将由简笔画构成的小狗图案作为标志主图，直接表明了企业经营的主体对象。标志以黄色作为背景主色调，凸显出小狗狗的满满活力感。而少量深橘色的点缀，在邻近色的对比中，为标志增添了些许的稳重与成熟。

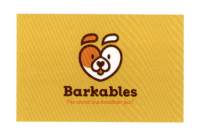

CMYK: 0,31,94,0　　CMYK: 0,71,93,0
CMYK: 53,93,100,35

这是一款糖果包装设计。整个包装由不规则的线条构成，在看似凌乱随意的摆放中，给人时尚亮丽的视觉感受。包装以纯度和明度都较高的淡绿色作为主色调，同时在少量青色的邻近色对比中，让其具有很强的层次感和立体感。

CMYK: 48,0,45,0　　CMYK: 63,0,71,0
CMYK: 67,5,13,0　　CMYK: 38,0,76,0

2.3.3 类似色对比

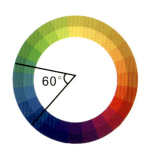

- 在色环中相隔60°左右的颜色为类似色对比。
- 如红与橙、黄与绿等均为类似色。
- 类似色由于色相对比效果不强，可以给人一种舒适、温馨、和谐而不单调的感觉。

　　这是一款咖啡品牌形象的杯子包装设计。整体以纯度较高的蓝色为主色调，凸显出企业稳重成熟的文化经营理念。同时，纯度和明度适中的青色的运用，在类似色的对比中给人鲜明活力的感受。特别是少量红色的点缀，为包装增添了一抹亮丽时尚的色彩。

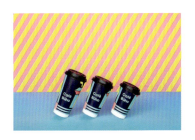

CMYK：100,96,61,30　CMYK：67,0,18,0
CMYK：11,76,40,0

　　这是一款语音训练品牌形象的名片设计。将抽象化的人物嘴形作为展示图案，以极具创意的方式直接表明了企业的经营性质。名片以紫色作为背景主色调，凸显出语言训练的专业。同时，在与少量红色的类似色对比中，给人一种充满活力的视觉体验。简单的白色文字，不仅提升了信息传达的效果，而且提高了名片的亮度。

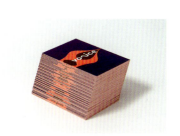

CMYK：95,100,52,5　CMYK：0,85,69,0
CMYK：60,95,93,55

2.3.4 对比色对比

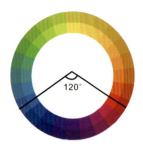

- 当两种或两种以上色相之间的色彩处于色相环中相隔120°～150°时，属于对比色关系。
- 如橙与紫、红与蓝等色组均为对比色。
- 对比色可以给人强烈、明快、醒目、具有冲击力的感觉，但容易引起视觉疲劳和精神亢奋。

　　这是一款鞋子的品牌形象包装设计。采用分割型的构图方式，将整个版面划分为大小不均的区域，具有一定的活跃动感。包装以白色作为主色调，凸显出企业注重安全与健康的文化经营理念。而少量红色、绿色、蓝色、橙色等色彩的运用，在鲜明的对比色对比中，尽显品牌的时尚与炫彩。

CMYK: 100,87,1,0　　CMYK: 1,56,81,0
CMYK: 64,0,75,0　　CMYK: 4,100,100,0

　　这是一款饮料品牌和包装设计。将插画的石榴人物作为包装展示主图，以极具创意与趣味性的方式直接表明产品口味，给受众直观的视觉印象。包装以明度和纯度均适中的绿色作为主色调，同时在与红色的对比色对比中，给人活跃积极的视觉体验。特别是不同明度和纯度红色的运用，增强了包装的层次感。

CMYK: 4,100,65,0　　CMYK: 71,0,48,0
CMYK: 41,100,100,8　CMYK: 51,100,61,14

2.3.5 互补色对比

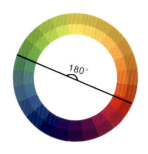

- 在色环中相隔180°左右的色彩为互补色。这样的色彩搭配可以产生最强烈的刺激作用，对人的视觉具有最强的吸引力。
- 其效果最强烈、最刺激，属于最强对比。如红与绿、黄与紫、蓝与橙等色组。

这是一款品牌形象的名片设计。以对角线为基准，将整个版面一分为二。名片中由简单线条构成的图案，给人以很强的童趣感。特别是在紫色以及黄色的鲜明对比中，尽显儿童的欢快与活跃，具有很强的视觉感染力。

CMYK: 70,18,0,0 CMYK: 0,27,96,0
CMYK: 91,100,40,1

这是一款饮食品牌形象的纸杯包装设计。将简笔画风车作为标志图案，具有很强的视觉识别性。包装以白色作为主色调，表明企业十分注重产品安全问题。同时，红色和绿色对比色的运用，使单调的包装产生很强的视觉吸引力与刺激感。而少量蓝色的点缀，则让包装具有一定的节奏韵律感。

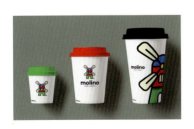

CMYK: 76,0,100,0 CMYK: 6,100,100,0
CMYK: 91,61,0,0 CMYK: 36,48,100,0

2.4 色彩的距离

色彩的距离可以使人感觉到进退、凹凸、远近的不同，一般暖色系和明度高的色彩具有前进、凸出、接近的效果，而冷色系和明度较低的色彩则具有后退、凹进、远离的效果。在品牌形象设计中常利用色彩的这些特点去改变空间的大小和高低。

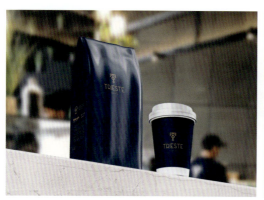

这是一款素食汉堡品牌形象的识别设计。采用分割型的构图方式，将整个包装进行横向划分。在分割部位手拿产品图像的呈现，以直观醒目的方式表明了企业的经营性质。包装以鲜明的橙色为主，暖色调的运用瞬间拉近了与受众的距离，同时可以刺激受众味蕾，激发其进行购买的欲望。

CMYK: 0,48,88,0 CMYK: 47,78,100,15
CMYK: 53,42,100,0

2.5　色彩的面积

色彩的面积是指在同一画面中因颜色所占面积的大小而产生的色相、明度、纯度等的画面效果。色彩面积的大小会影响受众的情绪反应，当强弱不同的色彩并置在一起的时候，若想得到较为均衡的画面效果，可以通过调整色彩面积的大小来达到目的。

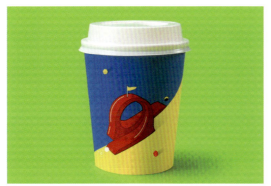

这是一款糖果品牌形象的包装设计。以碎花状的简笔花朵植物作为装饰图案，给人浓浓的文艺和时尚气息。包装以纯度和明度均适中的蓝色作为主色调，大面积的使用很好地中和了糖果的甜腻感。同时，少量红色、青色、黄色等色彩的点缀，增强了包装的色彩质感。

CMYK: 0,27,95,0　　CMYK: 90,82,0,0
CMYK: 71,1,33,0　　CMYK: 0,95,35,0

2.6 色彩的冷暖

色彩的冷暖是相互依存的两个方面，一般而言，暖色光使物体受光部分色彩变暖，背光部分则相对呈现冷光倾向，冷色光刚好与其相反。例如，红色、橙色、黄色通常使人联想到丰收的果实和炽热的太阳，有温暖的感觉，因此称之为暖色；而蓝色、青色常使人联想到蔚蓝的天空和广阔的大海，有冷静、沉着之感，因此称之为冷色。

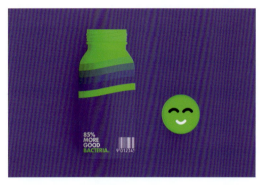
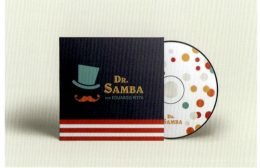

这是一款法国烘焙店的品牌形象设计。将各种卡通元素作为展示图案，以极具创意的方式吸引受众注意力。整体以纯度和明度都较高的蓝色作为主色调，充满了浓浓的浪漫文艺气息。而暖色调黄色的运用，为整个设计增添了活力与动感。

CMYK: 27,0,20,0　　CMYK: 4,13,95,0
CMYK: 0,75,35,0　　CMYK: 69,29,11,0

第3章
品牌形象设计基础色

品牌形象的基础色分为：红、橙、黄、绿、青、蓝、紫、黑、白、灰。各种色彩都有属于各自的特点，给人的感觉也都是不同的，有的会让人兴奋，有的会让人忧伤，有的会让人感到充满活力，还有的会让人感到神秘莫测。合理应用和搭配色彩，可以令品牌形象设计作品与受众产生心理互动。

➢ 色彩是结合生产、生活，经过提炼、夸张、概括出来的。它能与消费者迅速产生共鸣，并且不同的色彩有着不同的启发和暗示。多数情况下可以促进产品的销售与推广，使人们对生活中事物的感受不再单调。

➢ 色彩丰富了人们的生活，恰当地应用色彩可以起到美化和装饰作用，是视觉传达方式中最有吸引力的宣传设计手法。

➢ 不同的色彩可以互相调配，无限可能的颜色调配构成了品牌形象配色的丰富变化。对于品牌形象的视觉效应及宣传效果而言，品牌形象色彩的应用应重点考虑色相、明度、纯度之间的调和与搭配。

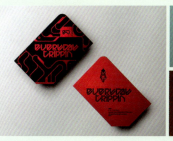

3.1 红色

3.1.1 认识红色

红色：红色是最引人注目的颜色，提到红色，常让人联想到燃烧的火焰、涌动的血液、诱人的舞会、香甜的草莓等。无论与什么颜色一起搭配，红色都会显得格外抢眼。它具有超强的表现力，抒发的情感较浓厚，是品牌形象设计中常用的颜色之一。

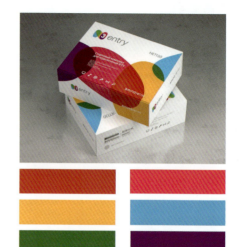

洋红色
RGB=207,0,112
CMYK=24,98,29,0

鲜红色
RGB=216,0,15
CMYK=19,100,100,0

鲑红色
RGB=242,155,135
CMYK=5,51,41,0

威尼斯红色
RGB=200,8,21
CMYK=28,100,100,0

胭脂红色
RGB=215,0,64
CMYK=19,100,69,0

山茶红色
RGB=220,91,111
CMYK=17,77,43,0

壳黄红色
RGB=248,198,181
CMYK=3,31,26,0

宝石红色
RGB=200,8,82
CMYK=28,100,54,0

玫瑰红色
RGB=30,28,100
CMYK=11,94,40,0

浅玫瑰红色
RGB=238,134,154
CMYK=8,60,24,0

浅粉红色
RGB=252,229,223
CMYK=1,15,11,0

灰玫红色
RGB=194,115,127
CMYK=30,65,39,0

朱红色
RGB=233,71,41
CMYK=9,85,86,0

火鹤红色
RGB=245,178,178
CMYK=4,41,22,0

博朗底酒红色
RGB=102,25,45
CMYK=56,98,75,37

优品紫红色
RGB=225,152,192
CMYK=14,51,5,0

3.1.2 红色搭配

色彩调性： 甜美、激情、热血、火焰、兴奋、敌对、警示。
常用主题色：

CMYK: 9,85,86,0　　CMYK: 11,94,40,0　　CMYK: 24,98,29,0　　CMYK: 30,65,39,0　　CMYK: 4,41,22,0　　CMYK: 56,98,75,37

常用色彩搭配

CMYK: 4,41,22,0　　CMYK: 28,100,54,0　　CMYK: 33,31,7,0　　CMYK: 3,82,23,0
CMYK: 1,15,11,0　　CMYK: 30,65,39,0　　CMYK: 3,47,16,0　　CMYK: 7,62,52,0

壳黄红和浅粉红的色彩纯度都偏低，两者进行搭配时，既能够呈现层次感，又具有和谐统一性。

宝石红颜色纯度偏高，具有一定的视觉刺激感。在设计时搭配纯度偏低的灰玫红，可以起到中和效果。

灰玫红色搭配火鹤红，色彩纯度较低，使得画面节奏感缓慢，常给人轻松、平和的印象。

同类色配色中博朗底酒红搭配鲑红，颜色层次分明，效果明显，既能引起受众注意，又不会产生炫目感。

配色速查

| 热闹 | 柔和 | 欢乐 | 稳重 |

 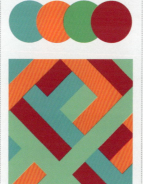 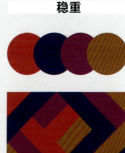

CMYK: 0,96,95,0　　CMYK: 9,73,40,0　　CMYK: 73,7,39,0　　CMYK: 45,99,86,12
CMYK: 10,0,83,0　　CMYK: 6,51,51,0　　CMYK: 8,72,73,0　　CMYK: 99,100,49,2
CMYK: 6,58,28,0　　CMYK: 6,50,5,0　　CMYK: 73,7,73,0　　CMYK: 73,100,49,7
CMYK: 13,96,16,0　　CMYK: 52,5,51,0　　CMYK: 46,100,47,1　　CMYK: 52,72,100,19

这是一款咖啡店品牌形象的名片设计。采用重心型的构图方式，将咖啡豆以插画的形式在版面中间位置呈现，直接表明了餐厅的经营性质，同时具有很强的视觉聚拢感。

色彩点评

- 名片以灰色为背景主色调，凸显出企业的稳重。同时，黑白的经典搭配，营造出时尚高雅的格调。
- 红色的运用，瞬间增强了整体的活跃动感，十分引人注目。

CMYK: 42,38,47,0
CMYK: 13,100,100,0
CMYK: 93,88,89,80
CMYK: 0,0,0,0

推荐色彩搭配

C: 42	C: 0	C: 13	C: 45	C: 93	C: 69	C: 0	C: 40	C: 79	C: 7	C: 0	C: 69
M: 38	M: 35	M: 100	M: 0	M: 88	M: 60	M: 100	M: 0	M: 33	M: 68	M: 100	M: 29
Y: 47	Y: 90	Y: 100	Y: 20	Y: 89	Y: 75	Y: 100	Y: 85	Y: 88	Y: 58	Y: 100	Y: 11
K: 0	K: 0	K: 0	K: 20	K: 80	K: 19	K: 0	K: 0	K: 0	K: 0	K: 0	K: 0

这是一款咖啡连锁店品牌形象的包装设计。将类似字母B的图案以四方连续的方式充满整个包装，具有很强的统一秩序感，同时表明了企业的干练与成熟。

在包装中间部位的标志，以六边形作为呈现的载体，具有很强的视觉聚拢感，对品牌宣传具有积极的推动作用。

色彩点评

- 红色有吉祥、喜庆的寓意，将其作为包装主色调，凸显出企业真诚的服务态度。
- 淡蓝色及黑色等冷色调的运用，与红色形成鲜明的对比，增强了包装的视觉稳重感。

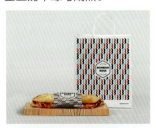

CMYK: 10,100,100,0
CMYK: 62,0,19,0
CMYK: 9,1,9,0
CMYK: 95,89,85,78

推荐色彩搭配

C: 62	C: 10	C: 0	C: 79	C: 47	C: 26	C: 4	C: 26	C: 64	C: 0	C: 57	C: 69
M: 0	M: 100	M: 65	M: 33	M: 17	M: 11	M: 41	M: 0	M: 0	M: 100	M: 7	M: 60
Y: 19	Y: 100	Y: 90	Y: 88	Y: 0	Y: 8	Y: 87	Y: 73	Y: 47	Y: 100	Y: 54	Y: 75
K: 0	K: 0	K: 0	K: 0	K: 0	K: 0	K: 0	K: 0	K: 0	K: 0	K: 0	K: 19

3.2 橙色

3.2.1 认识橙色

橙色： 橙色兼具红色的热情和黄色的开朗，常能让人联想到丰收的季节、温暖的太阳以及成熟的橙子等，是繁荣与骄傲的象征，应用在食品包装上还可以增进消费者食欲，为美味加分。但它同红色一样不宜使用过多。对神经紧张和易怒的人来讲，橙色易使他们产生烦躁感，并不是一种合适的颜色。

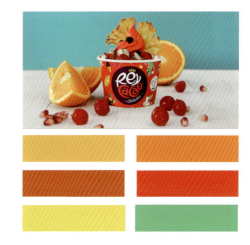

橘色
RGB=235,97,3
CMYK=9,75,98,0

橘红色
RGB=238,114,0
CMYK=7,68,97,0

米色
RGB=228,204,169
CMYK=14,23,36,0

蜂蜜色
RGB= 250,194,112
CMYK=4,31,60,0

柿子橙色
RGB=237,108,61
CMYK=7,71,75,0

热带橙色
RGB=242,142,56
CMYK=6,56,80,0

驼色
RGB=181,133,84
CMYK=37,53,71,0

沙棕色
RGB=244,164,96
CMYK=5,46,64,0

橙色
RGB=235,85,32
CMYK=8,80,90,0

橙黄色
RGB=255,165,1
CMYK=0,46,91,0

琥珀色
RGB=203,106,37
CMYK=26,69,93,0

巧克力色
RGB=85,37,0
CMYK=60,84,100,49

阳橙色
RGB=242,141,0
CMYK=6,56,94,0

杏黄色
RGB=229,169,107
CMYK=14,41,60,0

咖啡色
RGB=106,75,32
CMYK=59,69,98,28

重褐色
RGB=139,69,19
CMYK=49,79,100,18

3.2.2 橙色搭配

色彩调性： 活跃、兴奋、温暖、富丽、辉煌、炽热、消沉、烦闷。
常用主题色：

CMYK:0,46,91,0　　CMYK:7,71,75,0　　CMYK:5,46,64,0　　CMYK:26,69,93,0　　CMYK:9,75,98,0　　CMYK:49,79,100,18

常用色彩搭配

CMYK: 26,69,93,0　　CMYK: 6,56,80,0　　CMYK: 0,46,91,0　　CMYK: 60,84,100,49
CMYK: 5,9,85,0　　　CMYK: 41,9,3,0　　 CMYK: 52,0,83,　　 CMYK: 0,46,91,0

琥珀色搭配金色，让人仿佛感受到丰收的喜悦，适用于表达与秋季相关的主题。　　热带橙搭配淡蓝色，在互补色的鲜明对比中，可以营造活跃积极的视觉氛围。　　橙黄色搭配嫩绿色，犹如一个开朗乐观的大男孩，给人年轻、有活力的感觉。　　巧克力色搭配橙黄色，在不同明纯度的变化中，可以让版面产生很强的视觉层次感。

配色速查

轻松	温暖	平淡	内敛

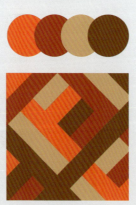

CMYK: 67,0,65,0　　　 CMYK: 9,75,99,0　　　 CMYK: 33,0,28,0　　　 CMYK: 92,69,96,59
CMYK: 11,50,60,0　　 CMYK: 41,84,100,6　　 CMYK: 16,0,67,0　　　 CMYK: 76,65,100,44
CMYK: 25,7,82,0　　　 CMYK: 24,37,58,0　　 CMYK: 61,55,25,0　　 CMYK: 74,68,53,10
CMYK: 75,72,0,0　　　 CMYK: 53,71,100,19　 CMYK: 0,56,30,0　　　 CMYK: 57,96,92,49

这是一款冰激凌品牌形象的标志设计。以各种夏季卡通插画形象作为装饰元素，营造了浓浓的活跃欢快氛围。

CMYK: 2,4,14,0
CMYK: 0,43,13,0
CMYK: 0,73,84,0
CMYK: 0,93,54,0

色彩点评

- 各种不同明纯度橙色的运用，在变换中增强了版面的层次感。
- 青色、红色的运用则让标志的画面效果更加丰富。特别是少量咖啡色的点缀，增强了整体的稳定性。

推荐色彩搭配

C: 0	C: 39	C: 0	C: 64	C: 28	C: 45	C: 0	C: 0	C: 43	C: 0	C: 0	C: 64
M: 43	M: 0	M: 92	M: 3	M: 37	M: 0	M: 44	M: 65	M: 0	M: 47	M: 93	M: 77
Y: 73	Y: 33	Y: 58	Y: 27	Y: 87	Y: 20	Y: 30	Y: 90	Y: 34	Y: 75	Y: 49	Y: 89
K: 0	K: 0	K: 0	K: 0	K: 0	K: 20	K: 0	K: 0	K: 0	K: 0	K: 0	K: 46

这是一款咖啡店品牌形象的店铺招牌设计。将一个由帽子和眼镜构成的抽象人物头部作为展示主图，以极具创意的方式凸显出店铺的个性与时尚。

CMYK: 31,44,100,0
CMYK: 70,90,100,66
CMYK: 9,38,100,0

以适当弯曲的弧度呈现的标志文字，与图案具有很强的统一协调性。浅色的背景，将标志很好地凸显出来，极具宣传效果。

色彩点评

- 重褐色的运用，表明企业稳重成熟的经营理念，非常容易获得受众的信赖感。
- 少量橙色的点缀，为招牌增添了活力，让人物瞬间鲜活起来。

推荐色彩搭配

C: 26	C: 0	C: 25	C: 79	C: 28	C: 64	C: 0	C: 56	C: 3	C: 62	C: 28	C: 40
M: 11	M: 53	M: 68	M: 33	M: 37	M: 0	M: 25	M: 91	M: 32	M: 76	M: 37	M: 0
Y: 80	Y: 75	Y: 86	Y: 88	Y: 87	Y: 47	Y: 100	Y: 85	Y: 16	Y: 88	Y: 87	Y: 85
K: 0	K: 0	K: 0	K: 0	K: 0	K: 0	K: 0	K: 40	K: 0	K: 41	K: 0	K: 0

3.3 黄色

3.3.1 认识黄色

黄色： 黄色是所有颜色中光感最强、最活跃的颜色。它拥有宽广的象征领域，明亮的黄色会让人联想到太阳、光明、权力和黄金，但它时常会带动人的负面情绪，是烦恼、苦恼的"催化剂"，会给人留下嫉妒、猜疑、吝啬等印象。

黄色
RGB=255,255,0
CMYK=10,0,83,0

鲜黄色
RGB=255,234,0
CMYK=7,7,87,0

香槟黄色
RGB=255,248,177
CMYK=4,3,40,0

卡其黄色
RGB=176,136,39
CMYK=40,50,96,0

铬黄色
RGB=253,208,0
CMYK=6,23,89,0

月光黄色
RGB=155,244,99
CMYK=7,2,68,0

奶黄色
RGB=255,234,180
CMYK=2,11,35,0

含羞草黄色
RGB=237,212,67
CMYK=14,18,79,0

金色
RGB=255,215,0
CMYK=5,19,88,0

柠檬黄色
RGB=240,255,0
CMYK=17,0,84,0

土著黄色
RGB=186,168,52
CMYK=36,33,89,0

芥末黄色
RGB=214,197,96
CMYK=23,22,70,0

香蕉黄色
RGB=255,235,85
CMYK=6,8,72,0

万寿菊黄色
RGB=247,171,0
CMYK=5,42,92,0

黄褐色
RGB=196,143,0
CMYK=31,48,100,0

灰菊黄色
RGB=227,220,161
CMYK=16,12,44,0

3.3.2 黄色搭配

色彩调性： 荣誉、快乐、开朗、活力、阳光、警示、庸俗、廉价、吵闹。
常用主题色：

CMYK: 5,19,88,0　　CMYK: 6,8,72,0　　CMYK: 5,42,92,0　　CMYK: 2,11,35,0　　CMYK: 31,48,100,0　　CMYK: 23,22,70,0

常用色彩搭配

CMYK: 5,19,88,0　　　CMYK: 40,50,96,0　　CMYK: 6,8,72,0　　　CMYK: 7,2,68,0
CMYK: 47,94,100,19　CMYK: 25,68,86,0　　CMYK: 28,0,62,0　　CMYK: 45,0,51,0

金色搭配博朗底酒红，配色对比鲜明，给人一种复古、怀旧的感觉。 | 卡其黄搭配纯度偏低的红色，在对比之中给人古朴优雅的视觉感受。 | 香蕉黄搭配浅黄绿，这种色彩搭配给人既开朗又不炫目的感觉，可以令人放松身心。 | 月光黄搭配纯度较高的淡青色，在冷暖色调对比中营造了浓浓的田园氛围。

配色速查

活力　　　　　　　保守　　　　　　　清新　　　　　　　复古

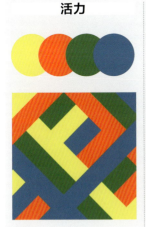
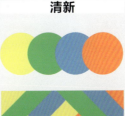

CMYK: 7,3,86,0　　　CMYK: 38,51,74,0　　CMYK: 7,2,70,0　　　CMYK: 65,57,100,17
CMYK: 9,75,99,0　　CMYK: 52,72,100,19　CMYK: 62,0,71,0　　CMYK: 83,58,64,15
CMYK: 85,40,100,3　CMYK: 38,31,100,0　　CMYK: 59,24,7,0　　CMYK: 77,86,52,19
CMYK: 85,50,21,0　　CMYK: 48,39,37,0　　CMYK: 6,55,73,0　　CMYK: 52,82,100,27

这是一款建筑装修公司品牌形象的集装箱设计。将标志文字以大字号字体进行呈现，十分醒目，对品牌宣传具有积极的推动作用。

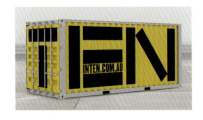

CMYK: 3,0,91,0
CMYK: 15,27,93,0
CMYK: 82,78,76,58

色彩点评

- 集装箱以明纯度适中的黄色作为主色调，既具有醒目的视觉效果，又具有安全警示作用。
- 无衬线黑色字体的文字，在主次分明之间将信息直接传达。简洁大方的设计，尽显企业的严谨与稳重。

推荐色彩搭配

C: 29	C: 46	C: 0	C: 26
M: 29	M: 67	M: 24	M: 11
Y: 100	Y: 100	Y: 95	Y: 80
K: 0	K: 7	K: 0	K: 0

C: 28	C: 73	C: 3	C: 28
M: 37	M: 5	M: 0	M: 10
Y: 87	Y: 33	Y: 91	Y: 52
K: 0	K: 0	K: 0	K: 0

C: 62	C: 54	C: 47	C: 22
M: 54	M: 5	M: 50	M: 33
Y: 51	Y: 25	Y: 16	Y: 45
K: 1	K: 0	K: 0	K: 0

这是一款面包品牌形象的标志设计。将由牛角包构成的公鸡作为标志图案，以极具创意的方式既表明了店铺的经营性质，又极具趣味性。

CMYK: 64,94,100,61
CMYK: 0,19,68,0

整个标志由简单的线条构成，可以给人清晰直观的视觉印象。特别是六边形的运用，具有很强的视觉聚拢感。

色彩点评

- 以纯度较高的棕色作为背景主色调，将标志进行清楚的凸显，十分醒目。
- 月光黄的标志以较为柔和的色彩表明产品的柔软与可口。刺激受众味蕾，激发其进行购买的欲望。

推荐色彩搭配

C: 50	C: 57	C: 0	C: 26
M: 100	M: 7	M: 18	M: 11
Y: 100	Y: 54	Y: 67	Y: 80
K: 32	K: 0	K: 0	K: 0

C: 62	C: 76	C: 47	C: 32
M: 76	M: 51	M: 54	M: 65
Y: 88	Y: 27	Y: 100	Y: 100
K: 41	K: 0	K: 2	K: 0

C: 0	C: 43	C: 7	C: 42
M: 27	M: 0	M: 0	M: 0
Y: 56	Y: 5	Y: 62	Y: 57
K: 0	K: 0	K: 0	K: 0

3.4 绿色

3.4.1 认识绿色

绿色： 绿色是一种稳定的中性颜色，也是人们在自然界中看到的最多的色彩。提到绿色，可让人联想到酸涩的梅子、新生的小草、高贵的翡翠、碧绿的枝叶等。同时，绿色也代表健康，可以使人对健康的人生与生命的活力充满无限希望，还可以给人安定、舒适、生生不息的感受。

黄绿色
RGB=216,230,0
CMYK=25,0,90,0

苹果绿色
RGB=158,189,25
CMYK=47,14,98,0

墨绿色
RGB=0,64,0
CMYK=90,61,100,44

叶绿色
RGB=135,162,86
CMYK=55,28,78,0

草绿色
RGB=170,196,104
CMYK=42,13,70,0

苔藓绿色
RGB=136,134,55
CMYK=46,45,93,1

芥末绿色
RGB=183,186,107
CMYK=36,22,66,0

橄榄绿色
RGB=98,90,5
CMYK=66,60,100,22

枯叶绿色
RGB=174,186,127
CMYK=39,21,57,0

碧绿色
RGB=21,174,105
CMYK=75,8,75,0

绿松石绿色
RGB=66,171,145
CMYK=71,15,52,0

青瓷绿色
RGB=123,185,155
CMYK=56,13,47,0

孔雀石绿色
RGB=0,142,87
CMYK=82,29,82,0

铬绿色
RGB=0,101,80
CMYK=89,51,77,13

孔雀绿色
RGB=0,128,119
CMYK=85,40,58,1

钴绿色
RGB=106,189,120
CMYK=62,6,66,0

3.4.2 绿色搭配

色彩调性：春天、天然、和平、安全、生长、希望、沉闷、陈旧、健康。
常用主题色：

CMYK:47,14,98,0 CMYK:62,6,66,0 CMYK:82,29,82,0 CMYK:90,61,100,44 CMYK:37,0,82,0 CMYK:46,45,93,1

常用色彩搭配

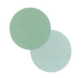

CMYK: 82,29,82,0 CMYK: 62,6,66,0 CMYK: 37,0,82,0 CMYK: 46,45,93,1
CMYK: 68,23,41,0 CMYK: 18,5,83,0 CMYK: 4,33,48,0 CMYK: 43,0,67,0

孔雀石绿搭配青蓝色，被广泛应用于医疗领域，通常给人严谨、科学、稳定的感受。 | 钴绿搭配鲜黄，较为活泼，散发着青春的味道，可以提升整个品牌形象的吸引力。 | 荧光绿搭配浅沙棕，明度较高，给人鲜活、明快、清新的视觉感受。 | 苔藓绿搭配苹果绿，使人仿佛置身于丛林中，给人一种人与自然相互交融的感觉。

配色速查

| 鲜活 | 自然 | 希望 | 凉爽 |

CMYK: 17,8,89,0 CMYK: 66,35,100,0 CMYK: 37,0,82,0 CMYK: 61,22,100,0
CMYK: 60,0,93,0 CMYK: 38,31,100,0 CMYK: 0,63,37,0 CMYK: 83,47,100,10
CMYK: 15,37,84,0 CMYK: 65,0,100,0 CMYK: 9,0,62,0 CMYK: 59,0,36,0
CMYK: 69,8,100,0 CMYK: 10,70,64,0 CMYK: 63,0,52,0 CMYK: 75,57,0,0

这是一款咖啡品牌形象的名片设计。将标志文字直接在名片中间位置呈现，对品牌宣传与推广具有积极的推动作用。

色彩点评

- 以孔雀绿作为名片主色调，凸显出产品的高雅时尚格调，具有很强的视觉吸引力。
- 在名片底部呈现的植物插画，为单调的版面增添了一丝活力，打破了纯色背景的单调与乏味。

CMYK: 77,18,52,0
CMYK: 59,0,49,0
CMYK: 18,5,60,0

推荐色彩搭配

C: 77	C: 14	C: 49	C: 46
M: 18	M: 0	M: 1	M: 21
Y: 52	Y: 51	Y: 69	Y: 10
K: 0	K: 0	K: 0	K: 0

C: 55	C: 19	C: 12	C: 55
M: 0	M: 0	M: 0	M: 0
Y: 82	Y: 87	Y: 91	Y: 77
K: 0	K: 0	K: 0	K: 0

C: 56	C: 63	C: 31	C: 0
M: 0	M: 0	M: 64	M: 84
Y: 29	Y: 82	Y: 0	Y: 7
K: 0	K: 0	K: 0	K: 0

这是一款个人品牌形象的CD设计。将卡通插画图案作为整个包装的展示主图，营造了浓浓的自然活跃氛围，尽显个人独特的时尚个性。

以手写形式呈现的文字，在适当留白的衬托下十分醒目。特别是少量深色的点缀，增强了整个包装的稳定性。

CMYK: 86,29,82,0
CMYK: 64,18,73,0
CMYK: 66,24,100,0
CMYK: 0,58,38,0

色彩点评

- 包装以不同明度的绿色作为主色调，在不同颜色的变化中，使其具有很强的视觉层次感。
- 少量红色、黄色等暖色调的点缀，为包装增添了些许的活力。

推荐色彩搭配

C: 27	C: 51	C: 11	C: 0
M: 0	M: 20	M: 32	M: 71
Y: 27	Y: 49	Y: 82	Y: 40
K: 0	K: 0	K: 0	K: 0

C: 91	C: 29	C: 75	C: 82
M: 49	M: 20	M: 93	M: 43
Y: 44	Y: 100	Y: 95	Y: 100
K: 0	K: 0	K: 72	K: 5

C: 9	C: 6	C: 58	C: 42
M: 47	M: 41	M: 73	M: 14
Y: 33	Y: 97	Y: 84	Y: 96
K: 0	K: 0	K: 27	K: 0

3.5 青色

3.5.1 认识青色

青色：青色通常能给人带来冷静、沉稳的感觉，因此常被使用在强调效率和科技的品牌形象设计中。色调的变化能使青色表现出不同的效果，当它和同类色或邻近色进行搭配时，可以给人朝气十足、精力充沛的印象，和灰色调颜色进行搭配时则会呈现古典、清幽之感。

青色
RGB=0,255,255
CMYK=55,0,18,0

铁青色
RGB=82,64,105
CMYK=89,83,44,8

深青色
RGB=0,78,120
CMYK=96,74,40,3

天青色
RGB=135,196,237
CMYK=50,13,3,0

群青色
RGB=0,61,153
CMYK=99,84,10,0

石青色
RGB=0,121,186
CMYK=84,48,11,0

青绿色
RGB=0,255,192
CMYK=58,0,44,0

青蓝色
RGB=40,131,176
CMYK=80,42,22,0

瓷青色
RGB=175,224,224
CMYK=37,1,17,0

淡青色
RGB=225,255,255
CMYK=14,0,5,0

白青色
RGB=228,244,245
CMYK=14,1,6,0

青灰色
RGB=116,149,166
CMYK=61,36,30,0

水青色
RGB=88,195,224
CMYK=62,7,15,0

藏青色
RGB=0,25,84
CMYK=100,100,59,22

清漾青色
RGB=55,105,86
CMYK=81,52,72,10

浅葱色
RGB=210,239,232
CMYK=22,0,13,0

3.5.2 青色搭配

色彩调性： 欢快、淡雅、安静、沉稳、广阔、科技、严肃、阴险、消极、沉静、深沉、冰冷。
常用主题色：

CMYK: 55,0,18,0　　CMYK: 50,13,3,0　　CMYK: 37,1,17,0　　CMYK: 84,48,11,0　　CMYK: 62,7,15,0　　CMYK: 96,74,40,3

常用色彩搭配

CMYK: 89,83,44,8　　CMYK: 96,74,40,3　　CMYK: 84,48,11,0　　CMYK: 55,0,18,0
CMYK: 0,0,100,0　　　CMYK: 16,1,67,0　　 CMYK: 58,0,53,0　　CMYK: 73,96,27,0

铁青色搭配明亮的黄色，在一明一暗的鲜明对比中，具有很强的视觉冲击力。　　深青搭配月光黄，犹如黑夜与白天相碰撞，多用于婴幼儿品牌形象设计中。　　青蓝色搭配绿松石绿，令人联想到清透的湖水，给人清凉、安静之感。　　青色搭配水晶紫，是一组适用于表达成熟女性的颜色，给人高贵、淡雅的视觉印象。

配色速查

| 理智 | 休闲 | 平和 | 宁静 |

CMYK: 67,9,24,0　　　CMYK: 85,49,48,1　　CMYK: 58,5,72,0　　CMYK: 84,49,63,5
CMYK: 84,48,41,0　　CMYK: 52,5,27,0　　　CMYK: 61,4,41,0　　CMYK: 71,14,51,0
CMYK: 78,30,100,0　 CMYK: 40,24,84,0　　CMYK: 25,7,81,0　　CMYK: 58,38,0,0
CMYK: 87,73,0,0　　　CMYK: 77,17,90,0　　CMYK: 45,59,0,0　　CMYK: 26,7,70,0

这是一款艺术在线商店的名片设计。将植物花朵图案作为名片背面的展示主图，尽显别具一格的时尚艺术气息。

CMYK: 33,97,85,1
CMYK: 93,69,0,0
CMYK: 71,1,3,0
CMYK: 0,86,64,0

色彩点评

- 名片以石青色为主，不同明纯度的变化，特别是黑色背景的运用，让其具有很强的层次立体感。
- 少量红色的运用，在冷暖色调的鲜明对比中，凸显出商店独特的文化经营理念，十分引人注目。

推荐色彩搭配

C: 77　C: 49　C: 0　　C: 3
M: 31　M: 0　　M: 57　M: 93
Y: 0　　Y: 1　　Y: 93　Y: 98
K: 0　　K: 0　　K: 0　　K: 0

C: 64　C: 7　　C: 28　C: 69
M: 0　　M: 68　M: 37　M: 60
Y: 47　Y: 58　Y: 87　Y: 75
K: 0　　K: 0　　K: 0　　K: 19

C: 85　C: 0　　C: 3　　C: 41
M: 0　　M: 25　M: 22　M: 6
Y: 40　Y: 100　Y: 69　Y: 36
K: 0　　K: 0　　K: 0　　K: 0

这是一款寿司品牌形象的包装设计。包装占据产品盒子的一半区域，这样既可以将产品进行清楚的呈现，给受众直观的视觉印象，也可以促进品牌的宣传。

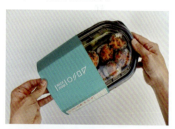

CMYK: 72,0,32,0
CMYK: 92,52,58,5
CMYK: 68,49,33,0

产品以透明包装进行呈现，将食品外观直接展现出来，相对于密封包装，更具有吸引力。

色彩点评

- 包装以纯度稍高的青色为主，给人干净整洁的视觉感受，同时也凸显出企业十分注重食品安全问题。
- 适当白色的运用，更加衬托出食品的精心制作。

推荐色彩搭配

C: 41　C: 45　C: 3　　C: 85
M: 9　　M: 0　　M: 32　M: 0
Y: 3　　Y: 20　Y: 16　Y: 40
K: 0　　K: 20　K: 0　　K: 0

C: 64　C: 20　C: 48　C: 21
M: 0　　M: 86　M: 0　　M: 0
Y: 40　Y: 56　Y: 88　Y: 93
K: 0　　K: 0　　K: 0　　K: 0

C: 7　　C: 33　C: 69　C: 85
M: 2　　M: 65　M: 0　　M: 39
Y: 93　Y: 0　　Y: 35　Y: 54
K: 0　　K: 0　　K: 0　　K: 0

3.6 蓝色

3.6.1 认识蓝色

蓝色： 自然界中蓝色的面积比例很大，很容易使人联想到蔚蓝的大海、晴朗的蓝天，是自由祥和的象征。蓝色的注目性和识别性都不是很高，能给人以高远、深邃之感。它作为极端的冷色，在我们中国具有镇静安神、缓解紧张情绪的作用；而在西方，"蓝色音乐"指的是悲伤类型的乐曲。

蓝色
RGB=0,0,255
CMYK=92,75,0,0

天蓝色
RGB=0,127,255
CMYK=80,50,0,0

蔚蓝色
RGB=4,70,166
CMYK=96,78,1,0

普鲁士蓝色
RGB=0,49,83
CMYK=100,88,54,23

矢车菊蓝色
RGB=100,149,237
CMYK=64,38,0,0

深蓝色
RGB=1,1,114
CMYK=100,100,54,6

道奇蓝色
RGB=30,144,255
CMYK=75,40,0,0

宝石蓝色
RGB=31,57,153
CMYK=96,87,6,0

午夜蓝色
RGB=0,51,102
CMYK=100,91,47,9

皇室蓝色
RGB=65,105,225
CMYK=79,60,0,0

浓蓝色
RGB=0,90,120
CMYK=92,65,44,4

蓝黑色
RGB=0,14,42
CMYK=100,99,66,57

爱丽丝蓝色
RGB=240,248,255
CMYK=8,2,0,0

水晶蓝色
RGB=185,220,237
CMYK=32,6,7,0

孔雀蓝色
RGB=0,123,167
CMYK=84,46,25,0

水墨蓝色
RGB=73,90,128
CMYK=80,68,37,1

3.6.2 蓝色搭配

色彩调性： 沉静、冷淡、理智、高深、科技、沉闷、死板、压抑。

常用主题色：

CMYK:92,75,0,0　　CMYK:80,50,0,0　　CMYK:96,87,6,0　　CMYK:84,46,25,0　　CMYK:32,6,7,0　　CMYK:80,68,37,1

常用色彩搭配

CMYK: 80,68,37,1　　CMYK: 84,46,25,0　　CMYK: 32,6,7,0　　CMYK: 80,50,0,0
CMYK: 62,72,0,0　　CMYK: 11,45,82,0　　CMYK: 52,0,84,0　　CMYK: 100,91,52,2

水墨蓝搭配紫藤，有较强的重量感，但用色比例如果失调，则会令人感觉画面压抑、不透气。

孔雀蓝搭配橙黄，给人理性的感觉，整体配色舒适、和谐，严谨又不失透气性。

水晶蓝搭配嫩绿色，让人想到淡蓝的天空和嫩绿的草地，给人舒适、安定的印象。

天蓝色搭配午夜蓝，同类蓝色进行搭配，给人以稳定、低调的视觉感。

配色速查

冰爽	轻柔	坚定	前卫

CMYK: 84,46,25,0　　CMYK: 39,20,0,0　　CMYK: 91,72,0,0　　CMYK: 89,76,0,0
CMYK: 55,16,1,0　　CMYK: 43,0,26,0　　CMYK: 81,39,63,1　　CMYK: 9,75,99,0
CMYK: 71,16,55,0　　CMYK: 62,41,0,0　　CMYK: 100,100,55,9　　CMYK: 81,96,0,0
CMYK: 17,4,59,0　　CMYK: 12,0,67,0　　CMYK: 91,100,48,2　　CMYK: 7,3,86,0

这是一款咖啡馆品牌形象的奶糖独立包装设计。将标志直接在包装盖子顶部呈现，而且环形的文字让其具有很强的视觉聚拢感。

色彩点评

- 包装以午夜蓝作为主色调，低纯度的颜色尽显企业的稳重与成熟，又不乏高端与雅致。
- 纯度稍高、明度适中的棕色的运用，中和了午夜蓝的深沉与寂静，为其增添了些许柔和之感。

CMYK: 100,100,62,44
CMYK: 18,40,55,0
CMYK: 56,72,93,25

推荐色彩搭配

C: 68	C: 56	C: 53	C: 53	C: 0	C: 92	C: 77	C: 27	C: 0	C: 100	C: 56	C: 75
M: 61	M: 18	M: 0	M: 0	M: 0	M: 75	M: 6	M: 100	M: 65	M: 96	M: 45	M: 27
Y: 0	Y: 0	Y: 40	Y: 76	Y: 100	Y: 0	Y: 98	Y: 100	Y: 90	Y: 29	Y: 0	Y: 95
K: 0	K: 0	K: 0	K: 34	K: 0	K: 0	K: 0	K: 0	K: 0	K: 0	K: 0	K: 0

这是一款快餐品牌形象的包装设计。采用分割型的构图方式，将整个包装划分为若干区域，在不同颜色的共同作用下，可以给人活跃动感的视觉体验。

整个包装设计虽然简单，但却具有很强的时尚之感。在底部呈现的文字，将信息直接传达出来，同时丰富了整体的细节效果。

色彩点评

- 包装底部水墨蓝的运用，一方面，增强了视觉稳定性；另一方面，凸显出企业的沉稳。
- 红色、黄色、蓝色等色彩的运用，在鲜明的对比中营造了餐厅热情活力的文化氛围。

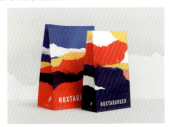

CMYK: 100,95,51,9
CMYK: 87,61,0,0
CMYK: 0,94,75,0
CMYK: 0,19,89,0

推荐色彩搭配

C: 100	C: 84	C: 0	C: 89	C: 32	C: 76	C: 0	C: 13	C: 100	C: 41	C: 60	C: 40
M: 95	M: 25	M: 19	M: 60	M: 45	M: 21	M: 44	M: 1	M: 99	M: 9	M: 0	M: 0
Y: 51	Y: 87	Y: 89	Y: 0	Y: 0	Y: 6	Y: 20	Y: 86	Y: 57	Y: 3	Y: 9	Y: 85
K: 9	K: 0	K: 0	K: 0	K: 0	K: 0	K: 0	K: 0	K: 43	K: 0	K: 0	K: 0

3.7 紫色

3.7.1 认识紫色

紫色： 在所有颜色中，紫色波长最短。明亮的紫色可以产生妩媚优雅的感觉，让多数女性充满雅致、神秘、优美的情调。紫色是大自然中少有的色彩，但在品牌形象设计中会经常使用，会给受众留下高贵、奢华、浪漫的印象。

紫色
RGB=102,0,255
CMYK=81,79,0,0

木槿紫色
RGB=124,80,157
CMYK=63,77,8,0

矿紫色
RGB=172,135,164
CMYK=40,52,22,0

浅灰紫色
RGB=157,137,157
CMYK=46,49,28,0

淡紫色
RGB=227,209,254
CMYK=15,22,0,0

藕荷色
RGB=216,191,206
CMYK=18,29,13,0

三色堇紫色
RGB=139,0,98
CMYK=59,100,42,2

江户紫色
RGB=111,89,156
CMYK=68,71,14,0

靛青色
RGB=75,0,130
CMYK=88,100,31,0

丁香紫色
RGB=187,161,203
CMYK=32,41,4,0

锦葵紫色
RGB=211,105,164
CMYK=22,71,8,0

蝴蝶花紫色
RGB=166,1,116
CMYK=46,100,26,0

紫藤色
RGB=141,74,187
CMYK=61,78,0,0

水晶紫色
RGB=126,73,133
CMYK=62,81,25,0

淡紫丁香色
RGB=237,224,230
CMYK=8,15,6,0

蔷薇紫色
RGB=214,153,186
CMYK=20,49,10,0

3.7.2 紫色搭配

色彩调性： 芬芳、高贵、优雅、自傲、敏感、内向、冰冷、严厉。
常用主题色：

CMYK: 88,100,31,0　　CMYK: 62,81,25,0　　CMYK: 46,100,26,0　　CMYK: 40,52,22,0　　CMYK: 68,71,14,0　　CMYK: 22,71,8,0

常用色彩搭配

CMYK: 88,100,31,0　　CMYK: 32,41,4,0　　CMYK: 11,66,4,0　　CMYK: 22,71,8,0
CMYK: 14,48,82,0　　CMYK: 65,20,29,0　　CMYK: 0,100,100,30　　CMYK: 9,13,5,0

水晶紫搭配橘黄，是表现成熟女性魅力的一组绝佳色彩搭配，可以营造出高尚雅致的感觉。

丁香紫搭配青灰色，在同为低纯度色彩的对比之中，凸显优雅古朴之感。

江户紫搭配暗红，让人联想到芬芳的薰衣草，呈现出高档、优雅、有格调的意象。

锦葵紫搭配浅粉红，犹如公主般粉嫩可爱，使人心生一种想要保护她的欲望。

配色速查

绚丽	温柔	知性	朴实

CMYK: 56,87,0,0　　CMYK: 0,25,13,0　　CMYK: 64,84,0,0　　CMYK: 38,41,17,0
CMYK: 25,83,0,0　　CMYK: 32,62,24,0　　CMYK: 83,75,0,0　　CMYK: 65,73,34,0
CMYK: 81,96,61,8　　CMYK: 0,22,21,0　　CMYK: 78,24,34,0　　CMYK: 61,63,70,13
CMYK: 16,97,36,0　　CMYK: 75,69,66,28　　CMYK: 27,28,95,0　　CMYK: 21,26,28,0

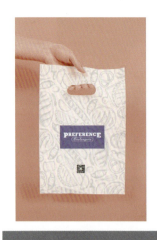

CMYK: 3,15,9,0
CMYK: 64,62,6,0
CMYK: 21,21,17,0

这是一款面包店品牌形象的手提袋设计。将简笔插画的面包作为手提袋的背景图案，而且半透明的设计，很好地丰富了手提袋的细节效果。

色彩点评

- 手提袋以浅色作为主色调，既可以将版面内容清楚地凸显出来，又可以给人柔和的视觉体验。
- 江户紫的运用，瞬间提升了整个手提袋的格调，尽显优雅时尚之美。

推荐色彩搭配

C: 38	C: 18	C: 45	C: 59
M: 44	M: 22	M: 60	M: 69
Y: 16	Y: 26	Y: 16	Y: 28
K: 0	K: 0	K: 0	K: 0

C: 60	C: 43	C: 90	C: 8
M: 100	M: 100	M: 89	M: 11
Y: 49	Y: 28	Y: 88	Y: 7
K: 9	K: 0	K: 78	K: 0

C: 82	C: 69	C: 0	C: 0
M: 78	M: 0	M: 100	M: 51
Y: 0	Y: 100	Y: 100	Y: 97
K: 0	K: 0	K: 0	K: 0

这是一款CD的包装设计。将造型独特的插画人物作为展示主图，具有很强的视觉吸引力。而且适当留白的运用，为受众营造了一个很好的想象空间。

CMYK: 0,24,12,0
CMYK: 34,70,28,0
CMYK: 7,83,45,0
CMYK: 0,53,18,0

在图案顶部呈现的文字，将信息直接传达出来，同时丰富了整个包装的细节效果。

色彩点评

- 包装以淡粉色为主，将版面内容清楚地凸显，同时给人优雅时尚之感。
- 纯度和明度都稍低的矿紫色的运用，可以给人优雅、坚毅的视觉感。

推荐色彩搭配

C: 15	C: 89	C: 0	C: 51
M: 10	M: 98	M: 67	M: 75
Y: 9	Y: 0	Y: 96	Y: 0
K: 0	K: 0	K: 0	K: 0

C: 30	C: 46	C: 16	C: 11
M: 26	M: 42	M: 48	M: 9
Y: 12	Y: 20	Y: 65	Y: 9
K: 0	K: 0	K: 0	K: 0

C: 93	C: 76	C: 1	C: 3
M: 100	M: 100	M: 27	M: 0
Y: 60	Y: 1	Y: 97	Y: 60
K: 48	K: 0	K: 0	K: 0

3.8 黑、白、灰

3.8.1 认识黑、白、灰

黑色： 黑色在品牌形象设计中是神秘又暗藏力量的色彩，往往用来表现庄严、肃穆与深沉的情感，常被人们称为"极色"。

白色： 白色通常能让人联想到白雪、白鸽，能使空间增加宽敞感，白色是纯净、正义、神圣的象征，对易动怒的人可起调节作用。

灰色： 灰色是可以最大限度地满足人眼对色彩明度舒适性要求的中性色。它的注目性很低，与其他颜色搭配可取得很好的视觉效果。通常灰色会给人阴天、轻松、随意、舒服的感觉。

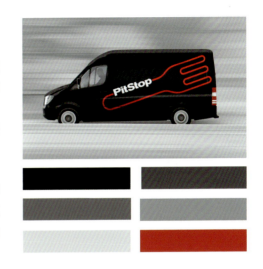

白色
RGB=255,255,255
CMYK=0,0,0,0

月光白色
RGB=253,253,239
CMYK=2,1,9,0

雪白色
RGB=233,241,246
CMYK=11,4,3,0

象牙白色
RGB=255,251,240
CMYK=1,3,8,0

10%亮灰色
RGB=230,230,230
CMYK=12,9,9,0

50%灰色
RGB=102,102,102
CMYK=67,59,56,6

80%炭灰色
RGB=51,51,51
CMYK=79,74,71,45

黑色
RGB=0,0,0
CMYK=93,88,89,88

3.8.2 黑、白、灰搭配

色彩调性： 经典、洁净、暴力、黑暗、平凡、和平、沉闷、悲伤。
常用主题色：

| CMYK:0,0,0,0 | CMYK:2,1,9,0 | CMYK:12,9,9,0 | CMYK:67,59,56,6 | CMYK:79,74,71,45 | CMYK:93,88,89,88 |

常用色彩搭配

CMYK: 3,82,23,0
CMYK: 7,62,52,0

黑色搭配深红色，犹如一杯红葡萄酒，高贵而不失性感，给人十分魅惑的视觉感。

CMYK: 67,59,56,6
CMYK: 0,0,100,0

50%灰搭配亮黄色，使整体在活跃动感之中又给人以一定的稳重成熟之感。

CMYK: 25,58,0,0
CMYK: 79,96,74,67

10%亮灰搭配水墨蓝，不自觉地让人想起汽车、电器等行业，给人严谨、稳重的印象。

CMYK: 11,66,4,0
CMYK: 52,99,40,1

白色搭配浅杏黄，可以给人舒适、纯净的视觉感受，常用于休闲服饰和家居品牌形象设计中。

配色速查

洁净	睿智	稳重	品质
CMYK: 21,16,14,0 CMYK: 42,21,0,0 CMYK: 8,0,50,0 CMYK: 42,0,44,0	CMYK: 80,76,67,41 CMYK: 93,88,89,80 CMYK: 61,52,46,0 CMYK: 29,41,91,0	CMYK: 66,58,53,4 CMYK: 96,80,7,0 CMYK: 83,84,0,0 CMYK: 88,49,100,14	CMYK: 87,71,0,0 CMYK: 93,88,89,80 CMYK: 48,98,100,23 CMYK: 75,97,0,0

这是一款时尚服装店品牌形象的手提袋设计。底部不同大小矩形块与直线段的添加，为手提袋增添了细节效果，打破了纯色背景的单调与乏味。

色彩点评
- 手提袋以深灰色为主，同时在不同明纯度灰色的作用下，尽显品牌的时尚与精致。
- 少量纯度稍低橙色的点缀，为手提袋增添了一抹亮丽的色彩。

CMYK: 93,88,89,80
CMYK: 86,84,71,56
CMYK: 27,44,100,0
CMYK: 45,38,26,0

推荐色彩搭配

C: 84	C: 22	C: 11	C: 44	C: 33	C: 64	C: 57	C: 93	C: 0	C: 92	C: 22	C: 69
M: 80	M: 25	M: 11	M: 49	M: 38	M: 23	M: 48	M: 89	M: 70	M: 87	M: 14	M: 60
Y: 78	Y: 30	Y: 11	Y: 61	Y: 53	Y: 59	Y: 44	Y: 88	Y: 82	Y: 90	Y: 95	Y: 75
K: 63	K: 0	K: 0	K: 0	K: 0	K: 0	K: 0	K: 80	K: 0	K: 79	K: 0	K: 19

这是一款现代零售品牌视觉形象的包装设计。将三个标志文字连接起来在瓶体中间位置呈现，十分醒目。而且粗细不同的线条，增强了整体的设计感与创意性。

CMYK: 93,88,89,80
CMYK: 32,25,25,0
CMYK: 5,4,1,0

整个包装设计十分简约，特别是适当留白的运用，不仅不会给人空洞无聊之感，反而为受众营造了一个很好的阅读环境。

色彩点评
- 以黑色作为背景色，既将浅色标志十分清楚明了地凸显出来，又增强了整体的视觉稳定性。
- 少量白色的点缀，在黑白色的经典搭配中给人简约、精致的时尚感。

推荐色彩搭配

C: 7	C: 91	C: 27	C: 47	C: 76	C: 0	C: 18	C: 50	C: 44	C: 4	C: 93	C: 15
M: 31	M: 86	M: 44	M: 38	M: 78	M: 29	M: 15	M: 35	M: 34	M: 7	M: 80	M: 49
Y: 98	Y: 91	Y: 100	Y: 33	Y: 79	Y: 5	Y: 17	Y: 35	Y: 27	Y: 8	Y: 91	Y: 42
K: 0	K: 78	K: 0	K: 0	K: 55	K: 0	K: 0	K: 0	K: 0	K: 0	K: 75	K: 0

第4章 品牌形象设计的类型

品牌形象设计形式大致可分为办公用品、服装用品、产品包装、交通工具、广告媒体、公关用品、外部建筑环境等。

特点:

- 办公用品具有较强的适用性,在颜色的选择上既可以清新亮丽,也可以稳重成熟。
- 产品包装一般具有较强的视觉冲击力,色彩较为艳丽多彩,而且通过添加适当的插画来丰富整体的视觉效果。
- 交通工具具有较强的移动性,对于品牌宣传具有很好的促进作用。
- 公关用品通过赠送的方式,让受众在使用过程中无形地对品牌进行宣传。

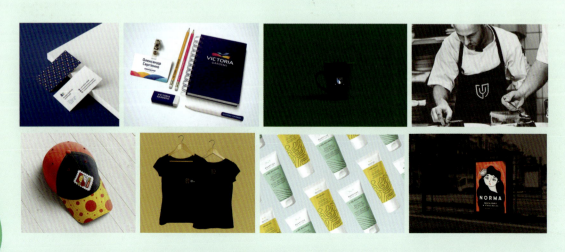

4.1 办公用品

办公用品是企业的基本用品，一般包括名片、笔记本、杯子、信封信纸、工作证等，这些不仅为员工工作带来了便利，同时也是企业文化精神呈现的载体。

4.1.1 名片

色彩调性： 稳重、成熟、理性、希望、柔和、清新、纯净。
常用主题色：

CMYK:100,98,62,52　CMYK:86,45,32,0　CMYK:7,68,97,0　CMYK:80,31,69,0　CMYK:6,23,98,0　CMYK:7,68,58,0

常用色彩搭配

CMYK: 7,68,97,0
CMYK: 0,49,30,9

CMYK: 32,41,4,0
CMYK: 65,20,29,0

CMYK: 6,23,98,0
CMYK: 51,96,100,33

CMYK: 26,69,93,0
CMYK: 24,1,59,0

橘色搭配肉粉色，色彩饱和度较低，能令人产生温暖、富丽的视觉感受。

淡紫色搭配纯度适中的青色，在柔和浪漫之中又透露出些许的理性。

铬黄与暗红色搭配，饱和度较高，容易给人带来积极向上的感觉。

琥珀色加苹果绿，是一组健康、自然的颜色搭配，可以给人留下活力四射的印象。

配色速查

稳重	柔和	纯净	古朴
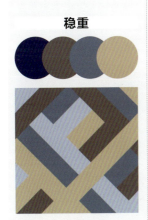	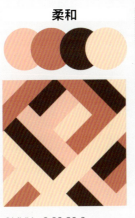	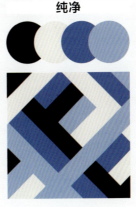	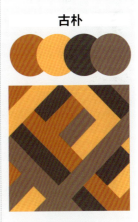
CMYK: 100,94,44,2 CMYK: 72,63,56,9 CMYK: 75,56,29,0 CMYK: 35,32,43,0	CMYK: 2,33,20,0 CMYK: 28,62,49,0 CMYK: 74,74,76,48 CMYK: 4,18,22,0	CMYK: 93,88,89,80 CMYK: 12,9,9,0 CMYK: 84,61,0,0 CMYK: 52,28,4,0	CMYK: 36,63,100,1 CMYK: 9,39,89,0 CMYK: 74,70,64,26 CMYK: 56,60,60,4

这是一款手工艺社团品牌形象的名片设计。将各种简笔插画工具作为名片背面展示主图，具有直观醒目的视觉形象。

色彩点评

- 名片以纯度偏高的深棕色为主，给人技艺精湛的视觉印象。
- 橙色、蓝色、黄色等色彩的运用，在对比中丰富了整体的色彩质感。

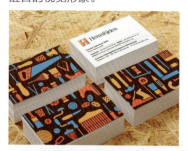

CMYK: 65,76,98,52
CMYK: 0,43,80,0
CMYK: 69,0,0,0
CMYK: 0,70,64,0

推荐色彩搭配

C: 0	C: 2	C: 75	C: 25
M: 33	M: 18	M: 79	M: 64
Y: 18	Y: 22	Y: 87	Y: 49
K: 0	K: 0	K: 61	K: 0

C: 20	C: 7	C: 47	C: 85
M: 15	M: 7	M: 57	M: 82
Y: 16	Y: 7	Y: 85	Y: 85
K: 0	K: 0	K: 3	K: 69

C: 77	C: 49	C: 60	C: 11
M: 13	M: 59	M: 18	M: 9
Y: 24	Y: 1	Y: 72	Y: 9
K: 0	K: 0	K: 0	K: 0

这是一款名片设计。采用分割型的构图方式，将名片背面划分为大小与形态各不相同的区域，让整体效果更加丰富饱满。

名片正面以主次分明的文字将信息直接传达，而且整齐排列的版面，为受众阅读提供了便利。

CMYK: 53,44,42,0
CMYK: 73,65,60,15
CMYK: 79,73,68,39
CMYK: 0,65,86,0

色彩点评

- 名片以不同明纯度的灰色为主，在变化之中给人视觉层次感。
- 标志中少量橙色的运用，为无灰色调的名片增添了一抹亮丽跳跃的色彩。

推荐色彩搭配

C: 96	C: 18	C: 19	C: 69
M: 77	M: 15	M: 56	M: 7
Y: 19	Y: 14	Y: 80	Y: 100
K: 0	K: 0	K: 0	K: 0

C: 7	C: 55	C: 41	C: 3
M: 27	M: 25	M: 6	M: 22
Y: 16	Y: 25	Y: 36	Y: 69
K: 0	K: 0	K: 0	K: 0

C: 88	C: 69	C: 28	C: 93
M: 62	M: 29	M: 10	M: 88
Y: 0	Y: 11	Y: 52	Y: 89
K: 0	K: 0	K: 0	K: 80

4.1.2 笔记本

色彩调性： 粉嫩、稳定、温暖、积极、光芒、复古、热烈。
常用主题色：

CMYK:3,32,16,0　CMYK:10,0,83,0　CMYK:62,76,88,41　CMYK:64,0,47,0　CMYK:19,100,100,0　CMYK:14,18,79,0

常用色彩搭配

CMYK: 9,85,86,0
CMYK: 14,7,75,0

CMYK: 9,75,98,0
CMYK: 43,100,73,7

CMYK: 14,18,79,0
CMYK: 55,26,100,0

CMYK: 10,0,83,0
CMYK: 53,16,7,0

朱红搭配淡黄色，邻近色搭配，如鲜花般优美鲜艳，给人以明朗、甜美的印象。

热烈的橘色与酒红色搭配，纯度较高，是一组充满魅力与热情的色彩搭配。

含羞草黄搭配苹果绿，如春风般温暖，可以让人联想到洁净、无公害的新鲜果蔬。

黄色搭配天蓝色，在鲜明的对比中给人积极醒目的感受，同时极具视觉吸引力。

配色速查

| 粉嫩 | 稳定 | 积极 | 复古 |

CMYK: 8,26,16,0
CMYK: 2,33,20,0
CMYK: 5,27,27,0
CMYK: 25,19,18,0

CMYK: 76,19,27,0
CMYK: 49,58,6,0
CMYK: 61,22,70,0
CMYK: 93,88,89,80

CMYK: 13,10,10,0
CMYK: 6,60,55,0
CMYK: 15,85,23,0
CMYK: 84,99,46,14

CMYK: 5,8,12,0
CMYK: 21,46,84,0
CMYK: 57,80,100,38
CMYK: 27,23,32,0

这是一款女性弦乐四重奏品牌形象的笔记本设计。将标志作为笔记本封面的展示主图，对品牌具有积极的宣传推广作用。

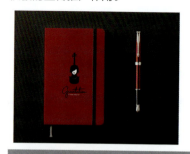

CMYK: 93,88,89,80
CMYK: 47,100,100,27
CMYK: 25,18,25,0

色彩点评

- 整个笔记本以深红色为主，偏暗的色调给人以优雅端庄之感。
- 标志中一点白色的点缀，十分引人注目，是视觉的焦点所在。

推荐色彩搭配

C: 57	C: 18	C: 11	C: 45
M: 86	M: 45	M: 11	M: 0
Y: 100	Y: 91	Y: 19	Y: 20
K: 43	K: 0	K: 0	K: 20

C: 77	C: 78	C: 100	C: 18
M: 17	M: 32	M: 100	M: 7
Y: 31	Y: 0	Y: 58	Y: 7
K: 0	K: 0	K: 19	K: 0

C: 9	C: 6	C: 64	C: 18
M: 38	M: 83	M: 69	M: 19
Y: 88	Y: 0	Y: 82	Y: 19
K: 0	K: 0	K: 31	K: 0

这是一款设计师的笔记本设计。将不同形态的简笔山体画作为封面展示主图，丰富了整体的细节效果。

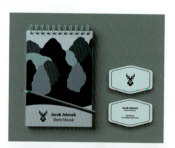

CMYK: 77,50,55,2
CMYK: 64,21,27,0
CMYK: 95,91,82,76
CMYK: 31,0,13,0

将标志文字在笔记本底部呈现，十分醒目。以一条曲线作为分割线，打破了直线段的死板与枯燥。

色彩点评

- 笔记本封面整体以青色为主，在不同明纯度的变化中产生丰富的视觉层次感。
- 适当深色的运用，很好地增强了整体的视觉稳定性。

推荐色彩搭配

C: 82	C: 41	C: 0	C: 0
M: 56	M: 9	M: 65	M: 85
Y: 55	Y: 3	Y: 90	Y: 87
K: 5	K: 0	K: 0	K: 0

C: 4	C: 89	C: 56	C: 58
M: 38	M: 89	M: 62	M: 73
Y: 96	Y: 87	Y: 60	Y: 86
K: 0	K: 77	K: 4	K: 28

C: 3	C: 5	C: 41	C: 34
M: 32	M: 8	M: 9	M: 0
Y: 16	Y: 34	Y: 3	Y: 38
K: 0	K: 0	K: 0	K: 0

4.1.3 杯子

色彩调性： 活跃、厚重、朴实、睿智、幽静、统一、和谐。
常用主题色：

CMYK:98,8,98,0　　CMYK:26,69,93,0　　CMYK:85,40,9,0　　CMYK:56,0,100,0　　CMYK:9,85,86,0　　CMYK:18,19,91,0

常用色彩搭配

CMYK: 95,87,82,73　　CMYK: 49,79,100,18　　CMYK: 80,52,100,18　　CMYK: 31,48,100,0
CMYK: 76,100,48,1　　CMYK: 20,39,92,0　　CMYK: 88,49,39,0　　CMYK: 44,94,36,0

深灰色搭配明度和纯度适中的紫色，给人优雅时尚之感，同时也具有稳定性。　　重褐色与黄褐色的同类色搭配，使整体更加温和，给人安定、沉稳的印象。　　明度偏低的绿色搭配青色，在对比之中给人理性、环保的视觉感受。　　黄褐色搭配蝴蝶花紫，给人一种老旧、怀念之感，运用在复古风格作品中最为合适。

配色速查

活跃	睿智	统一	环保
CMYK: 99,100,52,11 CMYK: 69,61,58,8 CMYK: 90,54,100,26 CMYK: 52,72,100,19	CMYK: 5,46,64,0 CMYK: 26,85,99,0 CMYK: 54,100,54,9 CMYK: 82,100,54,14	CMYK: 4,26,50,0 CMYK: 5,38,72,0 CMYK: 6,51,93,0 CMYK: 41,65,100,2	CMYK: 74,40,7,0 CMYK: 74,57,7,0 CMYK: 81,22,95,0 CMYK: 74,100,47,0

这是一款青少年心理咨询品牌形象的杯子设计。以简单几何图形作为杯子装饰图案，给人活泼开朗的视觉印象，刚好与品牌主题相吻合。

色彩点评

- 杯子以白色和蓝色为主，二者相搭配具有很好的镇静效果。
- 少量橙色和青色的点缀，很好地活跃了沉闷的氛围。

CMYK: 100,93,51,5
CMYK: 13,55,89,0
CMYK: 82,13,100,0
CMYK: 38,33,32,0

推荐色彩搭配

C: 93	C: 97	C: 85	C: 50
M: 62	M: 94	M: 51	M: 35
Y: 100	Y: 57	Y: 0	Y: 35
K: 49	K: 35	K: 0	K: 0

C: 75	C: 16	C: 56	C: 48
M: 13	M: 39	M: 15	M: 100
Y: 6	Y: 100	Y: 100	Y: 100
K: 0	K: 0	K: 0	K: 33

C: 89	C: 20	C: 100	C: 72
M: 84	M: 16	M: 20	M: 69
Y: 84	Y: 18	Y: 11	Y: 13
K: 73	K: 0	K: 0	K: 0

这是一款咖啡店品牌形象的杯子设计。将标志直接作为杯子的装饰图案，对品牌宣传具有积极的推动效果，同时给受众直观的视觉印象。

以较大无衬线字体呈现的文字，十分醒目。而且杯壁中没有其他装饰元素，为受众阅读提供了便利。

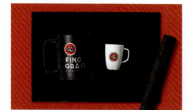

CMYK: 20,96,100,0
CMYK: 93,89,86,78
CMYK: 47,38,36,0

色彩点评

- 杯子以黑色和白色为主，经典的色彩搭配给人优雅精致之感。
- 标志中一抹红色的点缀，为纯色的杯子增添了色彩质感。

推荐色彩搭配

C: 56	C: 44	C: 25	C: 15
M: 52	M: 49	M: 16	M: 0
Y: 49	Y: 49	Y: 12	Y: 2
K: 0	K: 0	K: 0	K: 0

C: 93	C: 25	C: 33	C: 73
M: 89	M: 84	M: 93	M: 11
Y: 88	Y: 100	Y: 81	Y: 95
K: 80	K: 0	K: 1	K: 0

C: 18	C: 80	C: 23	C: 91
M: 29	M: 25	M: 45	M: 90
Y: 56	Y: 31	Y: 100	Y: 85
K: 0	K: 0	K: 0	K: 78

4.1.4 工作证

色彩调性： 阳光、理性、平稳、内敛、稳重、活力、理智。
常用主题色：

CMYK:70,0,72,0　　CMYK:80,68,37,1　　CMYK:7,33,97,0　　CMYK:65,44,30,0　　CMYK:0,71,58,0　　CMYK:77,9,40,0

常用色彩搭配

CMYK: 16,35,59,0　　CMYK: 61,36,30,0　　CMYK: 60,81,0,0　　CMYK: 79,74,71,45
CMYK: 6,78,53,0　　 CMYK: 77,58,8,0　　 CMYK: 64,0,47,0　　 CMYK: 94,78,36,2

明度偏低的黄棕色搭配红色，暖色调的运用可以给人温暖柔和的感受。　　青灰色搭配饱和度稍低的蔚蓝色，让人联想到科技与纯净。　　紫色搭配青色，在冷色调的对比中凸显优雅又不失个性的视觉氛围。　　80%炭灰搭配深蓝色，整体颜色较为暗沉，给人以冷静、理智的印象。

配色速查

阳光　　**理性**　　**成熟**　　**活力**

CMYK: 10,32,90,0　　CMYK: 19,14,14,0　　CMYK: 88,67,0,0　　CMYK: 81,76,70,46
CMYK: 71,0,68,0　　 CMYK: 79,74,72,46　CMYK: 53,44,42,0　　CMYK: 73,16,12,0
CMYK: 2,74,67,0　　 CMYK: 88,48,59,3　　CMYK: 100,98,25,0　CMYK: 15,45,92,0
CMYK: 86,62,0,0　　 CMYK: 100,65,67,0　CMYK: 78,100,13,0　CMYK: 39,100,100,4

这是一款工作证的设计。将由线条构成的简笔画作为工作证装饰图案，给人活泼积极的视觉印象。

色彩点评

- 工作证以鲜黄色和紫色为主，在互补色的对比中，营造了活跃热情的视觉氛围。
- 少量黑色的点缀，很好地中和了色彩的跳跃与醒目，具有一定的稳定效果。

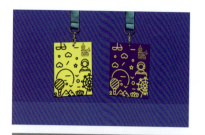

CMYK: 91,84,0,0
CMYK: 6,0,91,0
CMYK: 89,100,22,0
CMYK: 85,36,32,0

推荐色彩搭配

C: 82	C: 89	C: 0	C: 91
M: 77	M: 66	M: 64	M: 44
Y: 76	Y: 0	Y: 66	Y: 58
K: 56	K: 0	K: 0	K: 2

C: 69	C: 75	C: 64	C: 7
M: 60	M: 62	M: 87	M: 0
Y: 75	Y: 0	Y: 0	Y: 93
K: 19	K: 0	K: 0	K: 0

C: 71	C: 48	C: 3	C: 67
M: 58	M: 40	M: 22	M: 58
Y: 9	Y: 0	Y: 69	Y: 55
K: 0	K: 0	K: 0	K: 4

这是一款工作证设计。将简笔插画作为工作证的装饰图案，一方面丰富了细节效果；另一方面可以很好缓解工作者压抑烦躁的情绪。

以一个白色矩形作为文字呈现载体，具有很强的视觉聚拢感。而且适当留白的运用，可以为受众阅读提供便利。

CMYK: 100,82,0,0
CMYK: 7,78,56,0
CMYK: 55,75,0,0
CMYK: 16,35,59,0

色彩点评

- 青色、蓝色、红色、橙色等色彩的运用，在鲜明的颜色对比中，营造了活跃积极的氛围。
- 右上角少量黑色的点缀，增强了工作者的视觉稳定性。

推荐色彩搭配

C: 45	C: 77	C: 59	C: 16
M: 36	M: 71	M: 80	M: 35
Y: 35	Y: 66	Y: 0	Y: 59
K: 0	K: 31	K: 0	K: 0

C: 7	C: 65	C: 70	C: 0
M: 33	M: 47	M: 0	M: 77
Y: 98	Y: 0	Y: 70	Y: 73
K: 0	K: 0	K: 0	K: 0

C: 67	C: 10	C: 100	C: 41
M: 5	M: 46	M: 56	M: 6
Y: 18	Y: 100	Y: 1	Y: 36
K: 0	K: 0	K: 0	K: 0

4.2 服装用品

一个企业的服装用品大致可分为员工制服、文化衫、围裙、工作帽等几种类型。不同的企业有不同的要求与品牌形象，在进行设计时要符合企业经营理念。

4.2.1 员工制服

色彩调性： 开朗、健康、热情、生机、青春、舒适。
常用主题色：

CMYK:25,0,90,0　CMYK:24,100,67,0　CMYK:0,65,90,0　CMYK:62,6,66,0　CMYK:65,77,100,50　CMYK:64,38,0,0

常用色彩搭配

CMYK：93,88,89,80　　CMYK：0,81,100,0　　CMYK：32,6,7,0　　CMYK：64,38,0,0
CMYK：45,100,65,　　 CMYK：24,18,21,0　　CMYK：19,45,77,0　　CMYK：8,58,57,0

无彩色的黑色搭配纯度偏高的红色，既可以给人稳重成熟的感受，又显得十分整洁。

明度较高的橙色，具有鲜明活跃的色彩特征。搭配灰色，可以起到很好的中和作用。

天蓝与草绿搭配，青春而富有生命力，给人年轻、知性的印象。

矢车菊蓝加嫩绿，明度偏高，这种配色偏向中性，给人以沉着稳重的印象。

配色速查

开朗	卫生	柔和	诚恳
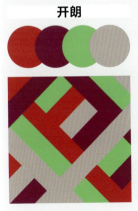	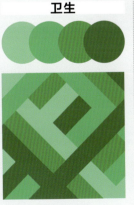		
CMYK：47,100,79,7 CMYK：72,100,48,10 CMYK：60,3,79,0 CMYK：39,31,29,0	CMYK：52,5,51,0 CMYK：73,7,73,0 CMYK：81,21,95,0 CMYK：88,45,100,8	CMYK：85,82,74,60 CMYK：10,18,86,0 CMYK：10,7,7,0 CMYK：5,38,72,0	CMYK：46,53,62,0 CMYK：45,44,39,0 CMYK：27,78,46,0 CMYK：87,79,58,29

这是一款啤酒包装的员工制服设计。将形状与大小各异的几何图形作为服饰图案，以简单的方式尽显年轻人的活力与现代时尚感。

色彩点评

- 整个工作服以黑色为主，给人稳重成熟的视觉印象。
- 白色的图案，很好地提高了服饰的亮度，对品牌宣传具有积极的推动作用。

CMYK: 24,18,18,0
CMYK: 86,82,82,69
CMYK: 38,32,69,0

推荐色彩搭配

C: 97	C: 45	C: 22	C: 0	C: 94	C: 10	C: 5	C: 42	C: 42	C: 90	C: 46	C: 65
M: 88	M: 53	M: 17	M: 89	M: 89	M: 7	M: 16	M: 49	M: 34	M: 85	M: 2	M: 0
Y: 61	Y: 64	Y: 11	Y: 33	Y: 85	Y: 7	Y: 93	Y: 100	Y: 33	Y: 86	Y: 50	Y: 0
K: 41	K: 0	K: 0	K: 0	K: 78	K: 0	K: 0	K: 0	K: 0	K: 76	K: 0	K: 0

这是一款航空供应商的员工制服设计。整个服饰设计非常简单，凸显出企业专一严谨的经营理念。

服饰中白色直线段的添加，丰富了整体的细节设计感。而且没有其他多余的装饰，尽显简洁大方之美。

CMYK: 69,61,58,9
CMYK: 91,67,0,0
CMYK: 25,17,7,0

色彩点评

- 整个工作服以纯度偏高的蓝色为主，给人冷静、理智的视觉印象。
- 服饰中少量白色的点缀，打破了纯色的单调与乏味，十分醒目。

推荐色彩搭配

C: 93	C: 0	C: 100	C: 14	C: 74	C: 94	C: 44	C: 87	C: 67	C: 67	C: 10	C: 93
M: 90	M: 82	M: 96	M: 11	M: 67	M: 49	M: 5	M: 61	M: 27	M: 56	M: 19	M: 88
Y: 84	Y: 100	Y: 60	Y: 11	Y: 64	Y: 100	Y: 22	Y: 20	Y: 73	Y: 100	Y: 90	Y: 89
K: 77	K: 0	K: 28	K: 0	K: 2	K: 15	K: 0	K: 0	K: 0	K: 18	K: 0	K: 80

4.2.2 文化衫

色彩调性： 活力、整洁、稳重、明朗、欢快、朴实。
常用主题色：

CMYK:85,100,55,22　　CMYK:20,36,95,0　　CMYK:75,8,75,0　　CMYK:6,56,94,0　　CMYK:17,0,83,0　　CMYK:69,29,11,0

常用色彩搭配

CMYK: 9,85,86,0　　　CMYK: 3,62,100,0　　　CMYK: 6,56,94,0　　　CMYK: 6,23,89,0
CMYK: 15,4,65,0　　　CMYK: 100,76,17,0　　　CMYK: 54,0,58,0　　　CMYK: 41,0,25,0

朱红与浅黄色搭配，像夏日里一个活泼的女孩，优美而充满活力。| 明度和纯度适中的橙色搭配蓝色，在鲜明的颜色对比中给人活跃积极的体验。| 阳橙与中绿搭配，整体给人以清新自然、活力四射之感。| 铬黄搭配天青色，明度较高，散发出一种激情澎湃、个性张扬的感觉。

配色速查

简朴	整洁	沉稳	朴实

CMYK: 89,60,100,41　　CMYK: 0,33,16,0　　　CMYK: 94,71,17,0　　　CMYK: 27,36,72,0
CMYK: 5,55,44,0　　　 CMYK: 8,96,84,0　　　CMYK: 21,55,86,0　　　CMYK: 85,81,73,59
CMYK: 86,81,65,44　　CMYK: 16,12,12,0　　　CMYK: 100,98,56,12　　CMYK: 8,22,42,0
CMYK: 29,23,22,0　　　CMYK: 49,33,37,0　　　CMYK: 0,32,48,0　　　CMYK: 53,44,42,0

这是一款蓝莓甜品冷饮品牌形象的文化衫设计。将标志直接在服饰中间偏上部位呈现，对品牌宣传与推广具有积极的推动作用。

色彩点评

- 服饰以纯度和明度适中的紫色为主，给人美味与时尚的视觉印象。
- 少量橙色以及绿色的点缀，丰富了整体的色彩感。

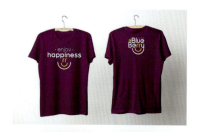

CMYK: 81,100,56,11
CMYK: 20,41,97,0
CMYK: 51,0,100,0

推荐色彩搭配

C: 94	C: 24	C: 12	C: 52	C: 100	C: 4	C: 85	C: 52	C: 60	C: 7	C: 85	C: 71
M: 89	M: 36	M: 27	M: 49	M: 77	M: 47	M: 23	M: 49	M: 43	M: 68	M: 0	M: 95
Y: 85	Y: 75	Y: 53	Y: 69	Y: 18	Y: 100	Y: 100	Y: 69	Y: 33	Y: 58	Y: 90	Y: 20
K: 78	K: 0	K: 24	K: 0	K: 0	K: 0	K: 0	K: 0	K: 0	K: 0	K: 0	K: 0

这是一款女性美容护理品牌形象的文化衫设计。服饰领口部位纽扣的添加，为穿着者提供了便利，具有较强的实用性。

整个服饰较为简单，除了品牌标志之外没有其他装饰性元素，给人专业干练的视觉感受。

CMYK: 56,100,68,31
CMYK: 7,71,17,0
CMYK: 18,44,100,0

色彩点评

- 服饰整体以纯度偏高的粉红色为主，尽显女性的优雅气质，而且与机构经营性质相吻合。
- 颜色偏深的标志，既有突出宣传的效果，又保证了整体的统一协调性。

推荐色彩搭配

C: 0	C: 0	C: 33	C: 64	C: 24	C: 46	C: 0	C: 41	C: 0	C: 3	C: 69	C: 28
M: 44	M: 100	M: 29	M: 0	M: 44	M: 2	M: 52	M: 9	M: 85	M: 32	M: 60	M: 10
Y: 30	Y: 100	Y: 26	Y: 47	Y: 94	Y: 50	Y: 85	Y: 3	Y: 87	Y: 16	Y: 75	Y: 52
K: 0	K: 0	K: 0	K: 0	K: 0	K: 0	K: 0	K: 0	K: 0	K: 0	K: 19	K: 0

4.2.3　围裙

色彩调性： 稳重、真诚、安静、舒适、实用、饱满。
常用主题色：

CMYK:100,86,38,0　　CMYK:84,18,100,0　　CMYK:1,64,100,0　　CMYK:56,98,75,37　　CMYK:46,45,93,1　　CMYK:26,69,93,0

常用色彩搭配

CMYK: 5,42,92,0　　　　CMYK: 31,48,100,0　　　CMYK: 26,69,93,0　　　CMYK: 56,98,75,37
CMYK: 0,100,100,29　　CMYK: 89,49,100,14　　CMYK: 24,4,89,0　　　CMYK: 25,44,95,0

万寿菊加酒红色，浓郁而饱满，但用色过多易给人带来心理上的沉重。　　黄褐搭配深绿色，明度较低，是一种平易近人又富有历史感的色彩。　　琥珀色与黄绿进行搭配，保留了一些橙色的特性，给人一种温暖、积极的感觉。　　勃艮第酒红搭配褐色，具有稳定而舒适的特性，这种色彩搭配常用于西点食品中。

配色速查

| 稳重 | 真诚 | 安静 | 舒适 |

CMYK: 78,72,56,17　　CMYK: 61,47,38,0　　CMYK: 65,71,100,41　　CMYK: 28,4,50,0
CMYK: 26,53,59,0　　　CMYK: 87,84,65,47　　CMYK: 5,38,72,0　　　CMYK: 51,6,4,0
CMYK: 82,79,70,50　　CMYK: 20,91,97,0　　CMYK: 74,57,7,0　　　CMYK: 52,52,60,0
CMYK: 20,35,34,0　　　CMYK: 25,19,18,0　　CMYK: 74,92,56,36　　CMYK: 4,39,51,0

这是一款咖啡品牌形象的围裙设计。将以六边形为载体呈现的标志在围裙中间偏上部位呈现，给人直观醒目的视觉感受。

色彩点评

- 围裙整体以纯度偏高的深青色为主，尽显企业稳重成熟的经营理念。
- 白色的点缀，很好地提升了整体的亮度。

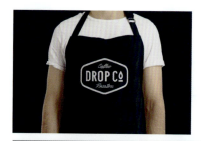

CMYK: 100,88,62,36
CMYK: 31,42,49,0
CMYK: 38,31,27,0

推荐色彩搭配

C: 11	C: 82	C: 60	C: 3
M: 9	M: 76	M: 51	M: 22
Y: 9	Y: 75	Y: 48	Y: 69
K: 0	K: 54	K: 0	K: 0

C: 0	C: 11	C: 100	C: 92
M: 85	M: 8	M: 20	M: 91
Y: 87	Y: 8	Y: 11	Y: 71
K: 0	K: 0	K: 0	K: 62

C: 55	C: 82	C: 85	C: 80
M: 49	M: 78	M: 0	M: 31
Y: 42	Y: 77	Y: 90	Y: 69
K: 0	K: 60	K: 0	K: 0

这是一款健康快餐连锁店品牌形象的围裙设计。将标志直接在围裙上方呈现，对品牌宣传与推广具有积极的推动作用。

围裙整体设计符合穿着者的使用需求，十分便利。设计中大面积留白的运用，给人简洁大方的视觉体验。

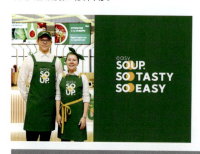

CMYK: 93,51,100,20
CMYK: 0,35,95,0
CMYK: 26,100,100,0

色彩点评

- 围裙整体以绿色为主，给人新鲜、健康的视觉印象，与行业调性十分吻合。
- 少量黄色的点缀，在与绿色的鲜明对比中刺激受众味蕾，激发其进行购买的欲望。

推荐色彩搭配

C: 84	C: 76	C: 7	C: 10
M: 22	M: 0	M: 97	M: 27
Y: 100	Y: 68	Y: 93	Y: 66
K: 0	K: 0	K: 0	K: 0

C: 50	C: 98	C: 100	C: 28
M: 35	M: 8	M: 20	M: 37
Y: 35	Y: 98	Y: 11	Y: 87
K: 0	K: 0	K: 0	K: 0

C: 93	C: 69	C: 33	C: 27
M: 88	M: 84	M: 51	M: 21
Y: 89	Y: 58	Y: 100	Y: 20
K: 80	K: 25	K: 0	K: 0

4.2.4 工作帽

色彩调性： 丰富、欢快、安全、稳定、理性、平和。
常用主题色：

CMYK:2,1,9,0　　CMYK:96,78,1,0　　CMYK:50,13,3,0　　CMYK:61,36,30,0　　CMYK:61,36,30,0　　CMYK:14,0,5,0

常用色彩搭配

CMYK: 50,13,3,0
CMYK: 45,36,34,0

天青色搭配灰色，整体清新、淡雅，可令人联想到冬日里纯净的天空。

CMYK: 61,36,30,0
CMYK: 98,81,54,22

青灰色加深蓝色，给人稳重、安定的印象，但如果用量过多，反而会使画面变得沉闷。

CMYK: 14,0,5,0
CMYK: 67,22,11,0

淡青色搭配天蓝色，明度较高，用在品牌形象设计中能加大画面空间感。

CMYK: 2,1,9,0
CMYK: 87,81,29,0

月光白与午夜蓝搭配，明净凄清，能烘托画面气氛，给人以忧郁、悲伤的感觉。

配色速查

丰富	欢快	安全	平和

丰富
CMYK: 8,7,9,0
CMYK: 31,91,86,1
CMYK: 83,72,52,13
CMYK: 13,18,82,0

欢快
CMYK: 83,88,0,0
CMYK: 17,90,0,0
CMYK: 69,11,20,0
CMYK: 90,100,44,2

安全
CMYK: 45,38,31,0
CMYK: 82,81,0,0
CMYK: 75,26,0,0
CMYK: 89,89,71,61

平和
CMYK: 32,12,69,0
CMYK: 61,46,80,2
CMYK: 36,100,100,2
CMYK: 15,43,63,0

这是一款汽车清洗品牌形象的工作帽设计。将标志文字在帽子正前方呈现，可以促进品牌宣传与推广。而在右侧的图案，具有很强的装饰效果。

色彩点评

- 帽子整体以白色为主，给人整洁干净的视觉印象。
- 少量蓝色、青色、绿色等冷色调的运用，将品牌形象特征进一步凸显。

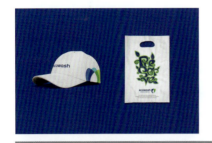

CMYK: 100,87,17,0
CMYK: 72,3,24,0
CMYK: 50,0,95,0
CMYK: 93,64,5,0

推荐色彩搭配

C: 88	C: 0	C: 16	C: 69
M: 84	M: 37	M: 44	M: 60
Y: 84	Y: 97	Y: 100	Y: 75
K: 73	K: 0	K: 0	K: 19

C: 8	C: 27	C: 87	C: 28
M: 14	M: 96	M: 75	M: 38
Y: 85	Y: 100	Y: 53	Y: 100
K: 0	K: 0	K: 16	K: 0

C: 72	C: 11	C: 100	C: 98
M: 65	M: 99	M: 87	M: 8
Y: 66	Y: 11	Y: 17	Y: 98
K: 20	K: 0	K: 0	K: 0

这是一款照明设备管理租赁公司品牌形象的工作帽设计。将标志直接在帽子正前方呈现，给受众清晰醒目的视觉印象。

整个帽子十分简洁，无论是工作还是日常出行，进行佩戴都是不错的选择。

CMYK: 93,88,89,80
CMYK: 88,52,0,0
CMYK: 73,100,26,0

色彩点评

- 帽子整体以黑色为主，尽显企业稳重成熟的经营理念。
- 白色的点缀，将标志凸显出来，同时提高了帽子的亮度。

推荐色彩搭配

C: 26	C: 76	C: 20	C: 90
M: 20	M: 22	M: 81	M: 85
Y: 20	Y: 0	Y: 47	Y: 86
K: 0	K: 0	K: 0	K: 76

C: 79	C: 32	C: 0	C: 56
M: 84	M: 29	M: 54	M: 100
Y: 66	Y: 84	Y: 98	Y: 98
K: 47	K: 0	K: 0	K: 51

C: 91	C: 0	C: 7	C: 36
M: 100	M: 76	M: 53	M: 28
Y: 60	Y: 22	Y: 91	Y: 27
K: 25	K: 0	K: 0	K: 0

4.3 产品包装

在我们日常生活中会用到各种各样的产品,在进行产品选购时,除了关注产品本身的功能与特性之外,产品包装也是重点所在。产品包装一般分为纸质包装、玻璃包装、金属包装、塑料包装等。

4.3.1 纸质包装

色彩调性： 温馨、吵闹、欢庆、雀跃、团聚、祥和、喜庆。
常用主题色：

CMYK:19,100,69,0　　CMYK:28,100,100,0　　CMYK:28,100,54,0　　CMYK:7,7,87,0　　CMYK:5,19,88,0　　CMYK:6,56,94,0

常用色彩搭配

CMYK：28,100,100,0　　CMYK：19,100,69,0　　CMYK：5,19,88,0　　CMYK：6,56,94,0
CMYK：10,20,89,0　　CMYK：47,94,0,0　　CMYK：52,100,88,35　　CMYK：82,61,100,40

威尼斯红搭配铬黄，饱和度极高，是春节中常用到的颜色，以表万事吉祥。

胭脂红与蝴蝶花紫搭配，这种配色非常热烈，具有艳丽、典雅的魅力感。

金与暗红色搭配，是一种高贵而华丽的色彩，常用于精致的礼品包装中。

阳橙搭配深绿色，散发出一种活力和朝气的吸引力，使消费者为其倾倒。

配色速查

协调	理智	明亮	饱满
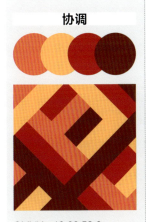	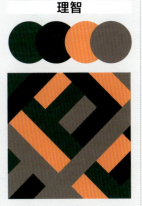		
CMYK：18,66,59,0 CMYK：8,36,69,0 CMYK：41,95,91,7 CMYK：55,84,100,36	CMYK：89,61,85,37 CMYK：92,69,89,58 CMYK：8,54,73,0 CMYK：64,56,53,2	CMYK：0,37,45,0 CMYK：4,38,0,0 CMYK：19,92,60,0 CMYK：2,16,46,0	CMYK：88,48,83,0 CMYK：77,27,29,0 CMYK：3,74,63,0 CMYK：64,100,56,2

这是一款巧克力品牌形象的纸盒包装设计。以矩形作为标志文字呈现的载体，具有很强的视觉聚拢感。而且将产品进行直观呈现，表明了企业的经营性质，十分引人注目。

色彩点评

- 包装整体以金色为主，在与适当黑色的共同作用下，给人精致奢华的视觉印象。
- 巧克力本色的运用，极大程度地刺激了受众味蕾，激发其进行购买的欲望。

CMYK: 47,60,100,4
CMYK: 95,91,82,76
CMYK: 0,11,53,0

推荐色彩搭配

C: 24	C: 67	C: 94	C: 10	C: 24	C: 27	C: 45	C: 56	C: 19	C: 82	C: 20	C: 44
M: 11	M: 18	M: 62	M: 31	M: 64	M: 100	M: 55	M: 100	M: 58	M: 58	M: 19	M: 56
Y: 45	Y: 100	Y: 19	Y: 95	Y: 100	Y: 77	Y: 69	Y: 58	Y: 51	Y: 0	Y: 91	Y: 47
K: 0	K: 0	K: 0	K: 0	K: 0	K: 0	K: 1	K: 19	K: 0	K: 0	K: 0	K: 0

这是一款产品的创意包装设计。将几何图形构成的图案作为包装展示主图，给人优雅精致的视觉印象。

包装中简单线条的添加，丰富了整体的细节感。而且以白色矩形为载体呈现的文字，可将信息直接传达。

色彩点评

- 包装中纯度偏低的红色、青色、紫色、黄色等色彩的运用，在鲜明的颜色对比中，给人活跃积极的感受。
- 适当黑色的运用，很好地增强了视觉稳定性。

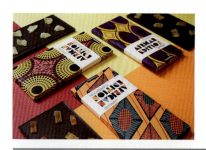

CMYK: 82,89,69,56
CMYK: 21,93,56,0
CMYK: 0,57,100,0
CMYK: 93,100,49,4

推荐色彩搭配

C: 95	C: 4	C: 18	C: 74	C: 61	C: 80	C: 20	C: 43	C: 84	C: 21	C: 25	C: 89
M: 95	M: 66	M: 85	M: 32	M: 43	M: 76	M: 33	M: 71	M: 36	M: 32	M: 79	M: 39
Y: 52	Y: 76	Y: 13	Y: 0	Y: 22	Y: 66	Y: 61	Y: 85	Y: 36	Y: 100	Y: 100	Y: 100
K: 24	K: 0	K: 0	K: 0	K: 0	K: 39	K: 0	K: 4	K: 0	K: 0	K: 0	K: 2

4.3.2 玻璃包装

色彩调性： 温和、优美、秀丽、光辉、柔和、雅致。

常用主题色：

CMYK:90,83,33,1　CMYK:15,59,70,0　CMYK:28,72,43,0　CMYK:13,6,47,0　CMYK:71,57,100,22　CMYK:58,10,29,0

常用色彩搭配

CMYK: 90,83,33,1　　CMYK: 28,72,43,0　　CMYK: 13,6,47,0　　CMYK: 58,10,29,0
CMYK: 56,13,59,0　　CMYK: 39,56,0,0　　CMYK: 75,15,42,0　　CMYK: 14,69,82,0

午夜蓝搭配灰绿，二者明度偏低，像与大自然亲切接触一般，给人舒适温润之感。　　灰玫红加灰紫藤，是一组优雅、舒适的色彩搭配，能让人感受到一种温馨的情怀。　　香槟黄加孔雀绿，视觉效果清新、素雅，应用于设计中能使画面简洁、和谐。　　青色搭配橘色，对比色搭配，能起到吸引观者注意作用，在日式设计风格中比较常见。

配色速查

温和	欢庆	稳定	精致
CMYK: 9,18,71,0 CMYK: 50,1,54,0 CMYK: 93,72,16,0 CMYK: 21,16,15,0	CMYK: 2,36,86,0 CMYK: 20,99,100,0 CMYK: 5,18,75,0 CMYK: 91,86,89,78	CMYK: 89,84,76,66 CMYK: 53,53,61,1 CMYK: 30,23,22,0 CMYK: 35,31,95,0	CMYK: 17,28,4,0 CMYK: 42,49,11,0 CMYK: 8,12,29,0 CMYK: 77,77,68,43

这是一款朗姆酒品牌形象的包装设计。将简笔插画图案作为包装展示主图，凸显出产品的高端与精致。

色彩点评

- 包装以不同明纯度的蓝色为主，在变化之中具有较强的视觉层次感。
- 少量红色的点缀，在鲜明的颜色对比中为包装增添了一抹亮丽的色彩。

CMYK: 35,29,23,0
CMYK: 44,0,16,0
CMYK: 68,18,0,0
CMYK: 40,80,0,0

推荐色彩搭配

C: 2	C: 0	C: 86	C: 23
M: 22	M: 82	M: 60	M: 92
Y: 28	Y: 58	Y: 67	Y: 47
K: 0	K: 0	K: 21	K: 0

C: 31	C: 16	C: 40	C: 7
M: 43	M: 38	M: 100	M: 32
Y: 98	Y: 64	Y: 100	Y: 30
K: 0	K: 0	K: 5	K: 0

C: 87	C: 36	C: 95	C: 12
M: 45	M: 65	M: 92	M: 24
Y: 56	Y: 75	Y: 81	Y: 33
K: 1	K: 0	K: 75	K: 0

这是一款餐厅品牌形象的产品包装设计。将椭圆形作为包装文字呈现的载体，具有很强的视觉聚拢感，十分引人注目。

透明的玻璃包装，可以将产品内部质地进行清楚的呈现，给受众直观醒目的视觉印象。

CMYK: 9,9,5,0
CMYK: 97,67,7,0
CMYK: 27,29,55,0

色彩点评

- 包装以极具优雅质感特性的蓝色为主，在受众挑选时为其带来美的享受。
- 白色的文字，在蓝色底色的衬托下十分醒目，将信息进行直接传达。

推荐色彩搭配

C: 0	C: 89	C: 87	C: 85
M: 51	M: 53	M: 97	M: 100
Y: 44	Y: 66	Y: 75	Y: 58
K: 0	K: 10	K: 69	K: 24

C: 76	C: 40	C: 65	C: 71
M: 27	M: 67	M: 77	M: 64
Y: 39	Y: 69	Y: 100	Y: 56
K: 0	K: 1	K: 49	K: 9

C: 13	C: 95	C: 72	C: 20
M: 9	M: 51	M: 9	M: 43
Y: 9	Y: 100	Y: 86	Y: 42
K: 0	K: 20	K: 0	K: 0

4.3.3 金属包装

色彩调性： 平安、欢庆、跳跃、欢快、热情、祥和。

常用主题色：

CMYK:47,99,100,19　　CMYK:75,69,66,28　　CMYK:94,91,30,1　　CMYK:12,9,9,0　　CMYK:61,27,36,0　　CMYK:25,56,80,0

常用色彩搭配

CMYK: 47,99,100,19　　CMYK: 75,69,66,28　　CMYK: 12,9,9,0　　CMYK: 25,56,80,0
CMYK: 76,73,72,43　　CMYK: 55,97,37,1　　CMYK: 93,90,51,22　　CMYK: 74,43,56,0

深红色搭配炭黑色，可以给人奢华而神秘的感受，但也容易给人带来心理上的沉重。

深灰色搭配三色堇紫，纯度相近，使整体起到一个平衡的作用。

浅灰色与深蓝色搭配，清冽而不张扬，但注视时间过长容易产生严肃紧张的心情。

暗橙色与青绿色搭配，明度较低，可在视觉上给人带来一种复杂的情感。

配色速查

纯净	鲜明	复古	高雅

CMYK: 98,86,19,0　　CMYK: 0,80,90,0　　CMYK: 26,65,59,0　　CMYK: 80,75,73,49
CMYK: 56,15,98,0　　CMYK: 86,82,81,70　　CMYK: 84,77,55,22　　CMYK: 47,39,36,0
CMYK: 71,3,27,0　　CMYK: 7,3,86,0　　CMYK: 60,34,46,0　　CMYK: 25,51,31,0
CMYK: 77,9,73,0　　CMYK: 56,100,13,0　　CMYK: 34,25,19,0　　CMYK: 1,36,13,0

这是一款啤酒品牌形象包装设计。将由简单几何图形构成的图案作为包装展示主图，具有很强的创意感与趣味性。

CMYK: 33,27,28,0
CMYK: 36,96,46,0
CMYK: 9,41,62,0
CMYK: 69,8,1,0

色彩点评

- 包装中红色、橙色、青色、绿色等色彩的运用，在鲜明的颜色对比中，极具活跃与动感。
- 适当深色的点缀，很好地增强了整体的视觉稳定性。

推荐色彩搭配

C: 11	C: 87	C: 45	C: 7
M: 35	M: 85	M: 18	M: 79
Y: 67	Y: 91	Y: 33	Y: 72
K: 0	K: 77	K: 0	K: 0

C: 18	C: 70	C: 73	C: 1
M: 24	M: 9	M: 58	M: 67
Y: 27	Y: 1	Y: 16	Y: 2
K: 0	K: 0	K: 0	K: 0

C: 100	C: 7	C: 87	C: 26
M: 91	M: 67	M: 84	M: 13
Y: 1	Y: 41	Y: 58	Y: 11
K: 0	K: 0	K: 33	K: 0

这是一款碳酸饮料品牌形象的产品包装设计。将标志文字中的首字母S进行放大，以直观醒目的方式促进了品牌宣传，是整体视觉的焦点所在。

主次分明的文字将信息直接传达，而且也让整体的细节感得到增强。

CMYK: 20,16,15,0
CMYK: 100,99,56,26
CMYK: 15,34,100,0

色彩点评

- 包装以浅色为主，在适当光照的作用下，尽显金属独特的光泽质感。
- 蓝色的点缀，凸显出产品的精致与时尚，同时也增强了整体的稳定性。

推荐色彩搭配

C: 0	C: 16	C: 88	C: 56
M: 84	M: 22	M: 93	M: 41
Y: 0	Y: 60	Y: 79	Y: 30
K: 0	K: 0	K: 73	K: 0

C: 1	C: 90	C: 0	C: 47
M: 40	M: 87	M: 78	M: 0
Y: 87	Y: 0	Y: 64	Y: 60
K: 0	K: 0	K: 0	K: 0

C: 38	C: 13	C: 86	C: 49
M: 0	M: 93	M: 71	M: 87
Y: 35	Y: 98	Y: 0	Y: 0
K: 0	K: 0	K: 0	K: 0

4.3.4 塑料包装

色彩调性： 雅致、希望、热情、优美、积极、活跃。
常用主题色：

CMYK:28,100,100,1　　CMYK:0,0,0,0　　CMYK:90,61,100,44　　CMYK:7,7,87,0　　CMYK:49,100,100,26　　CMYK:84,37,100,1

常用色彩搭配

CMYK: 28,100,100,1　　CMYK: 90,61,100,44　　CMYK: 49,100,100,26　　CMYK: 84,37,100,1
CMYK: 80,26,100,0　　CMYK: 41,32,98,0　　CMYK: 22,15,88,0　　CMYK: 8,6,9,0

大红色和中绿色是对比色搭配，有很强的感染力，能给人们带来亲切之感。

墨绿色搭配土著黄，明度较低，能让人联想到苍松翠柏，给人平和、安定的印象。

深红色与中黄搭配，高明度的色彩进行搭配，散发着精致、高贵的气息。

草绿色搭配浅灰色较为常见，这种配色醒目而不张扬，令人舒畅、心旷神怡。

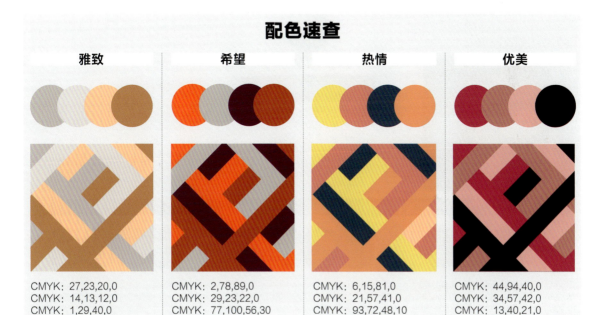

这是一款冰激凌品牌形象的包装设计。以椭圆形作为标志文字呈现的载体，具有很强的视觉聚拢感。而且将图形进行多层叠加，可以给受众丰富的视觉层次感。

色彩点评

- 不同颜色的包装给人不同的视觉感受，同时也表明产品的不同口味，非常直观醒目。
- 白色的文字将信息直接传达，同时也提高了包装的亮度。

CMYK: 3,89,49,0
CMYK: 53,70,18,0
CMYK: 95,80,50,15
CMYK: 51,82,100,24

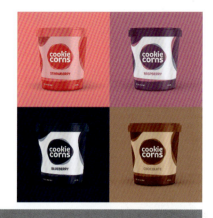

推荐色彩搭配

C: 0	C: 0	C: 29	C: 47
M: 91	M: 60	M: 25	M: 59
Y: 59	Y: 25	Y: 1	Y: 60
K: 0	K: 0	K: 0	K: 0

C: 96	C: 20	C: 46	C: 75
M: 61	M: 100	M: 100	M: 32
Y: 100	Y: 100	Y: 100	Y: 100
K: 46	K: 0	K: 23	K: 0

C: 17	C: 50	C: 0	C: 49
M: 6	M: 7	M: 11	M: 5
Y: 7	Y: 47	Y: 84	Y: 64
K: 0	K: 0	K: 0	K: 0

这是一款能量饮料的产品包装设计。将两个大小相同的半圆作为包装展示主图，以互相垂直的摆放方式，使包装呈现较强的动感与活力。

主次分明的白色文字，将信息直接传达，同时丰富了整体的细节感，特别是适当留白的运用，为受众阅读提供了便利。

色彩点评

- 整个包装以深绿色为主，凸显出产品的安全与健康。
- 橙色渐变的添加，与绿色形成鲜明的颜色对比，丰富了整体的色彩质感。

CMYK: 96,58,100,37
CMYK: 0,33,96,0
CMYK: 7,83,100,0

推荐色彩搭配

C: 14	C: 47	C: 35	C: 77
M: 68	M: 93	M: 27	M: 44
Y: 38	Y: 78	Y: 26	Y: 100
K: 0	K: 16	K: 0	K: 6

C: 51	C: 83	C: 49	C: 29
M: 27	M: 65	M: 40	M: 58
Y: 69	Y: 100	Y: 38	Y: 45
K: 0	K: 19	K: 0	K: 0

C: 49	C: 96	C: 74	C: 84
M: 53	M: 100	M: 67	M: 82
Y: 0	Y: 60	Y: 64	Y: 100
K: 0	K: 28	K: 22	K: 5

4.4 交通工具

交通工具为我们出行带来了极大的便利，同时也是传播信息的重要流动载体。常见的交通工具有面包车、货车、公交巴士、飞机等。

4.4.1 面包车

色彩调性： 精致、优美、华丽、典雅、内敛、娴静、妩媚。
常用主题色：

CMYK:4,31,60,0　　CMYK:3,82,23,0　　CMYK:11,66,4,0　　CMYK:8,80,90,0　　CMYK:19,100,100,8　　CMYK:61,78,0,0

常用色彩搭配

CMYK: 4,31,60,0　　　CMYK: 3,82,23,0　　　CMYK: 8,80,90,0　　　CMYK: 61,78,0,0
CMYK: 5,31,0,0　　　　CMYK: 89,79,0,0　　　CMYK: 5,46,64,0　　　CMYK: 44,100,100,17

蜂蜜色搭配浅优品紫红色，整体搭配散发着一种温暖、亲近的视觉感。　　玫瑰红色搭配蓝色，色调优美亮丽，透露着性感和妖娆，使女性群体为其倾倒。　　橘色搭配沙棕色，同类色搭配，使画面和谐稳定，给人热烈和激昂的印象。　　紫藤搭配酒红色，奢华但又低调，在高贵的气质中散发着成熟女性的清香。

配色速查

平静	淳朴	简约	活力
CMYK: 34,8,12,0 CMYK: 21,24,31,0 CMYK: 44,7,57,0 CMYK: 46,47,41,0	CMYK: 13,10,10,0 CMYK: 43,34,25,0 CMYK: 38,42,53,0 CMYK: 22,79,63,0	CMYK: 13,19,22,0 CMYK: 3,29,63,0 CMYK: 41,86,100,5 CMYK: 44,27,25,0	CMYK: 61,30,100,0 CMYK: 26,30,94,0 CMYK: 47,27,74,0 CMYK: 15,24,34,0

这是一款餐厅品牌形象的面包车设计。将代表餐厅形象的卡通人物作为车身装饰图案,在其移动过程中对品牌起到很好的宣传作用。

色彩点评

- 明度偏低的红色,褪去了鲜艳的活力与热情,营造出浓浓的复古氛围。
- 黑色的运用,为红色混为一体,尽显餐厅的独特时尚与个性。

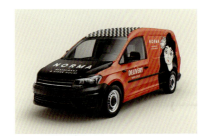

CMYK: 81,76,74,52
CMYK: 11,84,82,0
CMYK: 38,29,25,0

推荐色彩搭配

C: 26	C: 13	C: 13	C: 56
M: 82	M: 25	M: 34	M: 97
Y: 0	Y: 0	Y: 41	Y: 75
K: 0	K: 0	K: 0	K: 35

C: 7	C: 64	C: 33	C: 93
M: 9	M: 53	M: 96	M: 88
Y: 18	Y: 51	Y: 100	Y: 89
K: 0	K: 1	K: 1	K: 80

C: 34	C: 0	C: 79	C: 58
M: 0	M: 65	M: 33	M: 50
Y: 38	Y: 90	Y: 88	Y: 47
K: 0	K: 0	K: 0	K: 0

这是一款面包车品牌形象设计。采用分割型的构图方式,将整个车身划分为不均等的两个部分,极具活力与动感。

主次分明的文字将信息直接传达,同时也丰富了整体的细节效果,特别是适当放大的字母C,十分引人注目。

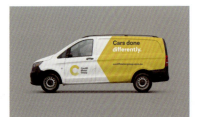

CMYK: 44,35,33,0
CMYK: 11,25,99,0
CMYK: 7,70,80,0

色彩点评

- 整个车身以白色为主,给人纯净高雅的视觉印象。
- 黄色的运用,为冰冷的车身增添了温度,同时也凸显出企业真诚为受众提供服务的经营理念。

推荐色彩搭配

C: 38	C: 39	C: 15	C: 57
M: 69	M: 75	M: 28	M: 97
Y: 50	Y: 64	Y: 65	Y: 56
K: 0	K: 1	K: 0	K: 13

C: 100	C: 26	C: 73	C: 51
M: 87	M: 20	M: 0	M: 0
Y: 17	Y: 18	Y: 25	Y: 100
K: 0	K: 0	K: 0	K: 0

C: 50	C: 91	C: 14	C: 82
M: 41	M: 85	M: 11	M: 44
Y: 39	Y: 91	Y: 10	Y: 11
K: 0	K: 78	K: 0	K: 0

4.4.2 货车

色彩调性：品质、沉稳、理智、冷漠、镇定、深邃、稳重。
常用主题色：

CMYK:49,79,100,18　　CMYK:93,88,89,88　　CMYK:100,100,54,6　　CMYK:81,52,72,10　　CMYK:60,84,100,49　　CMYK:80,42,22,0

常用色彩搭配

CMYK: 49,79,100,18
CMYK: 48,40,37,0

CMYK: 100,100,54,6
CMYK: 74,45,11,0

CMYK: 81,52,72,10
CMYK: 87,53,37,0

CMYK: 80,42,22,0
CMYK: 87,87,66,51

重褐色搭配灰色，低明度、高纯度的配色，可以给人以深沉、稳重的印象。

深蓝色搭配浅石青色，可以给人威严的感觉，散发着理性与现实的魅力。

清漾青色搭配浓蓝色，能使人联想到深不可测的海底，表现出冷静、理智的特性。

青蓝色搭配蓝黑色，是永恒的象征，可营造出从容不迫、安静低沉的氛围。

配色速查

| 凉爽 | 朴实 | 理智 | 清新 |

CMYK: 94,72,23,0
CMYK: 65,0,16,0
CMYK: 8,83,98,0
CMYK: 34,27,25,0

CMYK: 5,16,17,0
CMYK: 25,46,54,0
CMYK: 39,61,75,1
CMYK: 67,63,63,14

CMYK: 60,8,26,0
CMYK: 80,49,22,0
CMYK: 27,100,100,0
CMYK: 85,80,79,66

CMYK: 9,24,73,0
CMYK: 54,6,12,0
CMYK: 43,7,73,0
CMYK: 14,11,11,0

这是一款建筑装修公司品牌形象的货车设计。将标志文字以较大的无衬线字体充满整个车身，在其移动过程中对品牌宣传起到积极的推动作用。

色彩点评

- 货车以纯度和明度适中的黄色为主，十分醒目，同时具有很强的保护作用。
- 适当深色的点缀，在与黄色的经典配色中凸显出企业稳重但不失时尚的经营理念。

CMYK: 33,29,25,0
CMYK: 11,20,86,0
CMYK: 80,75,91,61

推荐色彩搭配

C: 47	C: 91	C: 33	C: 16
M: 44	M: 93	M: 60	M: 33
Y: 40	Y: 79	Y: 100	Y: 100
K: 0	K: 74	K: 0	K: 0

C: 18	C: 61	C: 85	C: 7
M: 87	M: 27	M: 86	M: 28
Y: 71	Y: 100	Y: 91	Y: 80
K: 0	K: 0	K: 76	K: 0

C: 28	C: 75	C: 80	C: 0
M: 10	M: 67	M: 31	M: 85
Y: 52	Y: 58	Y: 69	Y: 87
K: 0	K: 16	K: 0	K: 0

这是一款产品的货车品牌形象设计。将以对话框呈现的标志在车身中间位置呈现，极具视觉吸引力。背景中装饰线条的添加，打破了纯色背景的单调与乏味。

主次分明的文字将信息直接传达，对品牌宣传具有积极的推动作用。

CMYK: 44,35,33,0
CMYK: 11,25,99,0
CMYK: 7,70,80,0

色彩点评

- 整个车身以紫色为主，以较深的纯度给人稳重但不失高雅与时尚的印象。
- 少量黄色的点缀，在互补色对比中十分醒目，营造了活跃、动感的氛围。

推荐色彩搭配

C: 53	C: 87	C: 53	C: 2
M: 48	M: 75	M: 71	M: 4
Y: 45	Y: 98	Y: 11	Y: 83
K: 0	K: 69	K: 0	K: 0

C: 80	C: 2	C: 68	C: 2
M: 75	M: 100	M: 92	M: 4
Y: 70	Y: 64	Y: 0	Y: 89
K: 44	K: 0	K: 0	K: 0

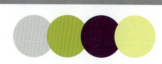

C: 22	C: 38	C: 93	C: 4
M: 17	M: 15	M: 100	M: 0
Y: 16	Y: 100	Y: 58	Y: 68
K: 0	K: 0	K: 32	K: 0

4.5 广告媒体

随着社会的迅速发展，广告媒体以各种各样的形式充斥在我们日常生活中，常见的广告媒体一般分为网络广告和现实生活中的站牌广告两种形式。

4.5.1 网络广告

色彩调性： 简洁、活力、雅致、清爽、稳定、经典。

常用主题色：

CMYK:4,84,84,0　　CMYK:73,67,71,30　　CMYK:0,0,0,0　　CMYK:93,88,89,80　　CMYK:89,59,30,0　　CMYK:19,36,20,0

常用色彩搭配

CMYK: 79,68,63,24　　CMYK: 17,41,5,0　　CMYK: 50,24,31,0　　CMYK: 19,36,20,0
CMYK: 20,18,86,0　　CMYK: 0,85,87,0　　CMYK: 93,71,67,37　　CMYK: 76,60,30,20

无彩色的深灰色搭配橙黄，具有活跃但不失稳定的色彩特征。　　淡紫色搭配红色，是一组十分受女性欢迎的色彩搭配，具有很强的视觉吸引力。　　蓝灰色与藏蓝，是中国风风格作品常用的颜色，舒适温和，过渡自如。　　粉灰搭配深绿，纯度较低，仿佛带领人们来到一个新的境界，给人一种琴韵之感。

配色速查

简洁	活力	雅致	清爽
CMYK: 64,0,42,0 CMYK: 16,12,12,0 CMYK: 66,73,0,0 CMYK: 71,15,0,0	CMYK: 10,3,63,0 CMYK: 62,0,37,0 CMYK: 19,90,43,0 CMYK: 73,0,92,0	CMYK: 27,21,20,0 CMYK: 19,35,43,0 CMYK: 81,76,74,53 CMYK: 12,9,9,0	CMYK: 69,19,28,0 CMYK: 83,79,74,57 CMYK: 57,19,92,0 CMYK: 30,24,23,0

这是一款轻钢框架建设公司品牌形象的网页广告设计。采用分割型的构图方式，将整个界面划分为两部分。在左上角呈现的图像，给受众清晰直观的视觉印象。而且超出画面的部分，具有很强的视觉延展性。

色彩点评

- 界面整体以蓝色为主，凸显出企业技艺精湛、安全可靠的经营理念。
- 白色的文字，将信息直接传达，同时也提高了界面亮度。

CMYK: 86,58,0,0
CMYK: 44,36,32,0
CMYK: 82,63,56,12

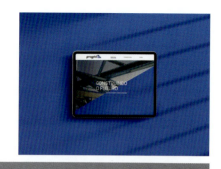

推荐色彩搭配

C: 7　　C: 2　　C: 0　　C: 82
M: 53　M: 25　M: 33　M: 96
Y: 50　Y: 52　Y: 85　Y: 77
K: 0　　K: 0　　K: 0　　K: 70

C: 96　C: 21　C: 64　C: 7
M: 88　M: 16　M: 0　　M: 68
Y: 84　Y: 14　Y: 47　Y: 58
K: 74　K: 0　　K: 0　　K: 0

C: 55　C: 27　C: 53　C: 3
M: 56　M: 35　M: 71　M: 22
Y: 60　Y: 48　Y: 11　Y: 69
K: 2　　K: 0　　K: 0　　K: 0

这是一款咖啡品牌形象的移动端广告设计。将产品直接在界面中间偏上部位呈现，不仅可以给受众直观的视觉印象，对于品牌宣传也有积极的推动作用。

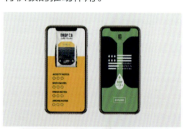

CMYK: 10,7,7,0
CMYK: 0,40,99,0
CMYK: 66,12,73,0
CMYK: 100,91,67,52

界面中主次分明的文字，将信息直接传达，同时也让整体的细节效果更加丰富。

色彩点评

- 界面以黄色和绿色为主，在鲜明的颜色对比中营造了活力满满的动感氛围。
- 适当深色的点缀，将界面内容进行清楚的凸显，同时增强了视觉稳定性。

推荐色彩搭配

C: 12　C: 12　C: 93　C: 50
M: 63　M: 13　M: 88　M: 35
Y: 99　Y: 16　Y: 89　Y: 35
K: 0　　K: 0　　K: 80　K: 0

C: 44　C: 12　C: 21　C: 1
M: 53　M: 9　　M: 62　M: 100
Y: 63　Y: 93　Y: 100　Y: 100
K: 0　　K: 0　　K: 0　　K: 0

C: 93　C: 52　C: 63　C: 64
M: 88　M: 33　M: 52　M: 0
Y: 89　Y: 32　Y: 100　Y: 47
K: 80　K: 0　　K: 8　　K: 0

4.5.2 站牌广告

色彩调性: 醒目、积极、欢快、热烈、稳定、突出。
常用主题色:

CMYK:7,68,97,0　　CMYK:7,7,87,0　　CMYK:47,38,36,0　　CMYK:95,91,84,76　　CMYK:25,100,100,0　　CMYK:100,56,1,0

常用色彩搭配

CMYK: 98,8,98,0　　　CMYK: 7,7,87,0　　　CMYK: 3,0,91,0　　　　CMYK: 65,0,84,0
CMYK: 82,84,71,54　　CMYK: 69,0,31,0　　　CMYK: 71,95,20,0　　　CMYK: 3,46,86,0

绿色具有环保的色彩特征，同时也能够缓解视觉疲劳，搭配黑色，则具有较强的稳定性。

鲜黄是一种亮度较高的颜色，和天青色搭配，可以给人视野更加广阔的感受。

明度和纯度较高的黄色，十分醒目。搭配冷色调的紫色，给人时尚雅致的印象。

黄色与橙黄，对比色搭配，形成了强烈的视觉冲击，十分醒目，极易吸引观者的眼球。

配色速查

时尚　　　　　**热烈**　　　　　**愉悦**　　　　　**鲜明**

CMYK: 70,0,48,0　　　CMYK: 7,7,87,0　　　CMYK: 6,36,90,0　　　CMYK: 73,4,43,0
CMYK: 75,33,55,0　　CMYK: 53,0,61,0　　　CMYK: 18,31,47,0　　　CMYK: 18,81,53,0
CMYK: 51,44,45,0　　CMYK: 14,69,94,0　　CMYK: 3,66,80,0　　　CMYK: 72,78,50,0
CMYK: 74,68,65,25　CMYK: 50,64,0,0　　　CMYK: 16,12,12,0　　　CMYK: 17,41,87,0

这是一款咖啡品牌形象的站牌广告设计。采用分割型的构图方式，为版面增添了些许的活力。而且以圆形为载体呈现的标志，具有很强的视觉聚拢感，极具宣传效果。

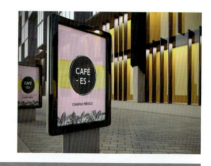

色彩点评

- 广告整体以粉色为主，给人柔和亲切的视觉感受，少量黄色的运用，让这种氛围更加浓厚。
- 中间部位深色的运用，增强了整体的视觉稳定性。

CMYK: 7,36,0,0
CMYK: 20,21,84,0
CMYK: 94,84,68,53

推荐色彩搭配

C: 79	C: 31	C: 17	C: 7
M: 68	M: 58	M: 31	M: 68
Y: 63	Y: 100	Y: 71	Y: 58
K: 24	K: 0	K: 0	K: 0

C: 57	C: 58	C: 93	C: 95
M: 22	M: 55	M: 71	M: 90
Y: 0	Y: 16	Y: 3	Y: 84
K: 0	K: 0	K: 0	K: 76

C: 65	C: 40	C: 6	C: 47
M: 57	M: 65	M: 5	M: 42
Y: 54	Y: 58	Y: 4	Y: 56
K: 3	K: 0	K: 0	K: 0

这是一款家居卖场品牌形象的站牌广告设计。将一个台灯作为展示主图，直接表明了广告宣传的主要内容，给受众直观醒目的视觉印象。

在版面底部以较大衬线字体呈现的文字，将信息直接传达，而且增强了整体的细节效果。

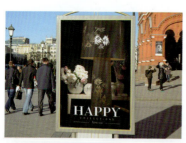

CMYK: 93,88,89,80
CMYK: 72,70,80,41
CMYK: 1,4,18,0

色彩点评

- 深棕色调的运用，尽显产品的精致与大气。
- 广告中少量亮色的运用，一方面将主体物凸显得更加清楚；另一方面提高了画面的亮度。

推荐色彩搭配

C: 0	C: 48	C: 31	C: 16
M: 62	M: 44	M: 40	M: 24
Y: 68	Y: 53	Y: 61	Y: 41
K: 0	K: 0	K: 0	K: 0

C: 71	C: 4	C: 93	C: 24
M: 35	M: 83	M: 88	M: 61
Y: 68	Y: 83	Y: 89	Y: 66
K: 24	K: 0	K: 80	K: 0

C: 40	C: 28	C: 69	C: 25
M: 56	M: 37	M: 60	M: 68
Y: 1	Y: 87	Y: 75	Y: 86
K: 0	K: 0	K: 19	K: 0

4.6 公关用品

公关用品对于一个企业来说是至关重要的，因为在受众使用过程中，可以潜移默化地促进品牌的宣传。公关用品包括雨伞、手提袋、打火机、围巾等。

4.6.1 雨伞

色彩调性： 经典、明亮、个性、平稳、时尚、成熟。
常用主题色：

CMYK:5,0,85,0　　CMYK:0,85,87,0　　CMYK:57,7,54,0　　CMYK:93,88,89,88　　CMYK:100,20,11,0　　CMYK:53,71,11,0

常用色彩搭配

CMYK: 7,26,16,0　　　CMYK: 40,76,75,3　　CMYK: 78,73,67,35　　CMYK: 79,33,88,0
CMYK: 53,27,25,0　　CMYK: 15,40,35,0　　CMYK: 0,100,100,20　　CMYK: 13,1,86,0

纯度偏高、明度偏低的粉色和蓝色相搭配，具有雅致清新的色彩特征，深受女性欢迎。　　不同明纯度的两种红色相搭配，既可以给人统一和谐的感受，且具有一定的层次感。　　红色具有热情、奔放的色彩特征，十分引人注目。搭配无彩色的黑色，则具有很好的稳定效果。　　明度和纯度适中的绿色搭配黄色，可以给人清新、欢快的印象，具有很好的视觉吸引力。

配色速查

经典	明亮	个性	平稳

CMYK: 4,30,90,0　　　CMYK: 67,3,89,0　　　CMYK: 19,89,65,0　　CMYK: 77,100,44,8
CMYK: 83,79,80,64　　CMYK: 84,47,90,9　　CMYK: 73,7,39,0　　　CMYK: 3,34,89,0
CMYK: 22,17,17,0　　CMYK: 6,76,77,0　　　CMYK: 28,21,18,0　　CMYK: 39,23,11,0
CMYK: 4,26,50,0　　　CMYK: 58,52,51,1　　CMYK: 58,52,51,1　　CMYK: 50,0,96,0

这是一款猫砂品牌形象的雨伞设计。将小猫轮廓与字母B相结合，作为基本图案铺满整个伞面，既丰富了整体的细节效果，又促进了品牌的宣传与推广。

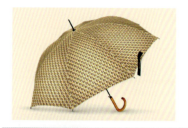

CMYK: 0,10,16,0
CMYK: 0,38,87,0
CMYK: 25,74,100,0

色彩点评

- 雨伞以纯度偏低的橙色为主，给人优雅大方的视觉印象。
- 少量深色的点缀，不仅让雨伞具有视觉层次感，还增强了稳定性。

推荐色彩搭配

C: 91	C: 57	C: 18	C: 0	C: 0	C: 93	C: 82	C: 72	C: 0	C: 100	C: 30	C: 28
M: 89	M: 84	M: 60	M: 53	M: 18	M: 88	M: 29	M: 72	M: 100	M: 75	M: 38	M: 10
Y: 89	Y: 100	Y: 100	Y: 75	Y: 91	Y: 89	Y: 9	Y: 100	Y: 100	Y: 42	Y: 100	Y: 52
K: 79	K: 43	K: 0	K: 0	K: 0	K: 80	K: 0	K: 51	K: 0	K: 4	K: 0	K: 0

这是一款品牌形象设计中的雨伞设计。伞柄部位三角构架的设置，为使用者悬挂雨伞提供了便利，具有很强的创意感。

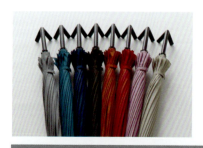

CMYK: 35,27,26,0
CMYK: 73,61,53,6
CMYK: 81,26,25,0
CMYK: 16,67,72,0

简洁大方的设计，表明企业注重产品品质以及真诚用心的服务态度，具有很强的视觉吸引力。

色彩点评

- 雨伞以单一色调为主，虽然缺少了颜色的艳丽，但可以给人稳重端庄的视觉感受，十分凸显使用者的精神气质。
- 黑色的伞柄，增强了整体的视觉稳定性。

推荐色彩搭配

C: 38	C: 19	C: 22	C: 32	C: 18	C: 42	C: 81	C: 48	C: 35	C: 11	C: 85	C: 36
M: 33	M: 35	M: 91	M: 76	M: 14	M: 33	M: 56	M: 4	M: 42	M: 13	M: 68	M: 56
Y: 37	Y: 7	Y: 72	Y: 85	Y: 32	Y: 77	Y: 100	Y: 24	Y: 37	Y: 12	Y: 62	Y: 60
K: 0	K: 0	K: 0	K: 0	K: 0	K: 0	K: 26	K: 0	K: 0	K: 0	K: 25	K: 0

4.6.2　手提袋

色彩调性： 柔和、朝气、雅致、开放、活力、活泼。

常用主题色：

CMYK:55,0,18,0　　CMYK:17,0,83,0　　CMYK:76,40,0,0　　CMYK:49,11,100,0　　CMYK:13,92,81,0　　CMYK:32,6,7,0

常用色彩搭配

CMYK: 17,77,43,0　　CMYK: 89,85,85,75　　CMYK: 76,40,0,0　　CMYK: 50,35,35,0
CMYK: 66,59,0,0　　CMYK: 35,41,75,0　　CMYK: 5,17,73,0　　CMYK: 3,32,16,0

青色搭配江户紫，明度较高，散发着活泼开朗的气息，给人清透、鲜亮的印象。　　棕色搭配黑色，同属于偏暗的色调，给人稳重成熟的视觉印象。　　道奇蓝与含羞草黄相搭配，像一个激情澎湃的青年，给人活力张扬的感受。　　青灰色搭配纯度适中的粉色，既具有女性的柔和与雅致，同时又不失稳定性。

配色速查

柔和	朝气	雅致	活泼
CMYK: 63,4,30,0	CMYK: 41,35,47,0	CMYK: 2,33,20,0	CMYK: 86,100,41,6
CMYK: 48,3,24,0	CMYK: 8,14,20,0	CMYK: 28,62,49,0	CMYK: 14,87,58,0
CMYK: 12,9,9,0	CMYK: 17,94,98,0	CMYK: 74,74,76,48	CMYK: 25,19,18,0
CMYK: 4,26,50,0	CMYK: 91,88,83,75	CMYK: 4,18,22,0	CMYK: 6,51,93,0

这是一款印度餐厅品牌形象的手提袋设计。采用对称型的构图方式，将独具地域特色的花纹在手提袋左右两侧呈现，极具视觉美感。

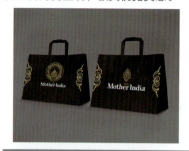

CMYK: 67,59,55,4
CMYK: 87,82,82,70
CMYK: 29,60,71,0

色彩点评

- 手提袋整体以黑色为主，尽显餐厅精致优雅的格调。而少量白色的点缀，则提高了手提袋的亮度。
- 适当纯度和明度适中的棕色的点缀，营造了文艺复古的视觉氛围。

推荐色彩搭配

C: 75	C: 18	C: 62	C: 62
M: 84	M: 18	M: 37	M: 76
Y: 59	Y: 26	Y: 56	Y: 88
K: 33	K: 0	K: 0	K: 41

C: 13	C: 91	C: 50	C: 69
M: 16	M: 89	M: 35	M: 60
Y: 22	Y: 62	Y: 35	Y: 75
K: 0	K: 45	K: 0	K: 19

C: 9	C: 78	C: 38	C: 39
M: 25	M: 73	M: 49	M: 31
Y: 18	Y: 66	Y: 38	Y: 34
K: 0	K: 35	K: 0	K: 0

这是一款女装和礼品店品牌形象的手提袋设计。将简笔插画图案作为手提袋展示主图，打破了纯色背景的枯燥感，同时也让细节效果更加丰富。

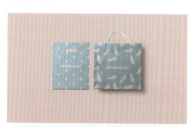

CMYK: 35,27,26,0
CMYK: 73,61,53,6
CMYK: 81,26,25,0
CMYK: 16,67,72,0

简单的文字，将信息直接传达。而背景中适当留白的运用，让整体的视觉美感有了进一步的提高。

色彩点评

- 手提袋以纯度和明度适中的蓝色为主，给人活跃积极的视觉感受。
- 少量粉色的运用，在与蓝色的搭配对比中，营造了满满的少女气息。

推荐色彩搭配

C: 45	C: 25	C: 13	C: 82
M: 83	M: 27	M: 39	M: 78
Y: 91	Y: 28	Y: 34	Y: 78
K: 12	K: 0	K: 0	K: 59

C: 93	C: 49	C: 75	C: 86
M: 88	M: 22	M: 96	M: 99
Y: 89	Y: 6	Y: 84	Y: 42
K: 80	K: 0	K: 71	K: 5

C: 78	C: 89	C: 93	C: 44
M: 38	M: 68	M: 88	M: 32
Y: 67	Y: 85	Y: 89	Y: 33
K: 0	K: 52	K: 80	K: 0

4.7　外部建筑环境

一个企业的外部建筑环境，是其整体精神面貌的呈现，是非常重要的。外部建筑环境一般包括公司旗帜、企业门面、店铺招牌等。

4.7.1　公司旗帜

色彩调性： 热情、华丽、文艺、优雅、飘逸、稳定。

常用主题色：

CMYK:0,56,100,0　　CMYK:73,7,100,0　　CMYK:82,23,51,0　　CMYK:100,94,27,0　　CMYK:75,100,2,0　　CMYK:49,100,57,7

常用色彩搭配

CMYK: 2,21,84,0　　　CMYK: 100,98,60,42　　CMYK: 82,78,14,0　　　CMYK: 69,15,33,0
CMYK: 93,88,64,46　　CMYK: 85,58,2,0　　　　CMYK: 55,51,55,0　　　CMYK: 0,53,75,0

黄色具有很强的视觉吸引力，十分醒目，搭配深灰色，可以增强稳定性。　　不同明纯度的蓝色相搭配，十分统一和谐，同时也给人稳重成熟的视觉印象。　　蓝紫色搭配深灰色，既具有优雅个性的色彩特征，又不失稳定性。　　明度和纯度适中的青色和橙色，在鲜明的颜色对比中给人醒目、积极的印象。

配色速查

| 热情 | 华丽 | 文艺 | 优雅 |

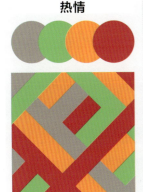 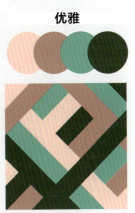

CMYK: 47,40,39,0　　　CMYK: 84,80,78,64　　CMYK: 80,53,62,8　　　CMYK: 5,26,18,0
CMYK: 58,10,77,0　　　CMYK: 26,47,96,0　　　CMYK: 24,51,69,0　　　CMYK: 41,54,48,0
CMYK: 7,56,89,0　　　 CMYK: 29,91,100,1　　CMYK: 82,77,73,52　　CMYK: 70,20,48,0
CMYK: 37,94,67,1　　　CMYK: 99,100,46,1　　CMYK: 50,35,37,0　　　CMYK: 89,63,86,44

这是一款品牌形象中的旗帜设计。将标志文字中的字母C适当放大作为旗帜的视觉焦点，十分醒目。同时，其他文字的添加，可将消息直接传达。

色彩点评

- 旗帜以纯度和明度适中的黄色为主，给人飘逸醒目的视觉印象。
- 少量黑色的点缀，增强了整体的视觉稳定性。

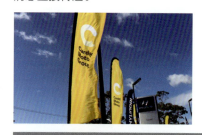

CMYK: 2,21,84,0
CMYK: 86,84,68,51
CMYK: 15,12,13,0

推荐色彩搭配

C: 75	C: 100	C: 74	C: 22
M: 58	M: 95	M: 41	M: 17
Y: 38	Y: 75	Y: 0	Y: 16
K: 0	K: 69	K: 0	K: 0

C: 87	C: 84	C: 75	C: 44
M: 83	M: 80	M: 29	M: 43
Y: 83	Y: 22	Y: 40	Y: 46
K: 71	K: 0	K: 0	K: 0

C: 29	C: 69	C: 25	C: 71
M: 7	M: 60	M: 68	M: 58
Y: 0	Y: 75	Y: 86	Y: 9
K: 0	K: 19	K: 0	K: 0

这是一款力量训练计划的品牌形象的旗帜设计。将文字直接在旗帜上方呈现，给受众直观醒目的视觉印象。

整个旗帜设计较为简单，除了文字之外没有其他装饰性元素。以简洁大方的形式，为受众阅读提供了便利。

色彩点评

- 旗帜以黑色为主，暗色调的运用与宣传主旨相吻合。
- 白色文字的运用，很好地提高了旗帜的亮度，同时也为信息传达提供了便利。

CMYK: 80,75,73,50
CMYK: 88,54,23,0
CMYK: 15,12,13,0

推荐色彩搭配

C: 93	C: 6	C: 89	C: 0
M: 89	M: 84	M: 70	M: 97
Y: 87	Y: 100	Y: 0	Y: 87
K: 79	K: 0	K: 0	K: 0

C: 67	C: 35	C: 93	C: 72
M: 74	M: 89	M: 88	M: 69
Y: 88	Y: 93	Y: 89	Y: 13
K: 47	K: 2	K: 80	K: 0

C: 100	C: 75	C: 1	C: 9
M: 100	M: 36	M: 100	M: 35
Y: 58	Y: 69	Y: 73	Y: 79
K: 27	K: 0	K: 0	K: 0

4.7.2　企业门面

色彩调性： 活泼、古典、和谐、积极、稳定、统一、醒目。
常用主题色：

CMYK:40,56,1,0　　CMYK:3,22,69,0　　CMYK:0,100,100,20　　CMYK:79,33,88,0　　CMYK:50,35,35,0　　CMYK:93,88,89,80

常用色彩搭配

CMYK: 13,44,80,0　　　CMYK: 93,63,100,49　　CMYK: 0,100,100,0　　CMYK: 89,100,58,20
CMYK: 40,36,38,0　　　CMYK: 5,29,91,0　　　　CMYK: 64,0,47,0　　　CMYK: 69,61,53,5

明度和纯度适中的橙色，给人美味、积极的印象。与灰色相搭配，可以增强稳定性。　　深绿色搭配黄色，在鲜明的颜色对比中，给人醒目、活跃的视觉感受。　　红色的色彩情感非常丰富，搭配冷色调的青色，可以起到很好的中和作用。　　深紫色具有静谧、高雅的色彩特征。搭配适量的深灰色，给人稳重的视觉体验。

配色速查

活泼	古典	和谐	积极

CMYK: 86,73,0,0　　　CMYK: 20,16,15,0　　　CMYK: 14,28,22,0　　　CMYK: 59,6,10,0
CMYK: 35,0,50,0　　　CMYK: 80,45,100,6　　CMYK: 45,79,67,5　　　CMYK: 7,9,87,0
CMYK: 16,99,98,0　　 CMYK: 49,78,55,3　　　CMYK: 13,43,26,0　　　CMYK: 90,84,42,6
CMYK: 9,2,72,0　　　 CMYK: 84,64,38,1　　　CMYK: 47,28,49,0　　　CMYK: 2,54,18,0

这是一款印度餐厅品牌形象的门面设计。将标志文字以较大字号进行呈现，具有直观醒目的视觉效果。

色彩点评

- 整个门面以黑色以及灰色为主，以偏暗的色调凸显餐厅精致优雅的格调。
- 门口部位紫色地毯的点缀，为门面增添了些许的色彩质感。

CMYK: 73,62,49,4
CMYK: 89,100,60,30
CMYK: 18,14,13,0

推荐色彩搭配

C: 84	C: 49	C: 3	C: 58
M: 87	M: 59	M: 0	M: 78
Y: 87	Y: 72	Y: 23	Y: 100
K: 76	K: 3	K: 0	K: 38

C: 90	C: 22	C: 32	C: 64
M: 58	M: 51	M: 43	M: 37
Y: 100	Y: 100	Y: 56	Y: 15
K: 40	K: 0	K: 0	K: 0

C: 75	C: 24	C: 86	C: 59
M: 72	M: 28	M: 32	M: 59
Y: 67	Y: 31	Y: 69	Y: 72
K: 33	K: 0	K: 0	K: 9

这是一款糖果品牌形象的店铺门面设计。将标志直接在店门门头中间部位呈现，给受众直观醒目的视觉印象。

手写风格的标志文字，为整个门面增添了浓浓的趣味性，同时也凸显出产品可以带给受众欢快与愉悦。

CMYK: 11,40,88,0
CMYK: 7,21,85,0
CMYK: 95,82,89,75

色彩点评

- 整个门面以纯度和明度适中的黄色为主，具有醒目亮眼的视觉效果。
- 少量红色、绿色等色彩的点缀，在对比之中给人活跃积极的感受。

推荐色彩搭配

C: 100	C: 89	C: 53	C: 10
M: 97	M: 42	M: 100	M: 39
Y: 75	Y: 100	Y: 100	Y: 86
K: 68	K: 4	K: 40	K: 0

C: 20	C: 97	C: 80	C: 55
M: 20	M: 84	M: 13	M: 66
Y: 18	Y: 84	Y: 100	Y: 100
K: 0	K: 73	K: 0	K: 16

C: 0	C: 74	C: 75	C: 9
M: 80	M: 75	M: 14	M: 10
Y: 47	Y: 66	Y: 58	Y: 18
K: 0	K: 33	K: 0	K: 0

4.7.3　店铺招牌

色彩调性： 随性、清爽、甜美、沉稳、饱满、丰富。
常用主题色：

CMYK:15,11,87,0　　CMYK:6,82,91,0　　CMYK:47,42,38,0　　CMYK:71,38,0,0　　CMYK:74,6,76,0　　CMYK:58,90,0,0

常用色彩搭配

CMYK: 20,100,100,0　　CMYK: 12,8,11,0　　CMYK: 71,38,0,0　　CMYK: 74,6,76,0
CMYK: 91,86,91,0　　CMYK: 56,49,47,0　　CMYK: 52,78,0,0　　CMYK: 8,4,38,0

红色的色彩情感比较强烈，十分醒目。搭配黑色具有很好的中和效果。　　无彩色的灰色，给人的印象较为平和，在不同明纯度的变化中给人视觉层次感。　　皇室蓝搭配紫藤，颜色浓郁有张力，给人带来独特、神秘的视觉感受。　　碧绿搭配奶油黄，层次感十足，具有令人舒缓、镇定、放松心情的作用。

配色速查

随性	清爽	甜美	沉稳

CMYK: 2,54,18,0　　CMYK: 52,23,43,0　　CMYK: 10,27,60,0　　CMYK: 33,26,24,0
CMYK: 44,67,93,0　　CMYK: 82,40,70,1　　CMYK: 10,6,83,0　　CMYK: 99,82,47,12
CMYK: 21,16,15,0　　CMYK: 58,66,82,19　　CMYK: 14,0,20,0　　CMYK: 42,7,13,0
CMYK: 4,39,51,0　　CMYK: 72,23,71,0　　CMYK: 6,7,46,0　　CMYK: 21,22,93,0

这是一款咖啡馆品牌形象的店铺招牌设计。将标志文字直接在招牌中间部位呈现，十分醒目。周围适当留白的运用，为受众阅读提供了遐想的空间。

色彩点评

- 整个招牌以蓝色为主，适中的明度和纯度可以给人浪漫稳重之感。
- 少量红色的点缀，在对比之中又增添了些许的温馨与柔和。

CMYK: 99,100,60,24
CMYK: 82,76,59,27
CMYK: 0,71,56,0

推荐色彩搭配

C: 13	C: 48	C: 0	C: 24	C: 33	C: 91	C: 41	C: 13	C: 40	C: 34	C: 73	C: 39
M: 36	M: 42	M: 85	M: 19	M: 100	M: 86	M: 59	M: 9	M: 33	M: 100	M: 71	M: 36
Y: 62	Y: 27	Y: 87	Y: 22	Y: 96	Y: 91	Y: 58	Y: 10	Y: 30	Y: 100	Y: 98	Y: 50
K: 0	K: 0	K: 0	K: 0	K: 1	K: 78	K: 0	K: 0	K: 0	K: 3	K: 50	K: 0

这是一款冰激凌店品牌形象的店铺招牌设计。将由几何图形构成的冰激凌轮廓作为标志呈现的载体，直接表明了店铺的经营性质。

以环形呈现的文字，与整个招牌调性相一致，同时将信息进行清楚的传达。

色彩点评

- 招牌以浅灰色为主，无彩色的运用，为夏季带去了凉爽。
- 少量红色的点缀，凸显出夏季的热情与活力，同时也为单调的招牌增添了色彩感。

CMYK: 13,11,9,0
CMYK: 47,38,38,0
CMYK: 36,100,100,5

推荐色彩搭配

C: 95	C: 47	C: 0	C: 51	C: 52	C: 93	C: 20	C: 51	C: 11	C: 87	C: 56	C: 47
M: 88	M: 49	M: 80	M: 39	M: 97	M: 88	M: 22	M: 25	M: 19	M: 80	M: 44	M: 36
Y: 86	Y: 43	Y: 98	Y: 36	Y: 56	Y: 89	Y: 28	Y: 25	Y: 34	Y: 25	Y: 79	Y: 33
K: 77	K: 0	K: 0	K: 0	K: 9	K: 80	K: 0	K: 0	K: 0	K: 0	K: 1	K: 0

第 5 章
品牌形象设计的色彩情感

品牌形象设计的色彩情感可分为安全类、浪漫类、热情类、纯净类、环保类、活力类、坚硬类、科技类、复古类、朴实类、高端类、稳重类、生机类、柔和类、奢华类等。

> 安全类色彩明度和纯度适中，以偏冷色调的绿色和蓝色居多，在情感上具有一定的延伸感，可以给人带来一种天然健康的心理感受，可以很好缓解观者视觉疲劳。

> 热情类的色彩通常以红色系为代表，同时再结合橙色、黄色等暖色调给人营造欢快热烈的视觉氛围，十分引人注目。

> 活力类色彩给人活跃、积极的视觉感受，在品牌形象中多采用色彩纯度偏高的颜色，以此来增强视觉感染力。

> 柔和类色彩情感大多呈现简单、纯朴、典雅的感觉，能够让人平静，使紧张的心情得到放松。

> 奢华类色彩总能给人前卫、时尚之感，营造一种奢华昂贵的气氛，极大限度地为受众带去美的视觉享受，让人流连忘返。

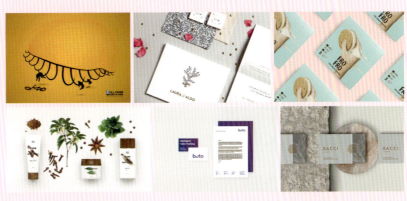

5.1 安全

色彩调性： 健康、纯净、成长、卫生、放心、天然、安全。
常用主题色：

CMYK: 0,36,81,0

CMYK: 62,6,66,0

CMYK: 75,8,75,0

CMYK: 62,7,15,0

CMYK: 80,50,0,0

CMYK: 14,0,5,0

常用色彩搭配

CMYK: 0,31,94,0
CMYK: 56,11,60,0

橙色搭配绿色，整体明纯度较为适中，在冷暖色调的对比中给人新鲜健康之感。

CMYK: 75,8,75,0
CMYK: 36,0,62,0

碧绿色搭配黄绿色，清新而不失纯净，同类色对比的配色方式更引人注目。

CMYK: 62,7,15,0
CMYK: 61,0,24,0

水青色搭配深青色，如泉水般凉爽、纯净，使人仿佛可以得到心灵上的净化。

CMYK: 80,50,0,0
CMYK: 21,0,8,0

水晶蓝色搭配淡青色，能使人联想到清透的海水，令人心情舒畅而平缓。

配色速查

健康	纯净	放心	安全

CMYK: 55,25,0,0
CMYK: 82,36,56,0
CMYK: 44,1,41,0
CMYK: 65,21,100,0

CMYK: 28,12,4,0
CMYK: 7,4,31,0
CMYK: 19,0,46,0
CMYK: 38,0,15,0

CMYK: 46,92,85,15
CMYK: 32,68,61,0
CMYK: 9,34,80,0
CMYK: 52,82,100,27

CMYK: 89,61,85,37
CMYK: 91,69,89,57
CMYK: 13,48,90,0
CMYK: 19,61,78,0

这是一组100%纯天然果汁品牌形象的广告设计。将带有露珠的苹果局部放大作为展示主图，直接表明了产品的新鲜与健康。同时极大程度地刺激了受众味蕾，激发其进行购买的欲望。

色彩点评

- 广告以纯度偏低的红色为主，给人成熟、稳重的视觉印象。
- 产品包装中少量绿色的点缀，在互补色对比中，为广告增添了活跃。

CMYK: 35,100,100,3
CMYK: 13,64,56,0
CMYK: 8,46,87,0
CMYK: 87,38,100,3

推荐色彩搭配

C: 60	C: 60	C: 16	C: 44	C: 46	C: 68	C: 50	C: 100	C: 21	C: 0	C: 95	C: 89
M: 27	M: 71	M: 35	M: 55	M: 1	M: 0	M: 35	M: 89	M: 47	M: 31	M: 90	M: 52
Y: 100	Y: 31	Y: 100	Y: 100	Y: 20	Y: 79	Y: 35	Y: 21	Y: 100	Y: 96	Y: 80	Y: 0
K: 0	K: 0	K: 0	K: 1	K: 0	K: 0	K: 0	K: 0	K: 0	K: 0	K: 78	K: 0

这是一款天然果蔬饮料的创意广告设计。将瓶装饮料放在泥土中模仿产品原材料的生长状况，以直观的方式表明了产品的健康与安全。

CMYK: 87,88,89,77
CMYK: 12,78,100,0
CMYK: 64,32,100,0

整个广告以植物在泥土中生长的横截面作为展示主图，具有很强的创意感与趣味性。

色彩点评

- 纯度偏高的泥土本色的运用，给人天然新鲜的视觉感受，直接凸显出产品原材料的安全。
- 顶部植物绿色的叶子与产品的橙色形成鲜明的颜色对比，十分醒目。

推荐色彩搭配

C: 4	C: 36	C: 5	C: 3	C: 46	C: 5	C: 15	C: 64	C: 19	C: 82	C: 93	C: 95
M: 5	M: 4	M: 41	M: 22	M: 100	M: 32	M: 76	M: 32	M: 15	M: 44	M: 100	M: 93
Y: 64	Y: 6	Y: 18	Y: 69	Y: 20	Y: 77	Y: 68	Y: 100	Y: 16	Y: 11	Y: 7	Y: 80
K: 0	K: 0	K: 0	K: 0	K: 0	K: 0	K: 0	K: 0	K: 0	K: 0	K: 0	K: 75

5.2 浪漫

色彩调性：妩媚、热恋、浪漫、抽象、优雅、成熟。
常用主题色：

CMYK: 11,66,4,0　CMYK: 25,58,0,0　CMYK: 8,60,24,0　CMYK: 33,31,7,0　CMYK: 22,43,8,0　CMYK: 3,82,23,0

常用色彩搭配

CMYK: 11,66,4,0　　　CMYK: 25,58,0,0　　　CMYK: 33,31,7,0　　　CMYK: 3,82,23,0
CMYK: 3,17,14,0　　　CMYK: 67,72,0,0　　　CMYK: 22,43,8,0　　　CMYK: 31,83,62

深优品紫红色搭配浅粉色，仿佛少女气息扑面而来，是多数女孩心中浪漫的公主梦。

浅玫瑰红色搭配紫色，洋溢着爱的味道，令人们对热恋更加期待和向往。

丁香紫色搭配蔷薇紫色，整体搭配色彩轻柔淡雅，可以产生温柔、娴雅的视觉效果。

玫瑰红色搭配胭脂红，在明度上进行交织，给人成熟、高贵之感。

配色速查

温柔	活跃	优雅	包容
CMYK: 28,32,4,0　CMYK: 11,63,5,0　CMYK: 25,66,20,0　CMYK: 28,46,9,0	CMYK: 42,50,0,0　CMYK: 58,4,35,0　CMYK: 52,1,68,0　CMYK: 71,15,100,0	CMYK: 28,41,5,0　CMYK: 12,34,0,0　CMYK: 5,51,25,0　CMYK: 16,1,78,0	CMYK: 7,3,86,0　CMYK: 55,79,0,0　CMYK: 22,47,0,0　CMYK: 38,0,32,0

这是一款婚礼请柬设计。采用对称型的构图方式，将简笔插画作为请柬背面的展示主图，在简洁之中赋予了美好的祝愿。

色彩点评

- 整个请柬以纯度偏低的紫色为主，营造了婚礼浓浓的浪漫氛围。
- 蓝色、红色、绿色等色彩的点缀，在对比之中丰富了整体的色彩感。

CMYK: 53,100,0,0
CMYK: 73,40,0,0
CMYK: 9,82,34,0
CMYK: 87,35,84,0

推荐色彩搭配

C: 53	C: 76	C: 50	C: 75
M: 65	M: 18	M: 94	M: 58
Y: 0	Y: 15	Y: 0	Y: 100
K: 0	K: 0	K: 0	K: 26

C: 10	C: 61	C: 0	C: 65
M: 20	M: 69	M: 51	M: 18
Y: 3	Y: 0	Y: 9	Y: 67
K: 0	K: 0	K: 0	K: 0

C: 66	C: 18	C: 73	C: 65
M: 46	M: 100	M: 77	M: 100
Y: 63	Y: 55	Y: 0	Y: 14
K: 1	K: 0	K: 0	K: 0

这是一款面包店的包装设计。将造型独特的简笔插画人物作为展示主图，凸显出店铺的个性与时尚。而产品的直接呈现，则表明了店铺的经营性质。

整个包装较为简单，没有其他过多的装饰元素。而适当留白的运用，则为受众营造了一个很好的阅读环境。

色彩点评

- 明度偏高的蓝色的运用，可以给人鲜亮浪漫的视觉感受，相对于紫色情感倾向更加强烈。
- 适当白色的点缀，打破了纯色背景的单调，为包装增添了些许的活力。

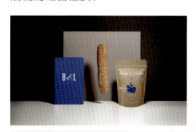

CMYK: 45,56,65,0
CMYK: 91,69,0,0
CMYK: 47,44,40,0

推荐色彩搭配

C: 22	C: 0	C: 0	C: 95
M: 100	M: 46	M: 98	M: 93
Y: 100	Y: 20	Y: 75	Y: 80
K: 0	K: 0	K: 0	K: 75

C: 73	C: 40	C: 71	C: 40
M: 64	M: 56	M: 95	M: 100
Y: 0	Y: 1	Y: 20	Y: 100
K: 0	K: 0	K: 0	K: 9

C: 22	C: 0	C: 93	C: 53
M: 33	M: 12	M: 59	M: 100
Y: 45	Y: 93	Y: 0	Y: 100
K: 0	K: 0	K: 0	K: 0

5.3 热情

色彩调性： 积极、炽热、收获、兴奋、活跃、柔美。
常用主题色：

CMYK:0,85,94,0　　CMYK:0,96,95,0　　CMYK:0,46,91,0　　CMYK:19,100,69,0　　CMYK:33,100,100,1　　CMYK:17,77,43,0

常用色彩搭配

CMYK: 8,80,90,0　　　　CMYK: 19,100,69,0　　　CMYK: 4,50,79,0　　　　CMYK: 33,100,100,1
CMYK: 32,97,100,1　　　CMYK: 8,64,86,0　　　　CMYK: 36,87,94,2　　　CMYK: 17,4,87,0

橙色搭配暗红色，邻近色搭配，提高了画面的颜色质感，给人积极、鲜明的感受。

红色搭配橙红色，让画面显得温暖明亮，易使人产生兴奋之感。

热带橙色搭配重褐色，这是一种偏向秋天的色调，给人醒目、舒畅的印象。

暗红色搭配高明度的柠檬黄色，能够引起视觉兴趣，给人带来明快活泼的舒适感。

配色速查

| 前卫 | 活跃 | 稳定 | 成熟 |

CMYK: 11,94,86,0　　　CMYK: 7,28,89,0　　　　CMYK: 7,6,2,0　　　　　CMYK: 85,80,70,53
CMYK: 85,100,54,13　　CMYK: 21,85,77,0　　　　CMYK: 93,67,87,52　　　CMYK: 45,100,100,14
CMYK: 10,12,85,0　　　CMYK: 3,67,45,0　　　　CMYK: 1,97,96,0　　　　CMYK: 60,57,15,0
CMYK: 73,11,31,0　　　CMYK: 47,34,1,0　　　　CMYK: 13,39,56,0　　　　CMYK: 7,66,33,0

这是一款饮料品牌形象的产品宣传广告设计。将代表产品特征的文字以立体形式进行呈现，给受众直观醒目的视觉冲击力。

色彩点评

- 红色立体文字的运用，给人满满的热情与活力，同时适当黄色、绿色的点缀，在对比之中增强了整个版面的色彩质感。
- 大面积蓝色背景的运用，给人清新自然之感。

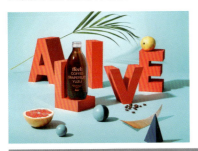

CMYK: 50,0,19,0
CMYK: 0,82,71,0
CMYK: 42,100,100,14
CMYK: 86,53,100,22

推荐色彩搭配

C: 84	C: 2	C: 0	C: 0
M: 31	M: 25	M: 91	M: 85
Y: 53	Y: 96	Y: 76	Y: 57
K: 0	K: 0	K: 0	K: 0

C: 52	C: 5	C: 16	C: 98
M: 7	M: 100	M: 42	M: 66
Y: 80	Y: 100	Y: 81	Y: 38
K: 0	K: 0	K: 0	K: 1

C: 6	C: 9	C: 80	C: 2
M: 96	M: 3	M: 100	M: 28
Y: 100	Y: 91	Y: 54	Y: 76
K: 0	K: 0	K: 22	K: 0

这是一款咖啡品牌形象和包装设计。采用圆点作为包装的基本图案，在不规则的排列分布中尽显品牌对时尚的追求。

包装底部以矩形呈现的文字，在主次分明之间将信息直接传达，同时也丰富了整体的细节效果。

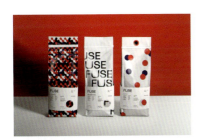

CMYK: 15,100,100,0
CMYK: 100,100,56,11
CMYK: 18,16,18,0

色彩点评

- 包装以红色和蓝色为主，在鲜明的颜色对比中，营造了热情活跃的视觉氛围，好像一天的烦恼都会被咖啡的香醇一扫而光。
- 浅色的背景，很好地中和了红蓝色彩的视觉刺激。

推荐色彩搭配

C: 73	C: 36	C: 6	C: 2
M: 2	M: 100	M: 91	M: 40
Y: 28	Y: 100	Y: 91	Y: 89
K: 0	K: 4	K: 0	K: 0

C: 4	C: 9	C: 12	C: 0
M: 30	M: 7	M: 100	M: 35
Y: 9	Y: 7	Y: 100	Y: 90
K: 0	K: 0	K: 0	K: 0

C: 27	C: 2	C: 82	C: 0
M: 22	M: 4	M: 44	M: 100
Y: 23	Y: 83	Y: 11	Y: 100
K: 0	K: 0	K: 0	K: 0

5.4 纯净

色彩调性： 恬淡、稳重、平静、洁净、纯朴、平静。

常用主题色：

CMYK: 32,20,2,0　　CMYK: 48,37,19,0　　CMYK: 18,6,34,0　　CMYK: 39,1,14,0　　CMYK: 55,22,28,0　　CMYK: 80,42,22,0

常用色彩搭配

CMYK: 55,22,28,0　　　CMYK: 18,6,34,0　　　CMYK: 39,1,14,0　　　CMYK: 80,42,22,0
CMYK: 71,4,41,0　　　CMYK: 13,0,4,0　　　CMYK: 18,6,34,0　　　CMYK: 35,24,10,0

青灰色搭配浅孔雀蓝色，舒适、和谐，还可以给人纯粹、高端的印象。

以米黄色为基调，搭配浅灰色，以低纯度的色彩搭配让烦躁的心情瞬间平静下来。

清漾青色搭配米黄色，如清泉般甘爽、洁净，视觉效果较为舒适。

青蓝色搭配浅灰紫，给人以低调、稳定之感，能使人精力集中，平静专注。

配色速查

生机	平静	朴实	整洁
CMYK: 35,0,91,0 CMYK: 53,3,100,0 CMYK: 56,21,89,0 CMYK: 25,17,22,0	CMYK: 36,0,18,0 CMYK: 12,33,91,0 CMYK: 10,11,9,0 CMYK: 30,20,62,0	CMYK: 7,5,5,0 CMYK: 41,18,19,0 CMYK: 65,0,29,0 CMYK: 26,17,13,0	CMYK: 23,8,6,0 CMYK: 44,13,13,0 CMYK: 90,67,0,0 CMYK: 19,14,14,0

这是一款品牌形象的VI设计。以圆形作为标志文字呈现的载体，具有很强的视觉聚拢感，特别是绿色植物的添加，凸显盎然的生机与活力。

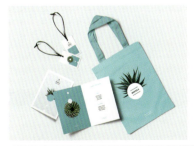

CMYK: 13,6,9,0
CMYK: 50,0,24,0
CMYK: 85,55,73,16

色彩点评

- 大面积青色的运用，给人纯净整洁的感受。同时，少量深绿色的点缀，增强了整体的视觉层次感。
- 适当白色的运用，将主体对象清楚地凸显，同时提高了整体的亮度。

推荐色彩搭配

C: 87　C: 13　C: 63　C: 98
M: 62　M: 7　M: 34　M: 8
Y: 78　Y: 7　Y: 76　Y: 98
K: 34　K: 0　K: 0　K: 0

C: 32　C: 78　C: 9　C: 23
M: 2　M: 57　M: 7　M: 20
Y: 8　Y: 42　Y: 3　Y: 0
K: 0　K: 0　K: 0　K: 0

C: 0　C: 27　C: 11　C: 24
M: 18　M: 0　M: 9　M: 36
Y: 7　Y: 15　Y: 14　Y: 61
K: 0　K: 0　K: 0　K: 0

这是一款眼镜和验光品牌的站牌广告设计。以模特图像作为广告展示主图，给受众直观醒目的视觉印象，十分引人注目。

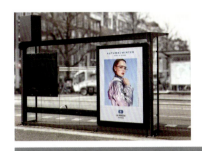

CMYK: 58,25,0,0
CMYK: 31,4,3,0
CMYK: 15,13,2,0
CMYK: 0,31,15,0

在广告版面上下两端呈现的文字，将信息直接传达。而适当留白的运用，则为受众营造了一个很好的阅读环境。

色彩点评

- 画面以白色为背景，凸显出品牌十分注重产品安全与卫生的经营理念。
- 明纯度适中的蓝色的运用，给人纯净、高端的视觉体验。

推荐色彩搭配

C: 2　C: 55　C: 4　C: 39
M: 17　M: 0　M: 0　M: 7
Y: 13　Y: 69　Y: 49　Y: 0
K: 0　K: 0　K: 0　K: 0

C: 36　C: 18　C: 20　C: 20
M: 21　M: 6　M: 16　M: 7
Y: 84　Y: 53　Y: 12　Y: 0
K: 0　K: 0　K: 0　K: 0

C: 23　C: 27　C: 4　C: 46
M: 0　M: 0　M: 2　M: 2
Y: 31　Y: 76　Y: 49　Y: 50
K: 0　K: 0　K: 0　K: 0

5.5 环保

色彩调性： 天然、干净、绿色、环保、明亮、健康。

常用主题色：

CMYK:50,0,100,20　　CMYK:43,8,27,0　　CMYK:60,0,90,0　　CMYK:98,8,98,0　　CMYK:34,0,38,0　　CMYK:9,13,88,0

常用色彩搭配

CMYK：34,0,38,0　　CMYK：85,0,90,0　　CMYK：73,36,0,0　　CMYK：4,0,100,0
CMYK：40,0,100,0　　CMYK：60,0,9,0　　CMYK：28,10,52,0　　CMYK：85,0,90,0

两种不同明纯度绿色的搭配，给人清新、环保的感受，同时可以很好地缓解视觉疲劳。

绿色搭配蓝色，同为冷色调的运用，很好地展现了清澈、天然之感。

纯度偏低的枯叶绿搭配天蓝色，在对比之中给人干净整洁的视觉体验。

明度偏高的黄色搭配绿色，尽显自然的生机与活力，激发受众强烈的环保意识。

配色速查

| 天然 | 干净 | 卫生 | 柔和 |

CMYK：78,53,100,20　　CMYK：71,4,28,0　　CMYK：28,4,50,0　　CMYK：4,26,50,0
CMYK：52,29,89,0　　CMYK：97,85,14,0　　CMYK：38,5,72,0　　CMYK：52,5,27,0
CMYK：17,29,92,0　　CMYK：78,13,93,0　　CMYK：52,7,98,0　　CMYK：73,7,73,0
CMYK：46,54,100,2　　CMYK：49,1,92,0　　CMYK：69,36,100,0　　CMYK：5,2,50,0

这是一款品牌形象中的手提包设计。将绿色植物作为整个手提包的装饰图案，给人清新天然的视觉感受。而以布料为材质，则凸显出企业具有很强的环保观念。

色彩点评

- 手提袋中不同明纯度绿色的运用，很好地缓解了受众的视觉疲劳。
- 中间白色椭圆形的添加，具有很强的视觉聚拢感，可以有效促进品牌宣传与推广。

CMYK: 90,56,76,22
CMYK: 65,7,66,0
CMYK: 72,22,53,0
CMYK: 28,4,15,0

推荐色彩搭配

C: 9	C: 62	C: 62	C: 27	C: 56	C: 60	C: 2	C: 61	C: 28	C: 63	C: 85	C: 13
M: 18	M: 28	M: 46	M: 0	M: 9	M: 0	M: 12	M: 6	M: 15	M: 7	M: 64	M: 16
Y: 80	Y: 100	Y: 84	Y: 15	Y: 96	Y: 90	Y: 93	Y: 38	Y: 29	Y: 64	Y: 97	Y: 24
K: 0	K: 0	K: 3	K: 0	K: 0	K: 0	K: 0	K: 0	K: 0	K: 0	K: 47	K: 0

这是一款汽车清洗品牌形象的名片设计。以椭圆形作为标志图案的基本图形，并将其适当放大在右下角呈现，十分醒目。

名片正面白色的运用，将文字进行清楚的凸显。而适当留白的运用，则很好地凸显了主体对象。

色彩点评

- 名片以纯度较高的深蓝色为背景色，凸显出企业稳重成熟的经营理念。
- 青色、绿色、蓝色等色彩的运用，在对比之中给人环保整洁的视觉感受。

CMYK: 71,0,25,0
CMYK: 100,96,61,46
CMYK: 91,58,0,0
CMYK: 80,7,96,0

推荐色彩搭配

C: 47	C: 80	C: 91	C: 45	C: 62	C: 79	C: 83	C: 11	C: 31	C: 91	C: 80	C: 3
M: 0	M: 5	M: 60	M: 0	M: 86	M: 49	M: 33	M: 8	M: 24	M: 44	M: 52	M: 22
Y: 97	Y: 100	Y: 0	Y: 20	Y: 100	Y: 100	Y: 100	Y: 8	Y: 22	Y: 100	Y: 71	Y: 69
K: 0	K: 0	K: 0	K: 20	K: 54	K: 12	K: 0	K: 0	K: 0	K: 9	K: 11	K: 0

5.6 活力

色彩调性： 扩张、尖锐、想象、孩童、酸涩、青春、朝气。

常用主题色：

CMYK: 58,0,62,0　CMYK: 9,85,86,0　CMYK: 8,85,9,0　CMYK: 0,54,82,0　CMYK: 25,0,90,0　CMYK: 14,0,83,0　CMYK: 55,0,5,0

常用色彩搭配

CMYK: 58,0,62,0　　　　CMYK: 9,85,86,0　　　　CMYK: 55,0,5,0　　　　CMYK: 14,0,83,0
CMYK: 7,13,83,0　　　　CMYK: 25,0,90,0　　　　CMYK: 0,54,82,0　　　CMYK: 32,66,0,0

鲜绿色搭配鲜黄色，具有很强的扩张感，常用在标志、交通标志和包装设计中。　　朱红色搭配黄绿色，鲜活且富有生机，尖锐感十足，易吸引人的注意力。　　天蓝色搭配橙色，犹如看见一群嬉戏的孩童，散发着生机和朝气。　　柠檬黄色搭配洋红色，如同少女一般靓丽，明亮的颜色使人过目不忘。

配色速查

活力	张扬	生机	朝气

CMYK: 4,39,51,0　　　　CMYK: 9,75,99,0　　　　CMYK: 52,5,27,0　　　CMYK: 9,13,88,0
CMYK: 38,5,72,0　　　　CMYK: 96,78,9,0　　　　CMYK: 73,7,73,0　　　CMYK: 76,36,24,0
CMYK: 74,40,7,0　　　　CMYK: 11,99,100,0　　　CMYK: 4,26,50,0　　　CMYK: 43,0,91,0
CMYK: 7,3,86,0　　　　 CMYK: 69,36,100,0　　　CMYK: 52,5,51,0　　　CMYK: 72,5,95,0

这是冰激凌品牌形象的标志设计。将以圆形呈现的冰激凌作为展示主图,直接表明了店铺的经营性质,为炎炎夏日带去了凉爽。

色彩点评

- 标志以明度偏高的淡橘色作为背景,尽显夏日的活跃与欢快。
- 绿色、紫色等色彩的运用,在对比中刺激了受众味蕾,激发其进行购买的欲望。

CMYK: 1,5,43,0
CMYK: 25,4,75,0
CMYK: 16,51,73,0
CMYK: 4,36,27,0

推荐色彩搭配

C: 68	C: 0	C: 91	C: 0
M: 0	M: 27	M: 47	M: 52
Y: 31	Y: 82	Y: 100	Y: 53
K: 0	K: 0	K: 11	K: 0

C: 43	C: 2	C: 0	C: 49
M: 15	M: 4	M: 85	M: 0
Y: 100	Y: 83	Y: 87	Y: 36
K: 0	K: 0	K: 0	K: 0

C: 0	C: 58	C: 87	C: 22
M: 23	M: 0	M: 58	M: 16
Y: 89	Y: 87	Y: 5	Y: 17
K: 0	K: 0	K: 0	K: 0

这是一款咖啡品牌形象的包装设计。以不规则四边形作为文字呈现的载体,打破了规则图形的古板与限制,给人满满的活力。

少量淡紫色的运用,在与橙色的对比中丰富了整体的色彩质感。主次分明的文字将信息直接传达,同时也增强了细节效果。

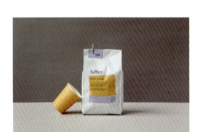

CMYK: 27,22,22,0
CMYK: 0,27,66,0
CMYK: 49,40,5,0

色彩点评

- 包装以浅色为背景主色调,将版面内容进行清楚的凸显,同时给人纯净之感。
- 明纯度适中的橙色的运用,是整个包装的亮点所在,十分醒目。

推荐色彩搭配

C: 66	C: 96	C: 0	C: 32
M: 82	M: 76	M: 27	M: 0
Y: 0	Y: 0	Y: 66	Y: 74
K: 0	K: 0	K: 0	K: 0

C: 82	C: 7	C: 58	C: 2
M: 58	M: 65	M: 0	M: 4
Y: 0	Y: 55	Y: 55	Y: 83
K: 0	K: 0	K: 0	K: 0

C: 0	C: 0	C: 87	C: 34
M: 22	M: 100	M: 43	M: 34
Y: 94	Y: 100	Y: 11	Y: 94
K: 0	K: 0	K: 0	K: 0

5.7 坚硬

色彩调性： 坚硬、坚实、稳固、厚重、成熟、挺拔。

常用主题色：

CMYK:40,24,7,0　　CMYK:58,59,65,6　　CMYK:72,63,56,9　　CMYK:100,94,44,2　　CMYK:56,78,100,34　　CMYK:90,54,100,26

常用色彩搭配

CMYK：90,54,100,26　　CMYK：56,78,100,34　　CMYK：88,58,5,0　　CMYK:100,100,57,10
CMYK：72,63,56,9　　　CMYK：42,100,100,9　　CMYK：41,65,100,2　　CMYK：56,100,13,0

墨绿色搭配深灰色，纯度偏高的色彩搭配方式，在坚硬之中给人满满的力量感。

深棕色给人坚实之感，搭配明纯度适中的红色，为原本暗淡的色彩增添了暖意。

明纯度适中的蓝色搭配明度偏低的橙色，在冷暖色调的对比中给人稳定之感。

高纯度、低明度的深蓝色搭配紫藤，在邻近色对比中尽显稳重与成熟。

配色速查

| 坚硬 | 坚实 | 厚重 | 稳固 |

CMYK：58,54,53,0　　CMYK：78,87,89,72　　CMYK：100,94,44,2　　CMYK：40,24,7,0
CMYK：37,45,54,0　　CMYK：44,89,100,11　　CMYK：41,84,100,6　　CMYK：75,56,29,0
CMYK：67,69,72,28　　CMYK：36,63,100,1　　CMYK：85,50,21,0　　CMYK：67,57,0,0
CMYK：75,75,75,50　　CMYK：30,32,30,0　　CMYK：90,54,100,26　　CMYK：35,32,43,0

这是一款珠宝品牌形象的包装设计。以一个棱角分明的盒子作为产品包装，以坚硬的视觉感凸显产品的高端与精致，同时对产品也有很好的保护作用。

色彩点评

- 包装以纯度偏高的墨绿色为主，尽显产品的奢华与时尚。
- 包装盒顶部的金色标志，对品牌宣传具有积极的推动作用。

CMYK: 93,65,69,31
CMYK: 47,15,40,0
CMYK: 16,16,24,0

推荐色彩搭配

C: 84	C: 33	C: 13	C: 62
M: 79	M: 24	M: 9	M: 76
Y: 78	Y: 24	Y: 9	Y: 88
K: 62	K: 0	K: 0	K: 41

C: 80	C: 37	C: 30	C: 9
M: 84	M: 90	M: 22	M: 18
Y: 95	Y: 100	Y: 1	Y: 19
K: 73	K: 3	K: 0	K: 0

C: 56	C: 62	C: 16	C: 48
M: 50	M: 53	M: 10	M: 53
Y: 56	Y: 50	Y: 18	Y: 53
K: 0	K: 0	K: 0	K: 0

这是一款刀具的创意广告设计。将被剪断的剪刀作为展示主图，直接凸显出产品坚硬、锋利的特性，同时也与广告宣传主题相吻合。

CMYK: 90,87,76,66
CMYK: 18,71,100,0
CMYK: 71,63,58,11

在右下角呈现的文字，将信息直接传达，同时也丰富了整体的细节效果。适当留白的运用，为受众营造了广阔的想象空间。

色彩点评

- 广告以渐变的灰色作为背景主色调，很好地凸显了产品特性，十分引人注目。
- 少量橙色的运用，以较低的明度丰富了版面的色彩感，同时也与广告调性相吻合。

推荐色彩搭配

C: 28	C: 20	C: 91	C: 46
M: 41	M: 15	M: 89	M: 82
Y: 100	Y: 16	Y: 88	Y: 100
K: 0	K: 46	K: 79	K: 15

C: 45	C: 90	C: 40	C: 90
M: 100	M: 81	M: 31	M: 63
Y: 100	Y: 66	Y: 26	Y: 73
K: 21	K: 46	K: 0	K: 33

C: 62	C: 51	C: 71	C: 59
M: 31	M: 59	M: 95	M: 49
Y: 47	Y: 62	Y: 20	Y: 39
K: 0	K: 2	K: 0	K: 0

5.8 科技

色彩调性： 科技、理智、清澈、冷静、信任、高级。

常用主题色：

CMYK: 84,70,0,0　　CMYK: 65,6,8,0　　CMYK: 58,0,46,0　　CMYK: 27,21,20,0　　CMYK: 100,100,51,2　　CMYK: 81,29,72,0

常用色彩搭配

CMYK: 65,6,8,0　　　　CMYK: 27,21,20,0　　　CMYK: 58,0,46,0　　　CMYK: 100,100,51,2
CMYK: 71,53,33,0　　　CMYK: 82,56,0,0　　　　CMYK: 86,42,66,2　　CMYK: 1,54,86,0

天蓝色搭配蓝灰色，使整个画面充满凉意，给人一种理智、沉稳的感觉。

太空灰搭配道奇蓝，是医药和航空领域常见的配色，给人一种冷静、科技的印象。

绿松石绿搭配孔雀绿，明亮清澈，应用在科技方面易使人产生沉静、脱俗之感。

深蓝搭配热带橙色，是易于为人们所接受的色彩搭配，可以使人产生信任感。

配色速查

理性	睿智	成熟	安全
CMYK: 95,78,70,51 CMYK: 80,31,33,0 CMYK: 94,72,37,1 CMYK: 66,0,32,0	CMYK: 91,59,66,19 CMYK: 87,100,56,34 CMYK: 15,91,55,0 CMYK: 78,26,29,0	CMYK: 80,93,0,0 CMYK: 76,17,46,0 CMYK: 71,50,0,0 CMYK: 91,59,62,15	CMYK: 70,20,99,0 CMYK: 48,4,85,0 CMYK: 17,13,12,0 CMYK: 11,92,80,0

这是一款数据分析平台的品牌形象的名片设计。将标志文字直接在名片背面呈现，对品牌宣传具有积极的推动作用。

色彩点评

■ 名片以从蓝色到青色的渐变为主，给人安全与科技的视觉感受。

■ 少量白色的点缀，显得十分醒目，同时也提高了名片的亮度。

CMYK: 93,88,89,80
CMYK: 96,64,24,0
CMYK: 89,42,49,0

推荐色彩搭配

C: 100	C: 85	C: 5	C: 55
M: 90	M: 42	M: 0	M: 6
Y: 21	Y: 0	Y: 87	Y: 62
K: 0	K: 0	K: 0	K: 0

C: 68	C: 84	C: 97	C: 89
M: 58	M: 20	M: 98	M: 63
Y: 38	Y: 85	Y: 2	Y: 0
K: 0	K: 0	K: 0	K: 0

C: 16	C: 73	C: 40	C: 92
M: 45	M: 41	M: 32	M: 53
Y: 100	Y: 0	Y: 31	Y: 62
K: 0	K: 0	K: 0	K: 8

这是一款摄像机品牌形象的包装设计。将产品直接在包装左侧进行呈现，给受众直观的视觉印象，十分醒目。

主次分明的文字将信息直接传达，促进品牌的宣传与推广，同时也丰富了整体的细节效果。

CMYK: 24,19,18,0
CMYK: 85,69,0,0
CMYK: 78,72,70,39

色彩点评

■ 包装整体以白色为主，同时在少量蓝色的共同作用下，凸显出产品满满的科技感。

■ 少量深色的点缀，很好地增强了包装的视觉稳定性。

推荐色彩搭配

C: 45	C: 98	C: 62	C: 82
M: 36	M: 8	M: 0	M: 44
Y: 35	Y: 98	Y: 69	Y: 11
K: 0	K: 0	K: 0	K: 0

C: 93	C: 100	C: 4	C: 79
M: 88	M: 96	M: 0	M: 33
Y: 89	Y: 31	Y: 100	Y: 88
K: 80	K: 0	K: 0	K: 0

C: 58	C: 74	C: 72	C: 93
M: 0	M: 0	M: 2	M: 51
Y: 26	Y: 89	Y: 29	Y: 67
K: 0	K: 0	K: 0	K: 10

5.9 复古

色彩调性： 古典、复古、怀旧、不羁、经典、沉静。

常用主题色：

CMYK: 29,48,99,0　　CMYK: 58,65,100,20　　CMYK: 30,71,97,0　　CMYK: 51,100,100,34　　CMYK: 60,7,79,35　　CMYK: 48,63,83,5

常用色彩搭配

CMYK: 29,48,99,0
CMYK: 48,83,100,18

CMYK: 51,100,100,34
CMYK: 32,46,59,0

CMYK: 30,71,97,0
CMYK: 85,60,93,38

CMYK: 60,7,79,35
CMYK: 59,48,96,4

黄褐搭配重褐色，是一种怀旧氛围浓厚的色彩搭配方式，是古典画的常用配色。

复古红色搭配驼色，在欧风设计中经常可以看到，这种搭配具有自由不羁、与众不同的特征。

深琥珀色搭配深墨绿色，给人一种故事感与年代感的视觉印象。

巧克力色搭配苔藓绿，较易树立历史悠久、永恒而经典的形象。

配色速查

古朴	典雅	古典	怀旧
CMYK: 78,92,89,74 CMYK: 52,81,94,25 CMYK: 48,60,67,2 CMYK: 55,52,51,0	CMYK: 59,49,65,2 CMYK: 27,13,31,0 CMYK: 49,83,72,12 CMYK: 14,31,24,0	CMYK: 65,75,64,0 CMYK: 32,37,27,0 CMYK: 55,56,59,2 CMYK: 82,99,44,10	CMYK: 56,34,66,0 CMYK: 50,89,100,27 CMYK: 48,75,100,14 CMYK: 55,62,87,13

这是一款书店咖啡馆的手提袋设计。将简单线条构成的抽象书架作为展示主图，以极具创意的方式表明了店铺的经营性质。

色彩点评

- 手提袋以纯度偏高的蓝色和红色为主，在对比中营造了浓浓的复古氛围。
- 白色的运用，适当中和了深色带来的沉闷与压抑感，同时也提高了手提袋的亮度。

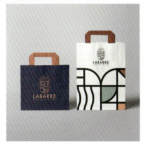

CMYK: 90,83,50,17
CMYK: 25,67,56,0
CMYK: 52,24,36,0
CMYK: 52,87,73,20

推荐色彩搭配

C: 78	C: 60	C: 32	C: 49
M: 87	M: 40	M: 58	M: 62
Y: 60	Y: 50	Y: 57	Y: 100
K: 38	K: 0	K: 0	K: 7

C: 80	C: 5	C: 6	C: 7
M: 76	M: 87	M: 7	M: 65
Y: 85	Y: 91	Y: 13	Y: 69
K: 60	K: 0	K: 0	K: 22

C: 22	C: 53	C: 18	C: 33
M: 17	M: 76	M: 34	M: 92
Y: 16	Y: 94	Y: 58	Y: 72
K: 0	K: 24	K: 0	K: 1

这是一款餐厅品牌形象的名片设计。将插画植物作为名片展示主图，给人自然健康之感，刚好与餐厅注重安全卫生的经营理念相吻合。

以矩形作为标志文字呈现的载体，具有很强的视觉聚拢感。而白色的运用，则很好地提高了名片的亮度。

CMYK: 54,35,55,0
CMYK: 37,85,75,2
CMYK: 69,69,100,42
CMYK: 18,33,35,0

色彩点评

- 名片背面以明度偏低的枯叶绿为主，营造了浓浓的复古氛围。
- 纯度偏高的红色、橙色的运用，在鲜明的对比中凸显餐厅古典雅致的艺术气息。

推荐色彩搭配

C: 93	C: 20	C: 40	C: 44
M: 88	M: 29	M: 55	M: 78
Y: 89	Y: 57	Y: 100	Y: 68
K: 80	K: 0	K: 0	K: 5

C: 49	C: 13	C: 57	C: 11
M: 95	M: 21	M: 38	M: 8
Y: 83	Y: 37	Y: 58	Y: 7
K: 21	K: 0	K: 0	K: 0

C: 75	C: 27	C: 92	C: 23
M: 56	M: 58	M: 82	M: 44
Y: 58	Y: 77	Y: 91	Y: 53
K: 6	K: 0	K: 76	K: 10

5.10 朴实

色彩调性： 柔软、沉稳、朴实、苦涩、时尚、舒适。

常用主题色：

CMYK: 13,10,10,0　　CMYK: 47,37,18,0　　CMYK: 36,22,66,0　　CMYK: 29,11,29,0　　CMYK: 50,45,52,0　　CMYK: 76,54,64,16

常用色彩搭配

CMYK: 13,10,10,0　　　CMYK: 36,22,66,0　　　CMYK: 50,45,52,0　　　CMYK: 76,54,64,16
CMYK: 57,65,95,19　　CMYK: 73,50,32,0　　CMYK: 41,32,15,0　　CMYK: 41,8,19,0

浅灰色搭配咖啡色，犹如咖啡般醇厚、柔滑，给人带来一种真实、放松的感觉。

卡其黄色搭配浅蓝色，是低纯度配色中辨识度较高的一种搭配。

深灰色搭配矿紫色，简约而不失时尚感，是家居装饰中的常用配色。

墨绿色搭配浅蓝色，视觉效果舒适，给人一种健康、自然之感，能被人们广泛接受。

配色速查

古朴	沉稳	舒畅	简朴
CMYK: 22,25,30,0 CMYK: 49,59,74,4 CMYK: 52,24,18,0 CMYK: 61,61,66,9	CMYK: 29,19,30,0 CMYK: 66,64,65,15 CMYK: 30,78,88,0 CMYK: 69,89,95,66	CMYK: 58,25,55,0 CMYK: 57,37,17,0 CMYK: 38,31,100,0 CMYK: 41,65,100,2	CMYK: 16,34,41,0 CMYK: 43,11,24,0 CMYK: 46,35,2,0 CMYK: 13,29,10,0

这是一款巧克力品牌形象的包装设计。以简笔插画植物作为包装盒的装饰图案，尽显品牌的雅致与文艺。而且直观呈现了产品，表明了企业的经营性质。

> **色彩点评**
> - 包装以纯度偏高、明度偏低的青色为主，给人朴实而不失时尚的视觉感受。
> - 巧克力色的运用，很好地增强了包装的视觉稳定性。

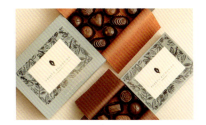

CMYK: 24,18,29,0
CMYK: 5,67,74,0
CMYK: 64,58,64,8

推荐色彩搭配

C: 0	C: 47	C: 6	C: 31
M: 17	M: 44	M: 18	M: 27
Y: 51	Y: 50	Y: 28	Y: 0
K: 0	K: 0	K: 0	K: 0

C: 7	C: 20	C: 9	C: 32
M: 13	M: 26	M: 13	M: 3
Y: 19	Y: 36	Y: 20	Y: 17
K: 0	K: 0	K: 0	K: 0

C: 60	C: 39	C: 20	C: 36
M: 25	M: 49	M: 15	M: 11
Y: 14	Y: 56	Y: 15	Y: 9
K: 0	K: 0	K: 0	K: 0

这是一款酒店品牌形象的标志设计。将树叶作为标志图案，以极具创意的方式表明酒店朴实、天然的经营理念。

图案下方主次分明的文字将信息直接传达，同时手写文字的使用，给人随意放松的视觉体验。

CMYK: 80,47,100,10
CMYK: 30,31,45,0
CMYK: 44,24,29,0
CMYK: 50,58,100,6

> **色彩点评**
> - 以灰色作为背景主色调，将版面内容进行清楚的凸显。
> - 图案中绿色、红色、橙色、青色等色彩的运用，在鲜明的颜色对比中给人淳朴、稳重之感。

推荐色彩搭配

C: 52	C: 51	C: 59	C: 35
M: 67	M: 73	M: 58	M: 12
Y: 91	Y: 100	Y: 56	Y: 24
K: 13	K: 17	K: 3	K: 0

C: 21	C: 29	C: 42	C: 71
M: 45	M: 4	M: 49	M: 38
Y: 57	Y: 2	Y: 55	Y: 29
K: 0	K: 0	K: 0	K: 0

C: 38	C: 34	C: 12	C: 4
M: 12	M: 13	M: 15	M: 44
Y: 55	Y: 65	Y: 62	Y: 51
K: 0	K: 0	K: 0	K: 0

5.11　高端

色彩调性： 品质、尊贵、高端、奢华、优越、风范。

常用主题色：

CMYK: 97,56,91,31　CMYK: 80,96,18,0　CMYK: 62,76,88,41　CMYK: 65,20,29,0　CMYK: 100,100,49,1　CMYK: 55,87,33,0

常用色彩搭配

CMYK: 100,100,62,51　CMYK: 32,46,8,0　CMYK: 71,84,50,13　CMYK: 93,56,64,13
CMYK: 25,42,62,0　CMYK: 100,100,12,0　CMYK: 63,72,0,0　CMYK: 26,48,37,0

蓝黑色搭配明纯度适中的棕色，在冷暖色调对比之中给人高端奢华之感。

紫灰色搭配靛青色，色调亮眼，易引人注目，能够引发观者兴趣。

勃艮第酒红搭配紫藤色，仿佛散发着一种紫金香的香气和魅力，耐人寻味。

纯度偏高的绿色与粉色搭配，在对比之中营造了尊贵但不失时尚的视觉氛围。

配色速查

稳重	品质	优雅	尊贵

CMYK: 88,55,100,28　CMYK: 81,82,89,72　CMYK: 100,100,49,1　CMYK: 88,100,65,54
CMYK: 86,49,96,12　CMYK: 54,63,84,12　CMYK: 69,72,0,0　CMYK: 68,92,3,0
CMYK: 87,73,76,53　CMYK: 41,46,60,0　CMYK: 34,91,0,0　CMYK: 100,98,36,0
CMYK: 95,75,31,0　CMYK: 15,12,11,0　CMYK: 24,19,3,0　CMYK: 82,51,3,0

这是一款产品的品牌形象的包装设计。将品牌标志文字以竖排的形式进行呈现，给受众直观醒目的视觉印象。而小文字的添加，在一大一小对比中，丰富了包装的细节效果。

色彩点评

- 包装以纯度和明度适中的灰色为主，同时在适当光照的作用下，尽显产品的高端、精致。
- 适当黑色的点缀，对包装具有很强的稳定作用。

CMYK: 60,52,49,0
CMYK: 93,88,89,80
CMYK: 21,16,15,0

推荐色彩搭配

C: 91	C: 70	C: 18	C: 86
M: 49	M: 22	M: 40	M: 55
Y: 76	Y: 49	Y: 28	Y: 100
K: 11	K: 0	K: 0	K: 25

C: 93	C: 44	C: 52	C: 24
M: 88	M: 37	M: 44	M: 18
Y: 89	Y: 35	Y: 41	Y: 18
K: 80	K: 0	K: 0	K: 0

C: 60	C: 13	C: 90	C: 78
M: 51	M: 32	M: 49	M: 73
Y: 47	Y: 49	Y: 65	Y: 64
K: 0	K: 6	K: 0	K: 31

这是一款高端汽车美容品牌形象的宣传广告设计。将精心保养清洗的汽车局部作为展示主图，以直观醒目的方式表明了企业经营性质，十分引人注目。

色彩点评

- 广告以黑色为主，同时在光照效果的作用下，凸显出汽车美容的高端与精致。
- 红色的运用很好地烘托了视觉氛围，具有很强的吸引力。

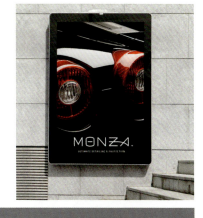

CMYK: 93,88,89,80
CMYK: 45,100,100,22
CMYK: 75,67,63,22

推荐色彩搭配

C: 81	C: 34	C: 85	C: 64
M: 82	M: 26	M: 100	M: 80
Y: 82	Y: 28	Y: 45	Y: 0
K: 65	K: 0	K: 4	K: 0

C: 100	C: 25	C: 11	C: 95
M: 96	M: 53	M: 51	M: 65
Y: 64	Y: 100	Y: 37	Y: 24
K: 56	K: 0	K: 0	K: 6

C: 45	C: 73	C: 51	C: 53
M: 100	M: 63	M: 100	M: 80
Y: 100	Y: 63	Y: 2	Y: 0
K: 22	K: 16	K: 0	K: 0

5.12 稳重

色彩调性： 成熟、安定、稳重、平稳、沉厚、老成。

常用主题色：

CMYK: 36,50,68,0　　CMYK: 100,56,1,0　　CMYK: 93,88,89,80　　CMYK: 71,36,66,0　　CMYK: 38,100,68,2　　CMYK: 41,42,100,0

常用色彩搭配

CMYK: 84,74,16,0　　CMYK: 80,76,66,39　　CMYK: 22,36,57,0　　CMYK: 40,100,94,5
CMYK: 78,44,24,0　　CMYK: 10,58,68,0　　CMYK: 58,78,100,39　　CMYK: 92,64,100,50

明度和纯度均偏低的蓝色和青色相搭配，给人成熟稳重的视觉感受。　　深灰色由于纯度偏高，容易使人产生压抑闷闷之感，而搭配橙色具有很好的中和效果。　　咖啡色搭配棕色，在同类色的变化中，具有很强的统一和谐感，同时又不失稳定性。　　明度较低的红色搭配绿色，在互补色的鲜明对比中，给人时尚前卫的视觉体验。

配色速查

稳重	平静	成熟	安定
CMYK: 50,89,100,27 CMYK: 53,71,100,19 CMYK: 91,58,68,20 CMYK: 100,99,58,18	CMYK: 33,25,17,0 CMYK: 88,58,44,2 CMYK: 27,88,85,0 CMYK: 51,89,78,21	CMYK: 74,40,7,0 CMYK: 96,78,9,0 CMYK: 100,94,44,2 CMYK: 100,99,58,18	CMYK: 50,100,90,28 CMYK: 46,100,47,1 CMYK: 97,78,28,1 CMYK: 87,71,61,3

这是一款巧克力品牌的包装设计。整个包装由若干大小相同的三角形构成，不仅增强了包装的灵活性，同时也为受众分享带去了便利。

色彩点评

- 包装以纯度较高的深灰色为主，给人高端、稳重的视觉感受。
- 大面积金色的使用，增强了包装的色彩感，同时尽显品牌的奢华与大气。

CMYK: 62,60,68,10
CMYK: 35,75,100,1
CMYK: 9,27,56,0

推荐色彩搭配

C: 64	C: 53	C: 18	C: 91	C: 93	C: 42	C: 42	C: 96	C: 71	C: 85	C: 53	C: 100
M: 83	M: 22	M: 18	M: 86	M: 100	M: 89	M: 36	M: 56	M: 64	M: 85	M: 71	M: 87
Y: 100	Y: 32	Y: 11	Y: 87	Y: 57	Y: 54	Y: 31	Y: 80	Y: 60	Y: 82	Y: 11	Y: 56
K: 55	K: 0	K: 0	K: 77	K: 35	K: 1	K: 0	K: 24	K: 13	K: 71	K: 0	K: 47

这是一款服装品牌形象的宣传画册设计。将模特着装作为展示主图，直接表明了画册宣传内容，同时将信息直接传达。

色彩点评

- 大面积蓝色的运用，尽显服装的高端与精致。而适当深色的运用，则增强了整体的稳定性。
- 白色的运用中和了深色的沉闷感，同时也提高了整体亮度。

CMYK: 78,49,22,0
CMYK: 100,97,36,1
CMYK: 29,55,53,0

推荐色彩搭配

C: 87	C: 50	C: 96	C: 100	C: 87	C: 24	C: 65	C: 71	C: 0	C: 100	C: 76	C: 100
M: 85	M: 40	M: 56	M: 100	M: 85	M: 64	M: 72	M: 100	M: 100	M: 77	M: 60	M: 99
Y: 65	Y: 36	Y: 71	Y: 56	Y: 65	Y: 50	Y: 100	Y: 42	Y: 100	Y: 65	Y: 82	Y: 57
K: 46	K: 0	K: 20	K: 47	K: 46	K: 0	K: 41	K: 4	K: 20	K: 41	K: 25	K: 35

5.13 生机

色彩调性： 明快、积极、现代、生机、鲜黄、酸甜。

常用主题色：

CMYK: 26,0,75,0　　CMYK: 58,0,20,0　　CMYK: 56,0,52,0　　CMYK: 42,0,73,0　　CMYK: 18,0,71,0　　CMYK: 62,6,66,0

常用色彩搭配

CMYK: 26,0,75,0　　CMYK: 56,0,52,0　　CMYK: 58,0,20,0　　CMYK: 42,0,73,0
CMYK: 70,3,37,0　　CMYK: 70,87,0,0　　CMYK: 9,15,86,0　　CMYK: 91,60,100,41

黄绿色搭配孔雀绿色，反光感较强，给人一种清新、明快的感觉。

青绿色搭配紫藤色，使人仿佛可以闻到淡淡花香，应用在设计中现代感十足。

天青色搭配鲜黄色，明度较高，易吸引人眼球，是一种积极、活跃的色彩。

苹果绿搭配墨绿色，如嫩草般生机勃勃，给人一种春回大地的印象。

配色速查

盛放	鲜活	生机	活跃
		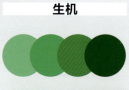 	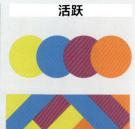
CMYK: 31,6,54,0 CMYK: 75,48,84,8 CMYK: 44,41,2,0 CMYK: 73,72,14,0	CMYK: 12,27,90,0 CMYK: 61,0,54,0 CMYK: 83,71,16,0 CMYK: 7,2,70,0	CMYK: 52,5,51,0 CMYK: 73,7,73,0 CMYK: 81,21,95,0 CMYK: 90,54,100,26	CMYK: 7,3,86,0 CMYK: 75,26,0,0 CMYK: 41,74,8,0 CMYK: 6,55,73,0

这是一款咖啡品牌的包装设计。将简笔风景插画作为包装展示主图，给人满满的生机活力感，仿佛所有的烦恼与不快都随之一扫而光。

色彩点评

- 红色、橙色、绿色、青色等色彩的运用，在对比中尽显大自然的生机与活力。
- 黑色的背景既将版面内容进行凸显，又增强了包装的稳定性。

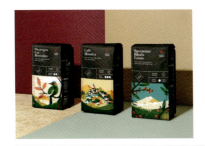

CMYK: 95,56,100,33
CMYK: 51,17,88,0
CMYK: 0,71,56,0
CMYK: 0,36,81,0

推荐色彩搭配

C: 0	C: 0	C: 91	C: 75	C: 76	C: 58	C: 5	C: 27	C: 29	C: 5	C: 49	
M: 13	M: 30	M: 59	M: 5	M: 7	M: 21	M: 9	M: 76	M: 0	M: 0	M: 18	M: 0
Y: 47	Y: 84	Y: 100	Y: 36	Y: 37	Y: 100	Y: 26	Y: 58	Y: 9	Y: 64	Y: 67	Y: 9
K: 0	K: 0	K: 38	K: 0	K: 0	K: 0	K: 0	K: 0	K: 0	K: 0	K: 0	K: 0

这是一款饮用水品牌形象的标志设计。将水滴图形作为展示图案，以直观的方式表明了企业的经营性质。

色彩点评

- 标志以不同明纯度的绿色为主，在变换之中给人纯净、安全且充满生机的视觉体验。
- 白色的标志文字，将信息直接传达，同时提高了画面的亮度。

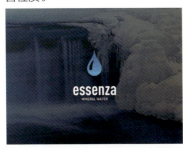

CMYK: 67,8,1,0
CMYK: 71,29,0,0
CMYK: 79,51,4,0

推荐色彩搭配

C: 31	C: 67	C: 0	C: 22	C: 45	C: 58	C: 0	C: 51	C: 0	C: 41	C: 19	C: 58
M: 0	M: 11	M: 13	M: 16	M: 0	M: 40	M: 80	M: 28	M: 25	M: 9	M: 0	M: 0
Y: 93	Y: 100	Y: 76	Y: 17	Y: 16	Y: 18	Y: 100	Y: 98	Y: 100	Y: 3	Y: 94	Y: 80
K: 0	K: 0	K: 0	K: 0	K: 0	K: 0	K: 0	K: 0	K: 0	K: 0	K: 0	K: 0

5.14 柔和

色彩调性: 柔和、轻松、松弛、舒缓、少女、春天。

常用主题色:

CMYK: 24,0,47,0 CMYK: 11,12,49,0 CMYK: 54,12,28,0 CMYK: 9,52,15,0 CMYK: 40,0,33,0 CMYK: 18,29,13,0

常用色彩搭配

CMYK: 24,0,47,0
CMYK: 7,35,53,0

CMYK: 11,12,49,0
CMYK: 4,33,1,0

CMYK: 9,52,15,0
CMYK: 6,20,28,0

CMYK: 54,12,28,0
CMYK: 36,0,28,0

豆绿色搭配蜂蜜色,清凉柔和,适用于表达夏日、天然、快乐等主题。

奶黄搭配优品紫红,含灰度较高,视觉感受非常柔和,给人轻松、舒适的印象。

浅玫瑰红搭配壳黄红,视觉冲击力相对较弱,可以舒缓人们的疲劳和紧张。

青瓷蓝搭配淡绿色,清澈不刺眼,冷色系色彩相搭配,体现松弛、自由之感。

配色速查

| 舒心 | 柔和 | 清新 | 亲肤 |

CMYK: 12,5,59,0
CMYK: 36,0,20,0
CMYK: 15,43,0,0
CMYK: 48,43,0,0

CMYK: 4,29,3,0
CMYK: 5,2,50,0
CMYK: 4,39,20,0
CMYK: 28,4,50,0

CMYK: 12,3,6,0
CMYK: 41,0,22,0
CMYK: 47,12,33,0
CMYK: 4,26,50,0

CMYK: 19,0,6,0
CMYK: 5,26,0,0
CMYK: 8,1,33,0
CMYK: 27,22,0,0

这是一款酸奶品牌视觉形象的宣传广告设计。将产品作为展示主图，给受众直观的视觉印象。而版面中飘动的水果，既增强了整体的视觉动感，又丰富了细节效果。

色彩点评

- 大面积明度偏低的粉色的运用，表明产品柔和醇厚的口感，极大程度地刺激受众味蕾。
- 水果本色的点缀，丰富了版面的色彩感。

CMYK: 27,40,28,0
CMYK: 4,15,7,0
CMYK: 35,98,64,0

推荐色彩搭配

C: 0	C: 2	C: 11	C: 12	C: 16	C: 3	C: 15	C: 3	C: 9	C: 0	C: 0	C: 17
M: 16	M: 40	M: 39	M: 55	M: 27	M: 17	M: 13	M: 17	M: 7	M: 27	M: 5	M: 21
Y: 9	Y: 15	Y: 93	Y: 38	Y: 29	Y: 13	Y: 16	Y: 55	Y: 7	Y: 61	Y: 16	Y: 22
K: 0	K: 0	K: 0	K: 0	K: 0	K: 0	K: 0	K: 0	K: 0	K: 0	K: 0	K: 0

这是一款羊绒毛线品牌的产品展示设计。采用倾斜型的构图方式，将不同颜色的毛线以倾斜的方式进行呈现。而超出画面的部分，则具有很强的视觉延展性。

毛线包装中白色的运用，将文字清楚地凸显出来，给受众直观的视觉印象，十分醒目。

CMYK: 16,12,11,0
CMYK: 4,16,52,0
CMYK: 47,15,64,0
CMYK: 0,36,81,0

色彩点评

- 青色、红色、蓝色、黄色等明度偏高的色彩，在对比之中尽显毛线的柔和亲肤。
- 毛线包装中白色的运用，让产品特性得到进一步凸显。

推荐色彩搭配

C: 15	C: 9	C: 19	C: 25	C: 0	C: 19	C: 8	C: 11	C: 0	C: 68	C: 16	C: 43
M: 43	M: 7	M: 5	M: 1	M: 26	M: 31	M: 25	M: 28	M: 65	M: 36	M: 12	M: 8
Y: 19	Y: 7	Y: 23	Y: 5	Y: 43	Y: 35	Y: 2	Y: 23	Y: 51	Y: 75	Y: 11	Y: 27
K: 0	K: 0	K: 0	K: 0	K: 0	K: 0	K: 0	K: 10	K: 6	K: 0	K: 0	K: 0

5.15 奢华

色彩调性：辉煌、奢侈、华丽、浓郁、鲜明、别致。
常用主题色：

| CMYK: 5,19,88,0 | CMYK: 60,83,0,0 | CMYK: 29,31,96,0 | CMYK: 100,94,23,0 | CMYK: 7,7,87,0 | CMYK: 81,79,0,0 |

常用色彩搭配

| CMYK: 5,19,88,0
CMYK: 17,8,84,0 | CMYK: 60,83,0,0
CMYK: 18,9,78,0 | CMYK: 100,94,23,0
CMYK: 34,69,0,0 | CMYK: 81,79,0,0
CMYK: 12,16,85,0 |

金色搭配柠檬黄色，是反光极其强烈的颜色，给人金碧辉煌、富丽堂皇的视觉感受。

紫藤色搭配含羞草黄，整体颜色非常明亮，易让人联想到女性、高贵、奢侈品等词汇，可以体现皇家气魄。

靛青色搭配洋红色，颜色浓郁，张力十足，给人华丽、尊贵的色彩感觉，深受女性喜爱。

蓝紫色搭配铬黄，纯度相对较高，营造了一种神秘的氛围，给人高端、别致的视觉感受。

配色速查

精致	奢华	品质	高贵

| CMYK: 100,97,36,1
CMYK: 78,64,0,0
CMYK: 88,74,53,17
CMYK: 91,64,37,1 | CMYK: 29,31,96,0
CMYK: 13,80,99,0
CMYK: 81,64,0,0
CMYK: 53,100,100,39 | CMYK: 75,70,64,27
CMYK: 83,80,72,54
CMYK: 21,47,35,0
CMYK: 40,76,92,4 | CMYK: 78,100,13,0
CMYK: 88,100,47,1
CMYK: 27,74,47,0
CMYK: 20,48,81,0 |

这是一款巴黎高级定制珠宝首饰的宣传画册封面设计。将产品拍摄图像作为展示主图，直接表明了企业的经营性质。

色彩点评

- 大面积金色珠宝颜色的运用，凸显出产品的奢华与精致，可以极大程度地吸引受众注意力。
- 深灰色以及白色的运用，将版面内容清楚地凸显，同时让产品的高级感得到进一步提升。

CMYK: 75,74,80,51
CMYK: 0,18,73,0
CMYK: 52,97,100,37

推荐色彩搭配

C: 54	C: 4	C: 2	C: 80
M: 94	M: 65	M: 22	M: 75
Y: 100	Y: 67	Y: 23	Y: 75
K: 41	K: 0	K: 0	K: 51

C: 18	C: 7	C: 78	C: 24
M: 36	M: 24	M: 72	M: 20
Y: 32	Y: 55	Y: 56	Y: 18
K: 0	K: 0	K: 18	K: 0

C: 52	C: 47	C: 72	C: 15
M: 97	M: 36	M: 68	M: 39
Y: 100	Y: 90	Y: 56	Y: 100
K: 37	K: 0	K: 14	K: 0

这是一款高端大气的珠宝品牌形象手提袋设计。采用分割型的构图方式，将手提袋在分割位置与倾斜的方式进行呈现，具有直观醒目的视觉印象。

在手提袋中间偏下位置呈现的标志，以独特的金属质感给人高端大气的视觉感受。

色彩点评

- 包装以大面积的黑色为主，尽显产品的奢华与精致，同时又独具时尚与个性。
- 适当纯度偏高的粉色的运用，中和了黑色的压抑，为其增添了些许的柔情。

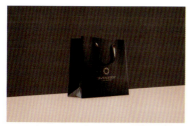

CMYK: 78,73,67,35
CMYK: 9,29,20,0
CMYK: 47,56,53,0

推荐色彩搭配

C: 32	C: 36	C: 11	C: 55
M: 25	M: 59	M: 24	M: 91
Y: 24	Y: 100	Y: 78	Y: 100
K: 0	K: 0	K: 0	K: 42

C: 56	C: 91	C: 33	C: 26
M: 16	M: 100	M: 78	M: 96
Y: 49	Y: 45	Y: 100	Y: 100
K: 0	K: 8	K: 0	K: 0

C: 80	C: 85	C: 31	C: 11
M: 82	M: 64	M: 29	M: 22
Y: 89	Y: 100	Y: 29	Y: 76
K: 69	K: 42	K: 0	K: 0

第6章
品牌形象设计的应用行业

品牌形象设计应用领域广泛，品牌形象设计类型大致可分为服装类、食品类、化妆品类、电子产品类、家居用品类、房地产类、旅游类、医药类、餐饮类、汽车类、奢侈品类、教育类、箱包类、烟酒类以及珠宝首饰类等。

特点：

> 服装类品牌形象设计主要结合服装的形式美学以及当下流行款式进行宣传推广。

> 食品类品牌形象设计一般以图文结合的形式展现，用食物图片来吸引消费者眼球。

> 家居用品品牌形象设计主要将视觉效果与表达内容进行有机结合，与消费者产生共鸣。

> 医药类品牌形象设计多以蓝、绿、白作为主色，给人留下安全、理性、值得信任的印象。

> 奢侈品类品牌形象设计通常会给消费者呈现一种昂贵、高端的视觉感受，令人心生向往。

6.1 服装类品牌形象设计

色彩调性： 美丽、雅致、富丽、活力、甜美、气质、热情。

常用主题色：

CMYK：17,77,43,0　　CMYK：6,56,94,0　　CMYK：6,23,89,0　　CMYK：0,3,8,0　　CMYK：93,88,89,88　　CMYK：96,87,6,0

常用色彩搭配

CMYK：17,77,43,0　　　CMYK：6,56,94,0　　　　CMYK：0,3,8,0　　　　　CMYK：93,88,89,88
CMYK：5,20,0,0　　　　CMYK：75,34,15,0　　　　CMYK：19,45,77,0　　　 CMYK：8,58,57,0

山茶红搭配纯度较低的浅粉，娇嫩可爱，常作为年轻女性服饰的配色。　　橘红搭配石青色，给人一种朝气蓬勃的感受，在儿童服饰中被广泛应用。　　白色搭配褐色，纯净淡雅，舒适休闲，是冷淡风格服装常用配色。　　黑色搭配粉红色，醒目而不刺眼，会给人留下舒适、温和的印象。

配色速查

雅致

CMYK：27,63,49,0
CMYK：70,71,72,35
CMYK：16,12,12,0
CMYK：40,31,33,0

活泼

CMYK：6,4,56,0
CMYK：0,80,55,0
CMYK：39,6,67,0
CMYK：37,3,23,0

尊贵

CMYK：92,69,83,53
CMYK：83,52,71,11
CMYK：25,15,41,0
CMYK：53,44,42,0

简朴

CMYK：35,25,23,0
CMYK：69,61,58,8
CMYK：23,31,36,0
CMYK：44,26,57,0

这是一款年青女装品牌形象的包装设计。以一个矩形作为标志文字呈现载体，具有很强的视觉聚拢感。

色彩点评

- 包装盒以纯度偏高、明度较低的红色为主，给人时尚但却不失温暖之感。
- 少量深棕色的运用，可以增强包装的稳定性。盒子中的白色，提高了整体的亮度。

CMYK: 9,7,6,0
CMYK: 24,64,50,0
CMYK: 70,73,76,40

推荐色彩搭配

C: 26	C: 3	C: 24	C: 68
M: 27	M: 45	M: 64	M: 69
Y: 27	Y: 38	Y: 50	Y: 82
K: 0	K: 0	K: 0	K: 36

C: 24	C: 58	C: 12	C: 31
M: 64	M: 51	M: 36	M: 23
Y: 50	Y: 51	Y: 28	Y: 25
K: 0	K: 0	K: 0	K: 0

C: 4	C: 15	C: 14	C: 35
M: 18	M: 44	M: 11	M: 0
Y: 12	Y: 16	Y: 11	Y: 16
K: 0	K: 0	K: 0	K: 0

这是耐克品牌运动鞋海报设计。采用倾斜型的构图方式，将插画形式的鞋子在分割背景中呈现，为版面增添了活力。

色彩点评

- 海报以明纯度适中的绿色和橙色为主，在对比中尽显运动气息。
- 鞋子中少量高明度橙色的点缀，让整体的活跃氛围更加浓厚。

CMYK: 22,27,99,0
CMYK: 100,62,76,34
CMYK: 76,0,67,33
CMYK: 0,80,100,0

鞋子外围白色矩形框的添加，将受众注意力全部集中于此，对品牌具有很好的宣传与推广作用。

推荐色彩搭配

C: 33	C: 97	C: 0	C: 73
M: 25	M: 53	M: 73	M: 6
Y: 25	Y: 95	Y: 87	Y: 41
K: 0	K: 24	K: 0	K: 0

C: 28	C: 60	C: 15	C: 25
M: 10	M: 0	M: 13	M: 52
Y: 52	Y: 9	Y: 27	Y: 44
K: 0	K: 0	K: 0	K: 0

C: 50	C: 100	C: 100	C: 35
M: 35	M: 20	M: 62	M: 36
Y: 35	Y: 11	Y: 76	Y: 100
K: 0	K: 0	K: 34	K: 0

6.2 食品类品牌形象设计

色彩调性： 绿色、美味、饱满、清脆、热情、新鲜、油腻。
常用主题色：

CMYK: 0,46,91,0　　CMYK: 5,19,88,0　　CMYK: 31,48,100,0　　CMYK: 62,6,66,0　　CMYK: 90,61,100,44　　CMYK: 8,82,44,0

常用色彩搭配

CMYK: 0,46,91,0　　　CMYK: 5,19,88,0　　　　CMYK: 62,6,66,0　　　CMYK: 64,38,0,0
CMYK: 75,6,71,0　　　CMYK: 36,100,100,2　　CMYK: 17,1,75,0　　　CMYK: 10,91,42,0

橙黄搭配碧绿，仿佛看到了胡萝卜和菠菜，给人健康美味的感觉。　　铬黄搭配威尼斯红，赋予食物一种劲脆香辣的形象，使人的食欲都被燃起。　　钴绿搭配香蕉黄，如雨后春笋一般，整体洋溢着春天的生机般舒适感。　　浅玫瑰红色搭配淡黄色，如清晨含苞待放的花蕾，给人一种脆嫩、鲜香之感。

配色速查

美味	天然	活力	稳重

CMYK: 0,50,88,0　　　CMYK: 58,11,60,0　　CMYK: 14,90,36,0　　CMYK: 6,51,93,0
CMYK: 25,72,93,0　　CMYK: 72,28,100,0　CMYK: 10,0,83,0　　 CMYK: 85,45,100,7
CMYK: 49,40,100,0　CMYK: 38,31,100,0　CMYK: 79,24,100,0　CMYK: 64,37,31,0
CMYK: 12,9,9,0　　　CMYK: 17,8,88,0　　CMYK: 67,0,99,0　　CMYK: 56,53,100,7

这是一款冰淇激凌的产品包装盒设计。以一个椭圆形作为标志呈现载体，十分醒目。而且包装中大面积留白的运用，为受众营造了很好的阅读环境。

色彩点评

- 包装以纯度偏低、明度适中的黄色、青色、浅粉色为主，在对比中给人凉爽的视觉感受。
- 少量深棕色的点缀，中和了浅色的浮躁，让包装盒具有视觉稳定性。

CMYK: 25,0,20,0
CMYK: 0,24,71,0
CMYK: 0,29,24,0
CMYK: 67,84,100,60

推荐色彩搭配

C: 0	C: 0	C: 69	C: 16	C: 11	C: 44	C: 36	C: 16	C: 40	C: 3	C: 0	C: 28
M: 39	M: 63	M: 41	M: 21	M: 24	M: 15	M: 36	M: 48	M: 56	M: 22	M: 44	M: 10
Y: 62	Y: 64	Y: 59	Y: 87	Y: 12	Y: 34	Y: 73	Y: 33	Y: 1	Y: 69	Y: 30	Y: 52
K: 0	K: 0	K: 0	K: 0	K: 0	K: 0	K: 0	K: 0	K: 0	K: 0	K: 0	K: 0

这是一款果汁品牌的宣传画册设计。将产品直接在右侧版面中间位置呈现，给受众直观的视觉印象，十分醒目。

主次分明的文字一方面将信息直接传达；另一方面丰富了整体的细节效果。

CMYK: 36,22,31,0
CMYK: 65,48,98,5
CMYK: 59,27,61,0

色彩点评

- 产品以纯度偏高的绿色为主，尽显产品的天然与健康。
- 标志文字中渐变绿色的运用，打破了纯色的单调与乏味。

推荐色彩搭配

C: 76	C: 36	C: 29	C: 0	C: 45	C: 7	C: 27	C: 28	C: 32	C: 24	C: 31	C: 59
M: 52	M: 15	M: 74	M: 25	M: 7	M: 20	M: 33	M: 10	M: 32	M: 51	M: 29	M: 27
Y: 80	Y: 58	Y: 56	Y: 100	Y: 15	Y: 11	Y: 64	Y: 52	Y: 86	Y: 100	Y: 28	Y: 97
K: 12	K: 0	K: 0	K: 0	K: 0	K: 0	K: 0	K: 0	K: 0	K: 0	K: 0	K: 0

6.3 化妆品类品牌形象设计

色彩调性： 高端、典雅、活泼、娇艳、复古、沉闷、时尚。

常用主题色：

| CMYK: 19,100,69,0 | CMYK: 81,79,0,0 | CMYK: 25,58,0,0 | CMYK: 30,65,39,0 | CMYK: 49,100,99,27 | CMYK: 100,100,59,22 |

常用色彩搭配

CMYK: 19,100,69,0
CMYK: 64,100,41,2

CMYK: 81,79,0,0
CMYK: 52,0,38,0

CMYK: 30,65,39,0
CMYK: 9,0,29,0

CMYK: 49,100,99,27
CMYK: 94,90,20,0

胭脂红色搭配三色堇紫，极具张力。给人妖艳、高贵的视觉感受。

蓝紫色与薄荷绿搭配，仿佛来到夏季的湖边，给人凉爽、通透之感。

灰玫红搭配牙黄色，明度较低的配色方式，给人安静、典雅的视觉印象。

勃艮第酒红搭配宝石蓝，浓郁的色彩搭配及其亮眼，广泛被成熟女性所喜爱。

配色速查

开朗

欢乐

绚丽

奢华

CMYK: 18,54,11,0
CMYK: 73,54,34,0
CMYK: 71,81,48,9
CMYK: 1,39,89,0

CMYK: 79,21,100,0
CMYK: 75,27,29,0
CMYK: 76,100,45,8
CMYK: 37,70,0,0

CMYK: 72,0,100,0
CMYK: 15,0,84,0
CMYK: 64,0,50,0
CMYK: 8,95,75,0

CMYK: 34,64,0,0
CMYK: 90,100,56,9
CMYK: 96,78,9,0
CMYK: 100,100,57,10

这是一款水果香味化妆品包装设计。将简单不规则的线条作为包装图案，在看似凌乱的摆放中，给人自由活跃的视觉感受。

色彩点评

- 包装以纯度适中的青色为主，同时在与黄色的对比中，给人亲肤柔和之感。
- 产品两侧不同颜色柠檬的摆放，表明了产品原料的纯天然。

CMYK: 10,21,80,0
CMYK: 54,9,45,0
CMYK: 85,73,7,0
CMYK: 32,0,32,0

推荐色彩搭配

C: 16　C: 12　C: 82　C: 69
M: 5　　M: 31　M: 60　M: 35
Y: 58　Y: 79　Y: 10　Y: 58
K: 0　　K: 0　　K: 38　K: 0

C: 0　　C: 35　C: 21　C: 48
M: 35　M: 33　M: 65　M: 36
Y: 5　　Y: 0　　Y: 20　Y: 96
K: 0　　K: 0　　K: 0　　K: 0

C: 27　C: 47　C: 22　C: 9
M: 9　　M: 74　M: 16　M: 7
Y: 71　Y: 100　Y: 53　Y: 7
K: 0　　K: 12　K: 0　　K: 0

这是一款化妆品包装设计。将色彩缤纷的产品和包装盒作为展示主图，直接表明了产品的性质，给受众直观的视觉印象。

以透明玻璃包装的产品，让受众对其有一个清楚明了的认知，同时也非常容易获得受众的信赖感。

CMYK: 12,47,5,0
CMYK: 73,88,49,0
CMYK: 0,63,13,0
CMYK: 40,9,9,0

色彩点评

- 偏灰色调背景的运用，凸显出产品的格调与雅致。而适当深色的运用，则增强了整体的稳定性。
- 包装中红色和绿色的运用，在对比之中尽显青春与活力之感。

推荐色彩搭配

C: 71　C: 11　C: 38　C: 88
M: 44　M: 46　M: 84　M: 36
Y: 25　Y: 5　　Y: 100　Y: 70
K: 0　　K: 0　　K: 4　　K: 0

C: 22　C: 100　C: 24　C: 57
M: 100　M: 20　M: 61　M: 7
Y: 53　Y: 11　Y: 66　Y: 54
K: 0　　K: 0　　K: 0　　K: 0

C: 52　C: 71　C: 62　C: 0
M: 12　M: 75　M: 0　　M: 63
Y: 17　Y: 0　　Y: 31　Y: 13
K: 0　　K: 0　　K: 0　　K: 0

6.4 电子产品类品牌形象设计

色彩调性： 博大、严谨、冷静、理性、潮流、高端、灵活。

常用主题色：

CMYK：96,78,1,0　　CMYK：7,68,97,0　　CMYK：80,42,22,0　　CMYK：5,42,92,0　　CMYK：71,15,52,0　　CMYK：100,100,59,22

常用色彩搭配

CMYK：7,68,97,0　　　CMYK：96,78,1,0　　　CMYK：5,42,92,0　　　CMYK：80,42,22,0
CMYK：68,70,18,0　　CMYK：56,0,77,0　　　CMYK：59,0,24,0　　　CMYK：34,20,25,0

合理地使用橘红搭配江户紫，在使画面严谨、稳重的同时，更加生动活泼。

蔚蓝色搭配草绿色，纯度较高，使画面十分明亮，给人前卫、科技的感受。

万寿菊黄搭配天青色，鲜艳明亮，使人心情舒畅、愉悦。

用表达科技、智慧的青蓝色搭配严谨、低调的灰色，富有强烈的科技感。

配色速查

| 冷静 | 创新 | 前卫 | 环保 |

CMYK：71,11,5,0　　　CMYK：73,7,73,0　　　CMYK：77,32,7,0　　　CMYK：52,5,51,0
CMYK：75,26,0,0　　　CMYK：78,21,48,0　　CMYK：6,51,93,0　　　CMYK：76,8,100,0
CMYK：85,50,21,0　　CMYK：96,78,9,0　　　CMYK：51,38,31,0　　CMYK：56,100,13,0
CMYK：93,67,37,1　　CMYK：41,65,100,2　　CMYK：97,78,28,1　　CMYK：69,46,6,0

这是一款电子音乐节系列平面广告设计。将造型独特的耳机作为展示主图，直接体现广告宣传内容，十分醒目。

CMYK: 14,4,27,0
CMYK: 47,11,50,0
CMYK: 8,58,100,0

色彩点评

- 广告以青色为主，在不同明纯度的变化中，具有很强的视觉层次感。
- 适当橙色的点缀，为广告增添了一抹亮丽的色彩。

推荐色彩搭配

C: 23	C: 64	C: 56	C: 65
M: 73	M: 18	M: 51	M: 25
Y: 98	Y: 73	Y: 59	Y: 95
K: 0	K: 0	K: 1	K: 0

C: 0	C: 73	C: 47	C: 3
M: 84	M: 0	M: 1	M: 22
Y: 51	Y: 22	Y: 50	Y: 69
K: 0	K: 0	K: 0	K: 0

C: 40	C: 53	C: 33	C: 0
M: 32	M: 19	M: 47	M: 61
Y: 25	Y: 11	Y: 60	Y: 65
K: 0	K: 0	K: 0	K: 0

这是SONY摄像头系列精彩创意宣传广告设计。将拟人化的摄像头作为展示主图，以极具创意的方式表明了宣传主题，具有很强的趣味性。

CMYK: 72,15,47,0
CMYK: 93,88,89,80
CMYK: 73,56,45,1

将产品电源线以弯曲的形式进行呈现，为画面增添了些许的动感气息，打破了垂直摆放的单调。

色彩点评

- 广告以明纯度适中的青色为主，给人很强的科技感。
- 产品黑色的运用，一方面凸显出企业稳重成熟的经营理念；另一方面增强了整体的视觉稳定性。

推荐色彩搭配

C: 87	C: 28	C: 28	C: 42
M: 46	M: 15	M: 10	M: 69
Y: 65	Y: 0	Y: 52	Y: 75
K: 4	K: 0	K: 0	K: 3

C: 50	C: 80	C: 42	C: 12
M: 35	M: 47	M: 44	M: 67
Y: 35	Y: 38	Y: 75	Y: 75
K: 0	K: 0	K: 0	K: 0

C: 26	C: 0	C: 0	C: 48
M: 11	M: 65	M: 44	M: 30
Y: 80	Y: 90	Y: 30	Y: 24
K: 0	K: 0	K: 0	K: 0

6.5 家居用品类品牌形象设计

色彩调性： 舒适、低调、自然、纯净、清新、单调。

常用主题色：

CMYK：14,18,79,0　　CMYK：37,1,17,0　　CMYK：4,41,22,0　　CMYK：0,3,8,0　　CMYK：14,23,36,0　　CMYK：42,13,70,0

常用色彩搭配

CMYK：19,100,69,0　　CMYK：4,41,22,0　　CMYK：0,3,8,0　　CMYK：14,23,36,0
CMYK：67,42,18,0　　CMYK：67,14,0,0　　CMYK：19,3,70,0　　CMYK：100,100,59,22

金色搭配青蓝色，色彩搭配明快、亮眼，可以给人欢快和活力感。　　瓷青搭配灰绿色，富有春意，具有清新、明净、淡雅的视觉效果。　　纯净的白色与低调的灰色相搭配，给人一种低调、简约的印象。　　淡粉色搭配土著黄，元素风十足，仿佛可以闻到一股大自然的气息，令人倍感舒适。

配色速查

| 素净 | 温暖 | 整洁 | 原木 |

CMYK：51,0,44,0　　CMYK：7,65,34,0　　CMYK：56,0,27,0　　CMYK：24,37,58,0
CMYK：56,56,0,0　　CMYK：9,23,70,0　　CMYK：56,37,0,0　　CMYK：38,1,74,0
CMYK：15,12,45,0　　CMYK：18,0,72,0　　CMYK：15,21,62,0　　CMYK：53,71,100,19
CMYK：15,24,33,0　　CMYK：17,51,0,0　　CMYK：40,1,58,0　　CMYK：56,78,100,34

这是一款家具品牌形象的名片设计。将原木横截面作为名片背面展示主图，直接表明了企业的经营性质，给受众直观的视觉印象。

色彩点评

- 名片以木材本色为主，在不同明纯度的变化中给人环保天然的视觉感受。
- 适当白色的运用，将文字清楚地凸显出来，同时提高了名片的亮度。

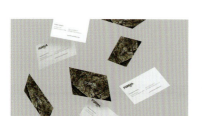

CMYK: 24,20,18,0
CMYK: 65,64,77,0
CMYK: 44,40,51,0

推荐色彩搭配

C: 4	C: 37	C: 0	C: 67
M: 73	M: 0	M: 44	M: 58
Y: 0	Y: 40	Y: 30	Y: 59
K: 0	K: 0	K: 0	K: 6

C: 14	C: 93	C: 42	C: 67
M: 41	M: 100	M: 50	M: 57
Y: 96	Y: 58	Y: 73	Y: 30
K: 0	K: 33	K: 0	K: 0

C: 2	C: 21	C: 70	C: 92
M: 12	M: 26	M: 55	M: 57
Y: 78	Y: 51	Y: 0	Y: 22
K: 0	K: 0	K: 0	K: 0

这是一款空气净化器的宣传广告设计。采用夸张手法直接表明了产品的强大功效，具有很强的创意感与趣味性。

主次分明的文字将信息传达，同时丰富了版面的细节效果，特别是适当留白的运用，为受众营造了一个很好的阅读和想象空间。

CMYK: 7,6,23,0
CMYK: 0,35,40,0
CMYK: 38,100,100,5
CMYK: 2,23,92,0

色彩点评

- 广告以低纯度色彩为主，将版面内容进行清楚的凸显。
- 简笔插画中红色和橙色的运用，增强了整体画面的色彩感。

推荐色彩搭配

C: 26	C: 30	C: 19	C: 92
M: 18	M: 38	M: 85	M: 72
Y: 18	Y: 100	Y: 93	Y: 45
K: 0	K: 0	K: 0	K: 6

C: 80	C: 20	C: 57	C: 63
M: 63	M: 19	M: 44	M: 42
Y: 86	Y: 20	Y: 39	Y: 99
K: 38	K: 0	K: 0	K: 1

C: 62	C: 64	C: 43	C: 0
M: 42	M: 0	M: 38	M: 86
Y: 39	Y: 26	Y: 30	Y: 98
K: 0	K: 0	K: 0	K: 0

6.6 房地产类品牌形象设计

色彩调性： 新鲜、富饶、宽阔、优美、温馨、舒适、沉静。

常用主题色：

CMYK：61,36,30,0　　CMYK：75,40,0,0　　CMYK：100,88,54,23　　CMYK：71,15,52,0　　CMYK：89,51,77,13　　CMYK：40,50,96,0

常用色彩搭配

CMYK：100,88,54,23　　CMYK：71,15,52,0　　CMYK：40,50,96,0　　CMYK：75,40,0,0
CMYK：50,48,100,1　　CMYK：97,84,55,26　　CMYK：11,8,8,0　　CMYK：14,86,35,0

普鲁士蓝与土著黄相搭配，整体颜色较暗，给人高档、华丽之感。

绿松石绿搭配蓝黑色，纯度较低，应用在房地产品牌形象设计中可以给人亲切温馨的感受。

卡其黄搭配浅灰色，这种搭配虽不艳丽，但会给人沉稳、踏实的感受。

道奇蓝与橙黄搭配，颜色纯净，醒目而不张扬，能准确地向受众传达宣传主题。

配色速查

稳定	安全	清新	谨慎
CMYK：38,15,7,0 CMYK：75,60,17,0 CMYK：89,100,54,10 CMYK：91,71,40,3	CMYK：68,29,0,0 CMYK：72,12,71,0 CMYK：85,36,92,1 CMYK：89,69,28,0	CMYK：60,5,49,0 CMYK：82,31,88,0 CMYK：31,52,100,0 CMYK：36,24,19,0	CMYK：85,63,22,0 CMYK：100,93,49,14 CMYK：84,48,49,1 CMYK：36,24,19,0

这是一款公寓地产的网页设计。将建筑直接作为展示主图，直接表明了企业的经营性质，使受众一目了然。

色彩点评

- 网页以淡蓝色为主，在不同明纯度的变化中，凸显出企业十分注重建筑安全的经营理念。
- 绿色植物背景的运用，给人环保天然的视觉感受，从侧面表明公寓良好的绿化状态。

CMYK: 26,2,0,0
CMYK: 36,20,9,0
CMYK: 82,53,100,21

推荐色彩搭配

C: 9	C: 47	C: 24	C: 70
M: 7	M: 27	M: 26	M: 62
Y: 6	Y: 10	Y: 67	Y: 57
K: 0	K: 0	K: 0	K: 8

C: 65	C: 29	C: 40	C: 11
M: 10	M: 23	M: 40	M: 51
Y: 17	Y: 22	Y: 46	Y: 91
K: 0	K: 0	K: 0	K: 0

C: 46	C: 99	C: 98	C: 69
M: 62	M: 66	M: 82	M: 60
Y: 78	Y: 53	Y: 84	Y: 75
K: 3	K: 12	K: 73	K: 19

这是一款建筑装修公司品牌形象的安全帽设计。简单凝练的帽子外形轮廓，对建筑工人头部可以起到很好的保护作用。

将品牌标志以较大字号的文字进行呈现，极大程度地促进了品牌的宣传与推广。

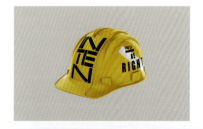

CMYK: 20,15,16,0
CMYK: 15,24,95,0
CMYK: 91,85,91,78

色彩点评

- 安全帽以明纯度适中的黄色为主，凸显出企业十分注重建筑安全问题。
- 适当黑色的点缀，让帽子具有的安全性进一步得到增强。

推荐色彩搭配

C: 77	C: 0	C: 42	C: 15
M: 71	M: 85	M: 33	M: 24
Y: 69	Y: 100	Y: 31	Y: 95
K: 36	K: 0	K: 0	K: 0

C: 62	C: 25	C: 21	C: 84
M: 76	M: 68	M: 42	M: 24
Y: 88	Y: 86	Y: 97	Y: 100
K: 41	K: 0	K: 0	K: 0

C: 50	C: 53	C: 9	C: 76
M: 35	M: 71	M: 42	M: 60
Y: 35	Y: 11	Y: 42	Y: 82
K: 0	K: 0	K: 0	K: 25

6.7 旅游类品牌形象设计

色彩调性： 舒心、阳光、活力、活跃、危险、安静。

常用主题色：

CMYK: 70,0,78,0　　CMYK: 70,13,10,0　　CMYK: 36,0,63,0　　CMYK: 0,3,8,0　　CMYK: 8,80,90,0　　CMYK: 61,78,0,0

常用色彩搭配

CMYK: 70,13,10,0　　CMYK: 36,0,63,0　　CMYK: 70,0,78,0　　CMYK: 0,3,8,0
CMYK: 6,5,6,0　　　CMYK: 7,47,72,0　　CMYK: 13,3,64,0　　CMYK: 8,25,70,0

天蓝色搭配浅灰色，犹如蓝天上飘浮着白云，使旅者心情愉悦。

嫩绿色加橘黄色，能带来好的心情，散发着活泼开朗、幸福喜悦的气息。

鲜绿色搭配香蕉黄，好似置身于夏日的森林中，能够使人全身心得到释放。

浅粉色搭配橙黄色，给人一种美丽而神圣的感觉，对女性具有很强的吸引力。

配色速查

活跃	轻松	纯净	舒畅
CMYK: 85,48,35,0 CMYK: 71,18,23,0 CMYK: 19,15,91,0 CMYK: 9,87,100,0	CMYK: 68,18,21,0 CMYK: 26,60,0,0 CMYK: 16,34,84,0 CMYK: 51,0,63,0	CMYK: 51,6,4,0 CMYK: 71,11,5,0 CMYK: 75,26,0,0 CMYK: 85,50,21,0	CMYK: 7,2,70,0 CMYK: 52,5,51,0 CMYK: 29,51,4,0 CMYK: 52,40,5,0

这是一款旅游App界面设计。将旅游景点作为界面展示主图，而且从起点到终点线路的添加，给受众直观的视觉印象。

CMYK: 69,55,41,0
CMYK: 100,84,53,20
CMYK: 0,74,47,0
CMYK: 62,0,93,0

色彩点评

- 界面以深青色为主，在不同明度的变化中给人很强的视觉立体感。
- 少量红色的点缀，为暗淡的界面增添了一抹亮丽色彩。

推荐色彩搭配

C: 58　C: 78　C: 70　C: 0
M: 46　M: 22　M: 33　M: 74
Y: 40　Y: 42　Y: 95　Y: 48
K: 0　K: 0　K: 0　K: 0

C: 18　C: 10　C: 35　C: 80
M: 30　M: 0　M: 29　M: 36
Y: 75　Y: 85　Y: 18　Y: 0
K: 0　K: 0　K: 0　K: 0

C: 97　C: 62　C: 73　C: 0
M: 65　M: 0　M: 9　M: 74
Y: 31　Y: 93　Y: 40　Y: 47
K: 0　K: 0　K: 0　K: 0

这是一款度假村夏季宣传广告设计。将度假海域与冰激凌相结合，以极具创意与趣味性的方式表明了广告的宣传内容。

CMYK: 86,39,27,0
CMYK: 44,69,100,5
CMYK: 55,0,16,0
CMYK: 2,86,100,0

以手写字体呈现的标志文字，凸显出休假带给人的欢快与放松，具有很强的视觉感染力。

色彩点评

- 广告以纯度和明度适中的蓝色为主，给人凉爽舒适之感。
- 少量红色和黄色的点缀，营造了炎炎夏日热情活泼的视觉氛围。

推荐色彩搭配

C: 62　C: 2　C: 100　C: 7
M: 0　M: 16　M: 91　M: 100
Y: 18　Y: 95　Y: 46　Y: 100
K: 0　K: 0　K: 3　K: 0

C: 11　C: 0　C: 82　C: 51
M: 31　M: 91　M: 26　M: 93
Y: 100　Y: 89　Y: 86　Y: 43
K: 0　K: 0　K: 0　K: 1

C: 67　C: 73　C: 0　C: 97
M: 3　M: 4　M: 49　M: 82
Y: 37　Y: 4　Y: 22　Y: 31
K: 0　K: 0　K: 0　K: 0

6.8 医药品类品牌形象设计

色彩调性： 希望、安全、健康、沉着、冰冷、消极。

常用主题色：

CMYK: 56,13,47,0　　CMYK: 85,40,58,1　　CMYK: 84,48,11,0　　CMYK: 0,3,8,0　　CMYK: 19,100,100,0　　CMYK: 14,23,36,0

常用色彩搭配

CMYK: 56,13,47,0　　　　CMYK: 85,40,58,1　　　　CMYK: 1,3,8,0　　　　　CMYK: 19,100,100,0
CMYK: 67,42,18,0　　　　CMYK: 67,14,0,0　　　　 CMYK: 19,3,70,0　　　　CMYK: 100,100,59,22

青瓷绿搭配橙黄，是一种鲜活而富有生机的配色方式，常给人带来希望。　　孔雀绿搭配水青色，二者明度较高，充分体现出既清凉又坚实的视觉效果。　　白色搭配碧绿，给人以空间感，可让人感受到理性、冷静的气氛。　　精湛的鲜红搭配沉稳的灰色，使整体画面在健康中充满了活泼而协调的视觉感。

配色速查

康复　　　　　　　　**静心**　　　　　　　　**理智**　　　　　　　　**舒心**

CMYK: 11,26,89,0　　　　CMYK: 82,100,16,0　　　CMYK: 75,59,0,0　　　　CMYK: 15,14,81,0
CMYK: 55,57,100,9　　　CMYK: 40,39,74,0　　　　CMYK: 89,75,16,0　　　 CMYK: 71,14,87,0
CMYK: 71,25,70,0　　　　CMYK: 36,51,2,0　　　　 CMYK: 76,24,43,0　　　 CMYK: 67,31,11,0
CMYK: 37,29,24,0　　　　CMYK: 46,33,0,0　　　　 CMYK: 86,49,57,3　　　 CMYK: 25,14,16,0

这是一款医药和健康品牌视觉形象的产品包装设计。采用分割型的构图方式，将简单的包装在受众面前进行直观呈现，十分醒目。

色彩点评

- 包装以纯度适中、明度偏高的青色为主，凸显出企业注重产品安全问题。
- 白色的运用让产品具有的健康氛围更加浓厚。

CMYK: 42,26,28,0
CMYK: 73,5,33,0
CMYK: 8,6,5,0

推荐色彩搭配

C: 63	C: 77	C: 72	C: 85
M: 65	M: 28	M: 0	M: 36
Y: 71	Y: 33	Y: 67	Y: 76
K: 18	K: 0	K: 0	K: 0

C: 5	C: 26	C: 76	C: 37
M: 58	M: 19	M: 20	M: 5
Y: 63	Y: 18	Y: 39	Y: 1
K: 0	K: 0	K: 0	K: 0

C: 55	C: 67	C: 73	C: 13
M: 50	M: 5	M: 15	M: 42
Y: 0	Y: 33	Y: 91	Y: 80
K: 0	K: 0	K: 0	K: 0

这是一款医疗品牌形象的宣传画册内页设计。将卡通医生形象作为展示主图在画册右页呈现，直接表明了画册的宣传内容。

以骨骼型呈现的文字，将信息清楚地传达。画册周围适当留白的运用，为受众营造了一个很好的阅读环境。

色彩点评

- 画册以纯度偏低的浅灰色为主，将版面内容进行清楚的凸显。
- 适当红色的运用，给受众醒目的视觉感受，具有很强的警示提醒效果。

CMYK: 42,27,0,0
CMYK: 0,80,78,0
CMYK: 83,29,35,0

推荐色彩搭配

C: 33	C: 34	C: 0	C: 77
M: 25	M: 22	M: 28	M: 28
Y: 24	Y: 1	Y: 17	Y: 24
K: 0	K: 0	K: 0	K: 0

C: 45	C: 78	C: 100	C: 53
M: 0	M: 24	M: 84	M: 39
Y: 12	Y: 24	Y: 18	Y: 38
K: 0	K: 0	K: 0	K: 0

C: 50	C: 71	C: 67	C: 28
M: 35	M: 58	M: 9	M: 10
Y: 35	Y: 9	Y: 100	Y: 52
K: 0	K: 0	K: 0	K: 0

6.9 餐饮类品牌形象设计

色彩调性：时尚、激情、热血、颓废、活跃、吵闹、沉静。

常用主题色：

| CMYK: 5,19,88,0 | CMYK: 9,75,98,0 | CMYK: 59,100,42,2 | CMYK: 28,100,100,0 | CMYK: 22,71,8,0 | CMYK: 61,78,0,0 |

常用色彩搭配

CMYK: 5,19,88,0
CMYK: 47,0,62,0

亮眼的铬黄搭配苹果绿，易使人放松身心，很好地刺激受众的味蕾。

CMYK: 59,100,42,2
CMYK: 56,60,0,0

三色堇紫与紫藤的同类色搭配方式，具有强烈的韵味和稳定感。

CMYK: 22,71,8,0
CMYK: 32,3,22,0

锦葵紫搭配淡蓝色，优雅高贵，运用在餐饮行业具有很强的渲染力。

CMYK: 28,100,100,0
CMYK: 9,26,77,0

威尼斯红搭配土黄色，可以给人们带来温馨的感受，运用在品牌形象中醒目而不失温和感。

配色速查

| 健康 | 纯净 | 稳重 | 食欲 |

CMYK: 78,13,100,0	CMYK: 16,0,14,0	CMYK: 87,55,91,24	CMYK: 72,18,71,0
CMYK: 6,9,78,0	CMYK: 0,45,29,0	CMYK: 81,69,16,0	CMYK: 67,6,35,0
CMYK: 17,21,21,0	CMYK: 8,70,54,0	CMYK: 69,39,100,1	CMYK: 19,32,88,0
CMYK: 89,52,99,20	CMYK: 28,6,70,0	CMYK: 35,44,100,0	CMYK: 12,22,88,0

这是一款餐厅品牌形象的宣传海报设计。将手写字体的标志文字在版面中间位置呈现，对品牌宣传具有积极的推动作用。

CMYK: 84,80,75,59
CMYK: 42,100,100,11
CMYK: 52,33,98,0
CMYK: 68,25,98,0

色彩点评

- 广告以黑色为主，凸显企业稳重成熟的经营理念。
- 适当红色、橙色的运用，为单调的背景增添了色彩。

推荐色彩搭配

C: 35　C: 87　C: 25　C: 37
M: 47　M: 83　M: 100　M: 29
Y: 55　Y: 83　Y: 79　Y: 29
K: 0　K: 71　K: 0　K: 0

C: 9　C: 69　C: 67　C: 20
M: 72　M: 13　M: 20　M: 5
Y: 100　Y: 31　Y: 100　Y: 89
K: 0　K: 0　K: 0　K: 0

C: 40　C: 3　C: 45　C: 0
M: 56　M: 22　M: 0　M: 65
Y: 1　Y: 69　Y: 20　Y: 90
K: 0　K: 0　K: 20　K: 0

这是一款海鲜餐厅企业形象的标志设计。将蔬菜与海鲜相结合作为标志图像，直接表明了餐厅的经营性质，具有很强的创意感与趣味性。

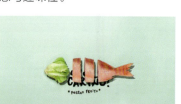

CMYK: 23,0,22,0
CMYK: 0,34,23,0
CMYK: 44,4,86,0

在图案下方呈现的文字，一方面促进了品牌的宣传；另一方面丰富了整体的细节效果。

色彩点评

- 标志以纯度和明度都较高的浅绿色为主，给人清新、健康的视觉印象。
- 将食物本色作为标志图案用色，直接凸显出食材的新鲜。

推荐色彩搭配

C: 10　C: 70　C: 29　C: 65
M: 82　M: 33　M: 0　M: 49
Y: 73　Y: 100　Y: 78　Y: 57
K: 0　K: 0　K: 0　K: 1

C: 44　C: 15　C: 11　C: 75
M: 0　M: 2　M: 29　M: 0
Y: 40　Y: 95　Y: 96　Y: 100
K: 0　K: 0　K: 0　K: 0

C: 0　C: 44　C: 60　C: 70
M: 65　M: 38　M: 0　M: 33
Y: 90　Y: 35　Y: 91　Y: 14
K: 0　K: 0　K: 0　K: 0

6.10 汽车类品牌形象设计

色彩调性： 舒适、辉煌、活力、安全、沉稳、华丽。
常用主题色：

CMYK: 67,59,56,6　　CMYK: 93,88,89,80　　CMYK: 88,100,31,0　　CMYK: 62,7,15,0　　CMYK: 28,100,100,0　　CMYK: 96,87,6,0

常用色彩搭配

CMYK: 67,59,56,6　　CMYK: 93,88,89,80　　CMYK: 96,87,6,0　　CMYK: 88,100,31,0
CMYK: 66,0,20,0　　CMYK: 17,32,84,0　　CMYK: 35,0,24,0　　CMYK: 42,34,31,0

50%灰搭配天青色，稳重、不张扬，能适当缓解消费者的视觉疲劳。　　黑色与浅橘黄搭配，神秘又暗藏力量，是车体广告中比较常用的一种搭配方式。　　蔚蓝色搭配明度稍低些的青色，整体色调偏冷，给人一种庄重、冷酷之感。　　靛青色搭配铁灰色，具有稳重、深远的特性，但这种颜色易被滥用，产生俗气感。

配色速查

| 专业 | 睿智 | 高端 | 活力 |

CMYK: 100,99,43,2　　CMYK: 43,100,73,7　　CMYK: 94,87,47,14　　CMYK: 87,82,0,0
CMYK: 82,40,54,0　　CMYK: 54,46,46,0　　CMYK: 72,59,77,20　　CMYK: 16,40,91,0
CMYK: 65,23,39,0　　CMYK: 99,97,11,0　　CMYK: 65,42,59,0　　CMYK: 92,69,40,2
CMYK: 32,25,24,0　　CMYK: 81,67,4,0　　CMYK: 41,32,32,0　　CMYK: 75,18,39,0

这是一款汽车网页设计。将汽车作为网页展示主图,直接表明了网页的宣传内容,给受众直观醒目的视觉印象。

色彩点评

- 汽车以红色为主,较深的纯度尽显产品的高端及精致。同时,在光照的作用下,让这种氛围更加浓厚。
- 少量灰色的运用,很好地提高了网页的亮度。

CMYK: 44,100,100,16
CMYK: 93,88,89,80
CMYK: 40,29,18,0

推荐色彩搭配

C: 22	C: 15	C: 82	C: 53
M: 15	M: 31	M: 70	M: 0
Y: 13	Y: 100	Y: 0	Y: 44
K: 0	K: 0	K: 0	K: 0

C: 45	C: 38	C: 37	C: 80
M: 100	M: 95	M: 27	M: 74
Y: 100	Y: 81	Y: 9	Y: 69
K: 20	K: 4	K: 0	K: 41

C: 16	C: 62	C: 82	C: 84
M: 21	M: 77	M: 76	M: 45
Y: 98	Y: 0	Y: 55	Y: 100
K: 0	K: 0	K: 20	K: 8

这是一款商务车的宣传广告设计。将汽车与工具相结合作为展示主图,以极具创意的方式表明了一个好工具对汽车的重要性。

在广告上下两端呈现的文字,将信息直接传达,同时让整体的细节效果更加丰富。

CMYK: 69,20,30,0
CMYK: 42,25,25,0
CMYK: 87,73,69,42

色彩点评

- 以渐变青色作为主色调,在不同明纯度的变化中给人专业稳重之感。
- 工具手柄部位深青色的点缀,瞬间增强了广告画面的稳定性。

推荐色彩搭配

C: 100	C: 77	C: 14	C: 76
M: 78	M: 29	M: 7	M: 3
Y: 70	Y: 25	Y: 7	Y: 42
K: 51	K: 0	K: 0	K: 0

C: 20	C: 23	C: 49	C: 86
M: 40	M: 86	M: 9	M: 38
Y: 100	Y: 71	Y: 100	Y: 56
K: 0	K: 0	K: 10	K: 0

C: 53	C: 42	C: 38	C: 9
M: 0	M: 65	M: 30	M: 8
Y: 44	Y: 0	Y: 22	Y: 71
K: 0	K: 0	K: 0	K: 0

6.11 奢侈品类品牌形象设计

色彩调性：灿烂、华贵、闪亮、堂皇、盛大、高档。

常用主题色：

| CMYK: 19,100,69,0 | CMYK: 36,33,89,0 | CMYK: 19,100,100,0 | CMYK: 81,79,0,0 | CMYK: 92,75,0,0 | CMYK: 7,68,97,0 |

常用色彩搭配

CMYK: 5,9,88,0
CMYK: 64,60,100,21

金色搭配卡其黄，同类色的搭配，给人华丽、前卫的视觉效果，充满奢华气息。

CMYK: 36,33,89,0
CMYK: 98,100,55,5

土著黄搭配深蓝，清冽而不张扬，气场十足，具有超强的震慑力。

CMYK: 81,79,0,0
CMYK: 34,85,0,0

紫色搭配洋红，饱和度偏高，在增强视觉冲击力的同时更添柔情气息。

CMYK: 7,68,97,0
CMYK: 50,81,0,0

橘红色搭配紫藤，配色效果高贵奢华，给人饱满、有活力的视觉印象。

配色速查

| 堂皇 | 尊贵 | 复古 | 时尚 |

CMYK: 100,92,24,0
CMYK: 65,88,0,0
CMYK: 46,100,47,1
CMYK: 21,46,0,0

CMYK: 91,80,56,26
CMYK: 80,49,0,0
CMYK: 99,100,53,14
CMYK: 20,8,5,0

CMYK: 8,6,6,0
CMYK: 23,17,17,0
CMYK: 33,46,62,0
CMYK: 48,61,79,4

CMYK: 73,93,27,0
CMYK: 48,71,11,0
CMYK: 33,0,3,0
CMYK: 74,15,40,0

这是一款伯爵钟表与珠宝平面广告设计。将闪闪发光的产品在版面右侧呈现,将受众注意力全部集中于此,具有很强的宣传效果。

色彩点评
- 画面以高纯度、低明度的水墨蓝为主,尽显品牌的高贵与精致。
- 产品本身珠宝色的运用,提高了整体的亮度。

CMYK: 98,84,56,27
CMYK: 87,55,1,0
CMYK: 18,7,0,0

推荐色彩搭配

C: 100	C: 80	C: 51	C: 71
M: 98	M: 46	M: 35	M: 47
Y: 53	Y: 0	Y: 16	Y: 16
K: 4	K: 0	K: 0	K: 0

C: 24	C: 63	C: 43	C: 56
M: 18	M: 55	M: 50	M: 71
Y: 17	Y: 51	Y: 70	Y: 100
K: 0	K: 1	K: 0	K: 24

C: 13	C: 83	C: 73	C: 26
M: 42	M: 58	M: 59	M: 23
Y: 100	Y: 100	Y: 35	Y: 25
K: 0	K: 34	K: 0	K: 0

这是一款珠宝连锁店品牌形象的宣传广告设计。采用倾斜型的构图方式,将产品在版面中间位置呈现,十分醒目。

以对角线呈现的文字,将信息直观地传达。同时,适当留白的运用,可以让版面具有通透顺畅之感。

CMYK: 7,5,5,0
CMYK: 68,89,0,0
CMYK: 50,7,11,0

色彩点评
- 广告以白色为主,将版面内容进行清楚的凸显。
- 紫色、淡蓝色的运用,为单调的版面增添了色彩,同时也让珠宝质感得到增强。

推荐色彩搭配

C: 35	C: 74	C: 98	C: 67
M: 37	M: 98	M: 69	M: 30
Y: 36	Y: 28	Y: 2	Y: 0
K: 0	K: 0	K: 0	K: 0

C: 45	C: 73	C: 14	C: 7
M: 64	M: 73	M: 28	M: 4
Y: 98	Y: 94	Y: 86	Y: 34
K: 5	K: 55	K: 0	K: 0

C: 75	C: 21	C: 38	C: 87
M: 69	M: 50	M: 31	M: 62
Y: 66	Y: 74	Y: 29	Y: 17
K: 27	K: 0	K: 0	K: 0

6.12 教育类品牌形象设计

色彩调性： 安静、科技、理智、严厉、沉稳、严肃。
常用主题色：

CMYK: 80,50,0,0　　CMYK: 32,6,7,0　　CMYK: 62,6,66,0　　CMYK: 71,15,52,0　　CMYK: 14,41,60,0　　CMYK: 12,9,9,0

常用色彩搭配

CMYK: 80,50,0,0　　　　CMYK: 71,15,52,0　　　　CMYK: 14,41,60,0　　　　CMYK: 62,6,66,0
CMYK: 14,6,65,0　　　　CMYK: 51,42,40,0　　　　CMYK: 62,0,28,0　　　　CMYK: 77,59,0,0

天蓝色搭配月光黄，犹如月光皎洁的夜晚般，给人清凉、沉静的视觉感受。　　绿松石绿与深灰色进行搭配，以偏低的色彩饱和度很好地缓解了视觉疲劳。　　沙棕色搭配蓝青色，仿佛一股洋溢着青春的活力味道迎面扑来。　　钴绿搭配湖蓝色，透露出冷静、从容之感，能使人集中精力专心做事。

配色速查

积极　　　　　　**专业**　　　　　　**活泼**　　　　　　**成熟**

CMYK: 4,39,54,0　　　CMYK: 85,81,80,67　　CMYK: 11,31,90,0　　CMYK: 100,92,4,0
CMYK: 76,67,0,0　　　CMYK: 43,36,32,0　　　CMYK: 10,35,36,0　　CMYK: 36,28,27,0
CMYK: 7,80,44,0　　　CMYK: 15,47,89,0　　　CMYK: 67,47,0,0　　　CMYK: 85,70,11,0
CMYK: 0,50,80,0　　　CMYK: 10,8,9,0　　　　CMYK: 73,0,74,0　　　CMYK: 52,36,0,0

这是一款太阳之城儿童教育中心品牌形象的工作证设计。采用分割型的构图方式，将简笔画图案在底部呈现，给人活泼童趣的视觉感受。

色彩点评

- 工作证以橙色为主，凸显出教育中心真诚用心的服务态度，瞬间拉近了与受众的距离。
- 绿色、红色、蓝色等色彩的点缀，在对比中呈现儿童欢快、愉悦的学习状态。

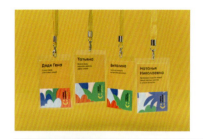

CMYK: 15,35,100,0
CMYK: 71,0,74,0
CMYK: 82,56,0,0
CMYK: 0,78,71,0

推荐色彩搭配

C: 61　C: 91　C: 0　C: 19
M: 0　M: 69　M: 12　M: 19
Y: 21　Y: 0　Y: 93　Y: 18
K: 0　K: 0　K: 0　K: 0

C: 84　C: 15　C: 16　C: 0
M: 68　M: 35　M: 12　M: 71
Y: 0　Y: 100　Y: 11　Y: 62
K: 0　K: 0　K: 0　K: 0

C: 11　C: 34　C: 69　C: 18
M: 58　M: 48　M: 42　M: 24
Y: 47　Y: 38　Y: 100　Y: 91
K: 0　K: 0　K: 2　K: 0

这是一款App引导页的UI设计。将正在读书学习的卡通插画人物作为界面展示主图，直接表明了App的目标客户群。

在插画人物下方呈现的文字，将信息直接传达。同时，深色圆角矩形的添加，将文字着重凸显，具有很好的引导效果。

色彩点评

- 界面以白色为主，将版面内容清楚地凸显，同时营造了浓浓的学习氛围。
- 红色、橙色、蓝色等色彩的运用，在对比之中给人温暖舒适的视觉感受。

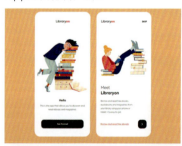

CMYK: 0,38,55,0
CMYK: 100,100,58,27
CMYK: 0,84,45,0
CMYK: 0,49,84,0

推荐色彩搭配

C: 0　C: 55　C: 0　C: 0
M: 11　M: 22　M: 80　M: 29
Y: 23　Y: 27　Y: 43　Y: 80
K: 0　K: 0　K: 0　K: 0

C: 20　C: 8　C: 16　C: 48
M: 16　M: 32　M: 67　M: 93
Y: 24　Y: 73　Y: 60　Y: 0
K: 0　K: 0　K: 0　K: 0

C: 49　C: 53　C: 23　C: 74
M: 0　M: 35　M: 0　M: 66
Y: 36　Y: 38　Y: 16　Y: 64
K: 0　K: 0　K: 0　K: 21

6.13 箱包类品牌形象设计

色彩调性： 芬芳、安全、雅致、柔和、高贵、简朴。
常用主题色：

CMYK: 28,100,54,0　　CMYK: 17,77,43,0　　CMYK: 22,71,8,0　　CMYK: 5,42,92,0　　CMYK: 40,50,96,0　　CMYK: 99,84,10,0

常用色彩搭配

CMYK: 17,77,43,0　　　　CMYK: 40,50,96,0　　　　CMYK: 99,84,10,0　　　　CMYK: 5,42,92,0
CMYK: 51,100,100,34　　CMYK: 100,100,52,2　　CMYK: 31,24,23,0　　　CMYK: 8,15,30,0

山茶红与深红色的同类色的搭配，很好地展现了女性独特的魅力。

卡其黄搭配深蓝色，具有富丽堂皇之感，给人以高贵、华丽的印象。

宝石蓝与浅灰色相搭配，成熟而稳重，类型偏向于商业化。

橙黄加蜂蜜色，整体感觉阳光、温热，能够给人留下好的印象并带来良好心情。

配色速查

个性	素雅	张扬	甜美

CMYK: 7,16,88,0　　　　CMYK: 34,28,33,0　　　CMYK: 8,72,73,0　　　CMYK: 12,35,0,0
CMYK: 43,81,0,0　　　　CMYK: 59,44,41,0　　　CMYK: 62,0,80,0　　　CMYK: 37,27,0,0
CMYK: 76,21,29,0　　　　CMYK: 3,14,13,0　　　　CMYK: 56,6,37,0　　　CMYK: 9,7,51,0
CMYK: 55,100,21,0　　　CMYK: 11,34,30,0　　　CMYK: 75,36,28,0　　　CMYK: 27,0,59,0

这是一款儿童音乐教育的品牌形象的手提箱设计。将简单线条构成的乐器作为装饰图案，以直观醒目的方式表明了教育机构的性质。

色彩点评

- 手提箱以白色为主，将主体对象进行清楚地凸显，十分醒目。
- 红色、蓝色、青色等色彩的运用，在鲜明的对比中丰富了手提箱的色彩感。

CMYK: 0,11,93,0
CMYK: 76,16,26,0
CMYK: 25,54,89,0
CMYK: 86,86,25,0

推荐色彩搭配

C: 45	C: 96	C: 11	C: 65
M: 95	M: 65	M: 62	M: 15
Y: 0	Y: 13	Y: 100	Y: 100
K: 0	K: 0	K: 0	K: 0

C: 13	C: 64	C: 7	C: 0
M: 9	M: 0	M: 6	M: 45
Y: 12	Y: 28	Y: 89	Y: 60
K: 0	K: 0	K: 0	K: 0

C: 36	C: 42	C: 2	C: 46
M: 54	M: 33	M: 33	M: 1
Y: 22	Y: 33	Y: 90	Y: 20
K: 0	K: 0	K: 0	K: 0

这是一款旅行箱的平面广告设计。将由云朵构成的拉杆箱作为展示主图，既表明了广告的宣传内容，同时也凸显出拉杆箱轻巧灵便的特性。

版面中适当留白的运用，为受众营造了一个广阔的想象空间。同时在天空的配合下，让受众视觉效果得到进一步延伸。

CMYK: 79,38,30,0
CMYK: 35,6,13,0
CMYK: 4,26,79,0

色彩点评

- 画面整体以天蓝色为主，在白云的衬托下给人轻盈的视觉感受。
- 右下角黄色手提箱的呈现，一方面丰富了版面的视觉效果；另一方面促进了产品的宣传。

推荐色彩搭配

C: 75	C: 10	C: 7	C: 35
M: 30	M: 100	M: 18	M: 10
Y: 24	Y: 68	Y: 86	Y: 15
K: 0	K: 0	K: 0	K: 0

C: 2	C: 13	C: 29	C: 63
M: 14	M: 37	M: 20	M: 28
Y: 13	Y: 34	Y: 18	Y: 31
K: 0	K: 0	K: 0	K: 0

C: 0	C: 43	C: 82	C: 37
M: 72	M: 100	M: 83	M: 27
Y: 48	Y: 100	Y: 95	Y: 27
K: 0	K: 12	K: 73	K: 0

6.14 烟酒类品牌形象设计

色彩调性： 悲伤、颓废、寂寞、欢庆、深沉、绅士。

常用主题色：

CMYK：79,74,71,45　CMYK：49,79,100,18　CMYK：26,69,93,0　CMYK：37,53,71,0　CMYK：56,98,75,37　CMYK：100,100,54,6

常用色彩搭配

CMYK：49,79,100,18　　CMYK：79,74,71,45　　CMYK：26,69,93,0　　CMYK：37,53,71,0
CMYK：28,22,21,0　　　CMYK：30,22,92,0　　　CMYK：16,3,37,0　　　CMYK：64,79,100,52

重褐色搭配灰色，尽显男性独特的魅力，给人一种绅士而不失风度的视觉感受。　　深灰搭配土著黄，以较低的纯度给人亲切和蔼的视觉体验，可以很好地拉近与受众的距离。　　琥珀色与烟黄色进行搭配，给人一种温厚而充满回忆的感觉。　　驼色搭配深褐色，这种色彩搭配方式十分平易近人，富有历史感和故事性。

配色速查

欢愉　　　　　　　理性　　　　　　　清新　　　　　　　优雅

CMYK：36,4,13,0　　　CMYK：65,77,0,0　　　CMYK：3,4,29,0　　　CMYK：18,55,10,0
CMYK：61,25,33,0　　　CMYK：84,93,17,0　　　CMYK：7,18,88,0　　　CMYK：10,29,12,0
CMYK：6,82,45,0　　　CMYK：30,7,4,0　　　CMYK：54,73,98,23　　CMYK：100,100,61,21
CMYK：93,94,59,42　　CMYK：93,86,14,0　　　CMYK：48,4,82,0　　　CMYK：41,35,13,0

这是一款龙舌兰酒品牌与包装设计。整个包装由简单的图形与线条构成，在简约之中凸显产品的时尚格调。

色彩点评
- 纯度偏高的青色与蓝色的运用，凸显出产品独特的醇厚口感。
- 水果的摆放，丰富了整体的色彩感与细节效果。

CMYK: 58,31,47,0
CMYK: 79,61,35,0
CMYK: 24,59,51,0

推荐色彩搭配

C: 21	C: 13	C: 60	C: 60	C: 86	C: 62	C: 51	C: 35	C: 56	C: 38	C: 67	C: 38
M: 34	M: 11	M: 71	M: 33	M: 73	M: 51	M: 94	M: 47	M: 57	M: 29	M: 43	M: 23
Y: 75	Y: 4	Y: 82	Y: 49	Y: 43	Y: 45	Y: 100	Y: 46	Y: 57	Y: 25	Y: 47	Y: 56
K: 0	K: 0	K: 26	K: 0	K: 5	K: 0	K: 32	K: 0	K: 0	K: 0	K: 0	K: 0

这是一款微型酿酒厂品牌形象标志设计。采用一个圆环作为标志呈现的限制范围，具有很强的视觉聚拢感。

主次分明的文字将信息直接传达，而且适当白色的点缀，提高了整体的亮度。

CMYK: 97,90,82,75
CMYK: 45,71,100,8
CMYK: 31,1,13,0

色彩点评
- 深色背景让人产生一种压抑感，为受众营造严肃认真的氛围，同时也凸显出品牌年代的久远。
- 深棕色的运用，打破了整体的沉闷感，让版面活跃了一些。

推荐色彩搭配

C: 25	C: 93	C: 72	C: 27	C: 39	C: 40	C: 76	C: 70	C: 31	C: 71	C: 45	C: 61
M: 19	M: 88	M: 64	M: 51	M: 34	M: 51	M: 31	M: 62	M: 39	M: 54	M: 71	M: 64
Y: 18	Y: 89	Y: 58	Y: 80	Y: 41	Y: 100	Y: 45	Y: 60	Y: 56	Y: 99	Y: 100	Y: 38
K: 0	K: 80	K: 11	K: 0	K: 0	K: 0	K: 21	K: 12	K: 0	K: 16	K: 8	K: 0

6.15 珠宝首饰类品牌形象设计

色彩调性： 璀璨、高雅、纯净、光芒、深邃、稳定、华贵。

常用主题色：

CMYK: 88,100,31,0　　CMYK: 2,11,35,0　　CMYK: 75,8,75,0　　CMYK: 5,19,88,0　　CMYK: 56,98,75,37　　CMYK: 36,33,89,0

常用色彩搭配

CMYK: 88,100,31,0
CMYK: 11,50,86,0

CMYK: 2,11,35,0
CMYK: 19,25,91,0

CMYK: 56,98,75,37
CMYK: 5,84,24,0

CMYK: 5,19,88,0
CMYK: 46,74,100,10

靛青色搭配橙色，光彩亮丽，给人高贵、稳定的感受，深受女性喜爱。

勃艮第酒红搭配粉色，视觉感受浓郁而艳丽，但在配色上要注意颜色比例。

勃艮第酒红加粉色，视觉感受浓郁而艳丽，但在配色上要注意颜色比例。

金色与褐色进行搭配，是一种光芒璀璨的金属色，营造了富有魅力的氛围。

配色速查

精致	高贵	稳定	纯真

CMYK: 80,57,60,10
CMYK: 31,0,27,0
CMYK: 84,79,78,63
CMYK: 82,43,100,5

CMYK: 2,11,35,0
CMYK: 5,31,15,0
CMYK: 45,63,29,0
CMYK: 53,100,38,0

CMYK: 75,8,75,0
CMYK: 18,22,83,0
CMYK: 56,32,20,0
CMYK: 55,84,75,26

CMYK: 7,26,11,0
CMYK: 14,11,11,0
CMYK: 44,1,41,0
CMYK: 11,14,67,0

这是一款珠宝品牌的包装设计。以棱角分明的木质作为包装原材料，这样对珠宝可以起到很好的保护作用。

色彩点评

- 以高纯度、低明度的墨绿色作为主色调，尽显珠宝的华贵与精致。
- 浅色的标志文字，将信息直接传达，同时对品牌宣传与推广具有积极的推动作用。

CMYK: 89,54,78,19
CMYK: 100,62,98,46
CMYK: 31,27,22,0

推荐色彩搭配

C: 82	C: 41	C: 62	C: 89
M: 77	M: 39	M: 52	M: 54
Y: 76	Y: 75	Y: 53	Y: 78
K: 56	K: 0	K: 0	K: 19

C: 47	C: 86	C: 100	C: 78
M: 100	M: 100	M: 99	M: 53
Y: 100	Y: 76	Y: 49	Y: 60
K: 78	K: 5	K: 2	K: 9

C: 85	C: 25	C: 70	C: 95
M: 84	M: 17	M: 92	M: 53
Y: 82	Y: 18	Y: 0	Y: 70
K: 71	K: 0	K: 0	K: 14

这是一款时尚珠宝品牌形象的名片以及产品展示设计。将标志文字直接在名片等宣传载体中呈现，对品牌宣传具有很好的推动作用。

整个设计除了文字没有其他多余的装饰元素，这样既可以让产品进行直接呈现，同时又给人简约雅致的视觉体验。

CMYK: 2,26,18,0
CMYK: 7,8,7,0
CMYK: 36,39,40,0

色彩点评

- 明度偏低的淡粉色的运用，既中和了亮丽色彩的浮夸，同时也凸显出产品的精致与时尚。
- 适当深色的运用，很好地稳定了整体的视觉效果。

推荐色彩搭配

C: 4	C: 18	C: 38	C: 58
M: 6	M: 15	M: 55	M: 24
Y: 4	Y: 18	Y: 55	Y: 16
K: 0	K: 0	K: 0	K: 0

C: 13	C: 31	C: 2	C: 9
M: 17	M: 26	M: 2	M: 11
Y: 49	Y: 27	Y: 25	Y: 1
K: 0	K: 0	K: 0	K: 0

C: 0	C: 4	C: 23	C: 11
M: 25	M: 14	M: 4	M: 25
Y: 7	Y: 29	Y: 9	Y: 13
K: 0	K: 0	K: 0	K: 0

第7章

品牌形象设计的经典技巧

在进行品牌形象设计时，除了遵循色彩的基本搭配常识以外，还应该注意很多技巧。如关于版式设计、字体、图形图案、创意表达等，只有全局考虑才能将设计表达得更清晰。在本章中将为大家讲解一些常用的品牌形象设计妙招。

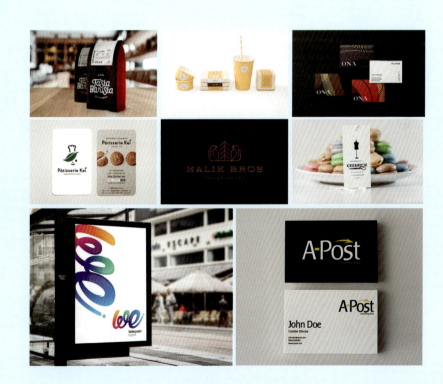

7.1 在排版中运用大字号字体

随着社会发展步伐的加快，人们的生活节奏也越来越快，因此对信息的接受与阅读多以碎片化的形式呈现。在品牌形象排版设计中采用大字号的字体，以十分醒目的方式将信息直接传达，同时也非常有利于品牌的宣传推广。

这是一款面包店品牌形象的名片设计。将大号字体的标志文字在名片顶部呈现，给受众直观的视觉印象。而产品实拍图像的添加，直接表明了店铺的经营性质，同时可以刺激受众味蕾，激发其进行购买的欲望。

推荐配色方案

CMYK: 57,71,100,27　　CMYK: 55,38,35,0
CMYK: 93,80,91,75　　CMYK: 24,35,49,0

CMYK: 80,73,37,1　　CMYK: 32,27,27,0
CMYK: 69,84,100,62　　CMYK: 50,35,35,0

CMYK: 85,81,84,68　　CMYK: 51,58,76,4
CMYK: 23,36,51,0

这是一款涂料品牌的品牌形象的包装设计。将标志文字以大号字体在包装顶部呈现，十分醒目。周围适当留白的运用，为受众提供了一个很好的阅读环境。整体以纯度较低的暖色为主，少量绿色的点缀，凸显品牌注重安全与环保的经营理念。

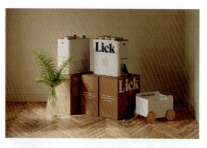

推荐配色方案

CMYK: 31,39,50,0　　CMYK: 45,51,36,0
CMYK: 56,40,100,0　　CMYK: 56,84,100,34

CMYK: 56,67,78,16　　CMYK: 46,99,100,19
CMYK: 38,33,43,0　　CMYK: 27,44,100,0

CMYK: 55,63,75,10　　CMYK: 30,56,65,0
CMYK: 23,25,25,0　　CMYK: 47,29,80,0

7.2 运用绚丽的渐变色和撞色增强视觉冲击力

相对于纯色来说，在品牌形象设计中运用绚丽的渐变色具有很强的视觉吸引力，而且在不同颜色的渐变过渡中，让画面具有统一协调的节奏感。特别是撞色的运用，在颜色对比中给受众带来直接的视觉冲击。

这是一款移动网络品牌形象的网页展示设计。采用分割型的构图方式，将整个背景划分为不同区域。网页以青色为主，在渐变过渡中凸显企业具有的科技特征。而且红色、紫色等颜色的运用，在鲜明的对比中给人满满的活力与动感。

推荐配色方案

CMYK：87,44,9,0　CMYK：0,63,53,0
CMYK：72,97,0,0　CMYK：27,44,100,0

CMYK：76,7,26,0　CMYK：64,0,37,0
CMYK：0,96,27,0　CMYK：84,100,28,0

CMYK：57,7,54,0　CMYK：3,22,69,0
CMYK：86,42,9,0　CMYK：82,100,22,0

这是一款化学学习中心的品牌视觉设计。版面以蓝色到黄色的渐变为主，在鲜明的混合渐变中凸显出学习中心的活力和温暖。适当白色的运用，很好地中和了颜色对比带来的跳跃与刺激。

推荐配色方案

CMYK：66,10,0,0　CMYK：25,10,91,0
CMYK：87,55,11,0　CMYK：92,73,0,0

CMYK：0,26,95,0　CMYK：68,14,64,0
CMYK：96,80,0,0　CMYK：50,63,0,0

CMYK：35,27,26,0　CMYK：100,20,11,0
CMYK：45,0,20,20　CMYK：0,18,93,0

7.3　将标志三维立体化

随着受众审美视角的不断变化，扁平化的品牌形象已经使其产生了一定的视觉疲劳。因此在进行设计时，可以将品牌标志三维立体化。这样不仅可以吸引受众注意力，同时也可以传达出更多信息。

这是一款牛排餐厅视觉形象的标志设计。将分割的牛作为标志图案，直接表明了餐厅的经营性质。标志以明度和纯度适中的红色为主，黑色的运用，直接凸显标志的立体感，具有很强的创意感与趣味性。

CMYK：93,88,89,80
CMYK：24,100,100,0　　CMYK：0,100,100,0

推荐配色方案

CMYK：44,99,90,11　　CMYK：25,68,86,0
CMYK：93,88,89,80　　CMYK：50,35,35,0

CMYK：79,33,88,0　　CMYK：71,58,9,0
CMYK：56,42,31,0　　CMYK：38,100,76,3

这是一款家具设计公司的品牌形象的标志设计。将简单线条构成的立体椅子作为展示图案，给受众直观的视觉印象。标志以纯度稍低的灰色为主，一方面将白色标志很好地凸显出来；另一方面表明了企业的成熟与稳重。

CMYK：60,52,55,2　　CMYK：3,3,4,0

推荐配色方案

CMYK：36,40,40,0　　CMYK：53,39,34,0
CMYK：13,25,91,0　　CMYK：41,38,0,0

CMYK：28,37,87,0　　CMYK：57,7,54,0
CMYK：50,35,35,0　　CMYK：0,85,87,0

7.4 运用色彩影响受众的思维活动与心理感受

色彩对受众思维活动以及心理感受的影响是巨大的。比如说，绿色给人新鲜、健康、生机的感受；红色给人热情、开朗、时尚的视觉体验。不同的色彩具有不同的情感，在进行设计时要根据企业品牌形象的内涵进行选择。

这是一款啤酒品牌视觉的包装设计。整个包装图案以不同造型的人物插画为主，直接凸显出产品带给人的放松与欢快。特别是红色、黄色、蓝色等色彩的运用，在鲜明的颜色对比中，尽显释放压力后的愉悦心情，极具视觉感染力。

推荐配色方案

CMYK：80,23,38,0　　CMYK：64,64,100,29
CMYK：33,100,100,2　CMYK：0,70,95,0

CMYK：0,16,84,0　　　CMYK：20,100,100,0
CMYK：87,44,13,0　　CMYK：40,18,100,0

CMYK：13,40,100,0　　CMYK：81,28,9,0
CMYK：0,98,21,0　　　CMYK：100,73,43,3

这是一款抹茶口味饮品品牌形象的包装设计。采用分割型的构图方式，将文字和图案进行分割呈现，给受众清晰直观的视觉印象。包装以绿色为主，凸显产品的天然与健康。少量淡粉色的点缀，为其增添了一丝柔和。

推荐配色方案

CMYK：13,9,9,0　　　CMYK：44,42,62,0
CMYK：20,40,41,0　　CMYK：73,56,85,17

CMYK：4,23,18,0　　　CMYK：62,0,71,0
CMYK：71,57,76,16

CMYK：90,71,100,64　CMYK：52,27,89,0
CMYK：60,48,47,0　　CMYK：36,24,40,0

7.5 巧用单色化繁为简

现代品牌形象设计多追求化繁为简，用尽可能少的元素去设计画面，给人简洁干净的感受。这样不仅不会因为元素过多使受众产生视觉疲劳，反而可以让其直接获取主要信息，缩短思考与选择的时间。

这是一款冰激凌品牌视觉的包装设计。整个包装以纯度偏低、明度较高的淡蓝色为主，以冷色调为受众带去了清新与凉爽，降低了夏季的炎热感。而且白色的运用，让这种氛围更加浓厚。

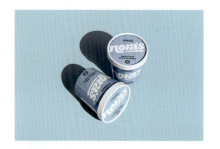

CMYK：32,4,8,0　　CMYK：51,24,12,0
CMYK：76,56,41,0

推荐配色方案

CMYK：65,0,0,0　　　　CMYK：87,61,20,0
CMYK：65,29,40,0　　 CMYK：87,61,20,0

CMYK：67,56,100,18　CMYK：48,36,69,0
CMYK：49,35,100,0　　CMYK：26,11,92,0

这是一款餐厅品牌视觉的菜单设计。菜单封面以纯度偏低的深蓝色为主，单一冷色调的运用，尽显餐厅优雅精致的格调。标志中少量金色的点缀，打破了纯色背景的单调，增强了整体的色彩节奏感。

CMYK：100,94,60,24　CMYK：42,65,100,3
CMYK：7,7,4,0

推荐配色方案

CMYK：24,44,94,0　　CMYK：20,73,95,0
CMYK：0,53,59,0　　 CMYK：0,52,85,0

CMYK：100,56,1,0　　CMYK：100,20,11,0
CMYK：69,60,75,19　CMYK：50,35,35,0

7.6 巧用扁平化线条元素

简单的线条元素,一方面可以作为装饰丰富画面的细节效果;另一方面则可以勾勒出物体的外形轮廓。看似简单的扁平化线条,在品牌设计时如果运用得当,会获得意想不到的视觉效果。

这是一款美发沙龙品牌形象的标志设计。将由扁平化线条勾勒出的女性人物头像作为标志图案,以简单的方式将信息直接传达,具有很强的创意感与趣味性。图案以纯度适中的棕色为主,在黑色背景的衬托下十分醒目。

推荐配色方案

CMYK:38,56,60,0 CMYK:71,58,9,0
CMYK:25,38,86,0 CMYK:27,33,64,0

CMYK:93,88,89,80 CMYK:22,37,79,0
CMYK:0,0,0,0

CMYK:22,37,79,0 CMYK:78,74,71,44
CMYK:77,40,77,1 CMYK:60,78,14,0

这是一款书店咖啡馆的饮料杯包装设计。将由简单线条构成的抽象书架作为展示主图,直接表明了企业的经营性质。包装以纯度偏低的青色和蓝色为主,刚好与书籍厚重、渊博的特性相吻合。少量红色的点缀,营造了古朴素雅的文化氛围。

推荐配色方案

CMYK:0,56,44,0 CMYK:62,53,51,0
CMYK:25,12,17,0 CMYK:38,28,20,0

CMYK:59,33,44,0 CMYK:22,17,16,0 CMYK:87,78,49,13 CMYK:91,87,90,79
CMYK:80,66,36,0 CMYK:31,61,44,0 CMYK:24,61,66,0 CMYK:88,51,100,17

7.7 使用简易插画丰富品牌内涵

在品牌形象设计中，可以将具体的实物抽象化，以简笔插画的形式进行呈现。这样不仅提高了整体的创意感与趣味性，同时又能够吸引更多受众的注意力，促进品牌的宣传与推广。

这是一款餐厅品牌视觉的餐车广告设计。将以网格形式呈现的简笔插画作为展示主图，具有很强的趣味性。餐车以纯度偏低的橙色为主，暖色调的运用很好地刺激了受众味蕾。适当绿色的运用，可以给人鲜活健康的视觉感受。

推荐配色方案

CMYK: 2,11,56,0 CMYK: 44,65,0,0
CMYK: 56,0,45,0 CMYK: 0,58,4,0

CMYK: 9,27,76,0 CMYK: 27,20,17,0
CMYK: 0,53,11,0 CMYK: 49,0,93,0

CMYK: 22,38,100,0 CMYK: 61,27,100,0
CMYK: 24,86,75,0 CMYK: 82,80,96,71

这是一款咖啡品牌的包装设计。采用分割型的构图方式，将简笔插画图案作为展示主图在包装底部呈现，十分醒目。包装以白色为底色，同时红色、橙色、青色等色彩的运用，在鲜明的颜色对比中给人活跃积极的感受。

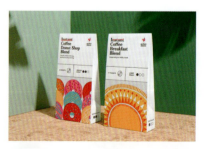

推荐配色方案

CMYK: 18,11,19,0 CMYK: 87,30,95,0
CMYK: 0,87,98,0 CMYK: 0,100,100,0

CMYK: 73,46,100,6 CMYK: 0,86,10,0
CMYK: 0,69,100,0 CMYK: 71,38,47,0

CMYK: 87,31,95,0 CMYK: 0,53,98,0
CMYK: 0,85,13,0 CMYK: 71,0,32,0

7.8 巧用金属质感增强品牌表现力

在品牌形象设计中巧用金属质感，不仅可以传达出企业追求高端、注重产品品质的文化经营理念，同时也可以给受众奢华、高贵的视觉感受。

这是一款华芙饼和咖啡品牌形象的手提袋设计。将抽象化的华芙饼外形作为标志呈现的载体，具有很强的视觉聚拢感。包装以白色为底色，金色的运用，让图案尽显金属质感，凸显出品牌的精致与格调。

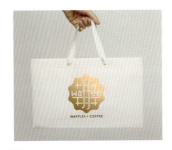

CMYK: 24,20,18,0　　CMYK: 30,51,71,0
CMYK: 0,25,40,0

推荐配色方案

CMYK: 11,12,9,0　　　CMYK: 18,40,57,0
CMYK: 69,60,75,19　　CMYK: 50,35,35,0

CMYK: 41,60,81,7　　CMYK: 50,35,35,0
CMYK: 27,33,64,0　　CMYK: 7,68,58,0

这是一款俄罗斯半导体品牌的名片设计。采用从青色到红色的混合渐变作为名片背面主色调，金属质地的运用，尽显企业的科技特征。名片正面中白色和黑色的运用，增强了整体的稳定性。

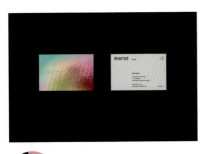

CMYK: 93,88,89,80　　CMYK: 31,0,29,0
CMYK: 0,56,0,0

推荐配色方案

CMYK: 19,11,32,0　　CMYK: 31,20,62,0
CMYK: 4,55,0,0　　　CMYK: 29,31,9,0

CMYK: 26,85,17,0　　CMYK: 74,69,66,27
CMYK: 41,69,93,3　　CMYK: 69,33,51,0

7.9 通过几何图形增强视觉聚拢感

几何图形在品牌形象设计中是常用的元素。由于其具有很好的封闭性，因此可以将受众注意力集中在特定位置。特别是规整的几何图形，给人整齐统一的视觉感受，十分引人注目。

这是一款咖啡连锁店品牌形象的包装设计。将一个正六边形作为标志文字呈现载体，具有很强的视觉聚拢感。圆角的设计，凸显出餐厅真诚用心的服务态度。包装以深蓝色、红色为主，在对比之中给人内敛时尚的感受。

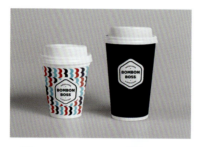

CMYK: 26,20,20,0　　CMYK: 100,91,64,49
CMYK: 20,80,49,0　　CMYK: 49,0,18,0

推荐配色方案

CMYK: 56,47,44,0　　CMYK: 16,13,13,0
CMYK: 43,0,9,0　　　CMYK: 19,67,58,0

CMYK: 24,0,34,0　　　CMYK: 34,0,38,0
CMYK: 5,8,34,0　　　 CMYK: 3,22,69,0

这是一款建筑公司品牌形象的名片设计。将代表建筑的几何图形作为名片正面图案，以简单直观的方式将信息传达。名片中纯度偏高、明度适中的黄色、蓝色、绿色的运用，在颜色对比中给人活泼之感。黑色背景的运用，很好地增强了稳定性。

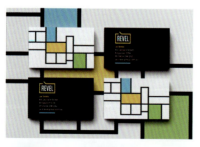

CMYK: 91,89,88,79　　CMYK: 9,22,71,0
CMYK: 42,2,76,0　　　CMYK: 54,6,13,0

推荐配色方案

CMYK: 65,21,9,0　　　CMYK: 0,0,0,0
CMYK: 3,90,99,0　　　CMYK: 29,0,64,0

CMYK: 69,60,75,19　　CMYK: 48,45,46,0
CMYK: 77,55,42,0　　　CMYK: 13,31,88,0

7.10 将文字适当变形增强趣味性

我们对信息的了解大部分都是通过文字，因此文字在品牌形象设计中具有非常重要的作用。为了增强整体的趣味性与创意感，可以将文字适当变形，以此来吸引更多受众的注意力，进而推动品牌的宣传与推广。

这是一款糖品牌的包装设计。将标志文字与勺子相结合，以拟人化的方式凸显了产品特性，具有很强的创意感与趣味性。包装以黑色为主，在不同明纯度的变化中给人视觉层次感。少量淡色的运用，很好地提升了包装的亮度。

推荐配色方案

CMYK: 26,11,8,0 CMYK: 50,35,35,0
CMYK: 3,22,69,0 CMYK: 27,33,64,0

CMYK: 93,88,89,80 CMYK: 52,43,41,0
CMYK: 16,12,11,0

CMYK: 93,88,89,80 CMYK: 66,51,49,0
CMYK: 80,60,77,25 CMYK: 56,100,76,38

这是一款餐厅品牌形象的手提袋设计。将标志文字中的两个字母L替换为刀和叉的图像，以极具创意的方式表明了企业经营性质。手提袋以纯度适中、明度偏高的黄色为主，暖色调的运用很好地刺激了受众味蕾，激发其就餐的欲望。

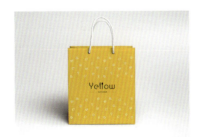

推荐配色方案

CMYK: 2,54,9,0 CMYK: 46,64,73,4
CMYK: 71,28,27,0 CMYK: 15,20,20,0

CMYK: 11,8,7,0 CMYK: 2,25,99,0
CMYK: 89,84,91,77

CMYK: 45,4,60,0 CMYK: 35,27,11,0
CMYK: 22,85,36,0 CMYK: 13,31,88,0

7.11 运用同类色增强品牌协调统一性

同类色指两种以上色相性质相同，但色度有深浅之分的色彩，具有文静、雅致、含蓄、稳重等色彩特征。在品牌形象设计中运用同类色搭配，可以增强品牌的协调统一性，凸显企业稳重、严谨的文化经营理念。

这是一款葡萄酒品牌视觉的包装设计。整个包装以淡粉色为主，在同类色的变化中给人统一协调的视觉体验，同时也表明了产品的柔和与醇厚。可以紫色的运用，可以在对比之中凸显品牌的雅致格调。

CMYK: 88,100,56,15　　CMYK: 0,71,36,0
CMYK: 0,61,25,0　　　CMYK: 0,38,11,0

推荐配色方案

CMYK: 79,100,49,11　　CMYK: 54,97,0,0
CMYK: 16,45,0,0　　　CMYK: 34,67,0,0

CMYK: 0,98,33,0　　　CMYK: 0,89,0,0
CMYK: 19,73,9,0　　　CMYK: 18,96,40,0

这是一款饮料品牌和包装设计。将造型独特的插画人物作为包装展示主图，增添了趣味性与动感活跃。包装以纯度较高、明度适中的青色为主，在同类色的变化中增强了整体的视觉层次感。少量黄色的点缀，丰富了画面的色彩感。

CMYK: 45,2,44,0　　CMYK: 91,45,64,4
CMYK: 0,35,93,0

推荐配色方案

CMYK: 44,5,20,0　　　CMYK: 65,29,40,0
CMYK: 87,56,61,10　　CMYK: 100,75,79,60

CMYK: 0,75,82,0　　　CMYK: 0,52,85,0
CMYK: 0,53,59,0　　　CMYK: 0,24,95,0

7.12 将字体图形化

将字体图形化，就是将物体以文字的形式进行呈现。这样既保证了物体的完整统一性，同时又将信息直接传达，增强了画面的创意感与趣味性。

这是一款巧克力饮料的广告设计。将以文字构成的产品图像作为展示主图，将字体图形化，直接表明了广告的宣传内容。广告以纯度和明度偏低的橙色为主，凸显出产品的丝滑与醇厚。少量深棕色的点缀，增强了版面的稳定性。

推荐配色方案

CMYK: 9,16,23,0　　CMYK: 12,55,85,0
CMYK: 64,73,7,33　　CMYK: 35,32,92,0

CMYK: 10,51,80,0　　CMYK: 13,60,93,0
CMYK: 65,71,76,32

CMYK: 0,38,75,0　　CMYK: 92,57,58,9
CMYK: 44,78,0,0　　CMYK: 7,89,100,0

这是一款麦当劳的咖啡广告字体设计。将杯身以文字的形式进行呈现，这样既保证了杯子的完整性，又可以将信息直接传达，具有很强的创意感与趣味性。广告以纯度偏低的青色为主，给人稳重内敛之感。少量棕色的运用，很好地稳定了画面。

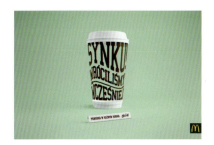

CMYK: 56,16,53,0　　CMYK: 96,69,99,61
CMYK: 0,20,93,0　　CMYK: 75,80,100,65

CMYK: 37,1,36,0　　CMYK: 67,77,100,53
CMYK: 22,16,10,0

CMYK: 91,53,100,23　　CMYK: 100,92,46,7
CMYK: 62,60,100,17　　CMYK: 53,100,96,41

7.13 巧用无彩色色彩提升品牌形象

无彩色色彩虽然没有有彩色色彩的绚丽与活力，但是其具有的稳重、朴素、稳定等色彩特征，既可以中和有彩色色彩的跳跃与轻薄，又对提升品牌形象具有积极的推动作用。

这是一款餐厅品牌形象的包装设计。以几何图形作为包装图案，通过简单的方式表明餐厅简约精致的文化经营理念。包装以白色为主，在与少量黑色的经典搭配中，给人高雅时尚的视觉体验。

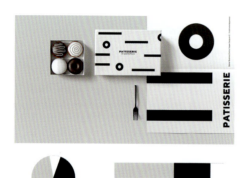

推荐配色方案

CMYK: 36,29,29,0　　CMYK: 80,75,73,50
CMYK: 85,52,58,0　　CMYK: 65,58,100,17

CMYK: 18,13,14,0　　CMYK: 93,88,89,80
CMYK: 0,0,0,0

CMYK: 93,88,89,80　　CMYK: 0,0,100,0
CMYK: 71,95,20,0　　CMYK: 67,57,55,4

这是一款餐厅品牌形象的站牌广告设计。将插画人物作为展示主图，通过独特的造型表明餐厅的经营理念。广告以纯度和明度适中的红色为主，营造了浓浓的复古氛围。少量黑色的运用，进一步提升了餐厅的高雅格调。

CMYK: 2,80,78,0　　CMYK: 93,89,89,80
CMYK: 6,7,13,0

推荐配色方案

CMYK: 92,87,89,80　　CMYK: 71,65,68,24
CMYK: 1,80,77,0　　CMYK: 40,0,85,0

CMYK: 87,55,100,28　　CMYK: 50,60,100,6
CMYK: 63,85,35,0　　CMYK: 88,81,93,75

7.14 运用负空间增强可阅读性

在品牌形象中运用负空间，就是指将两种主体对象相结合，以正负图形的形式进行呈现。这样不仅提升了品牌形象的创意感与趣味性，而且可以传达出更多信息。

这是一款麦当劳的宣传广告设计。将全家桶与人物头像相结合作为展示主图，以正负形的方式表明了广告的宣传内容，极具创意感与趣味性。广告以绿色为主，凸显出产品的新鲜与健康。少量白色的运用，则提升了画面的亮度。

推荐配色方案

CMYK: 13,18,26,0　　CMYK: 4,48,91,0
CMYK: 62,82,100,51　CMYK: 7,5,5,0

CMYK: 86,57,100,33　CMYK: 59,27,100,0
CMYK: 5,2,7,0

CMYK: 0,100,97,0　　CMYK: 58,19,53,0
CMYK: 69,60,75,19　　CMYK: 80,31,69,0

这是一款面包店品牌形象的标志设计。将标志文字中字母A的一横替换为麦穗，在保证文字完整性的前提下，将信息直接传达。标志以橙色为主，暖色调的运用给人柔和之感，刚好与产品特性相吻合。

推荐配色方案

CMYK: 74,2,29,0　　CMYK: 77,100,54,25
CMYK: 21,0,93,0　　CMYK: 12,100,91,0

CMYK: 86,87,91,77　　CMYK: 0,40,87,0

CMYK: 100,100,62,58　CMYK: 12,49,2,0
CMYK: 4,25,9,0　　　CMYK: 1,11,4,0

7.15　运用暖色调拉近与受众的距离

暖色调具有很强的亲和感，如橙色、红色、黄色等。在品牌形象设计中运用暖色调，可以拉近与受众的距离，获得受众对企业的信任，对品牌宣传具有很强的推动作用。

这是一款巧克力品牌形象的站牌广告设计。将适当放大的产品图像作为展示主图，直接表明了广告的宣传内容。整体以暖色调的橙色为主，在不同明纯度的变化中，尽显产品的精致与格调。适当深色的运用，很好地稳定了画面。

推荐配色方案

CMYK: 43,78,100,7　CMYK: 16,47,73,0
CMYK: 24,56,65,0　CMYK: 68,60,64,11

CMYK: 0,18,49,0　　CMYK: 55,88,100,40
CMYK: 5,61,76,0

CMYK: 34,64,73,0　CMYK: 39,16,16,0
CMYK: 67,51,72,6　CMYK: 78,88,95,73

这是一款宠物机构的品牌形象的宣传折页设计。以较大的字号呈现于整个版面，将信息直接传达出来。在文字间嬉戏的小猫图案的添加，为版面增添了活力与动感。折页以黄色为主，暖色调的运用凸显机构真诚用心的服务态度。

推荐配色方案

CMYK: 7,42,44,0　　CMYK: 11,29,29,0
CMYK: 11,75,80,0　CMYK: 29,46,100,0

CMYK: 16,16,13,0　CMYK: 9,36,96,0
CMYK: 93,89,88,80

CMYK: 0,33,19,0　　CMYK: 25,64,49,0
CMYK: 2,18,22,0　　CMYK: 75,79,87,61